U0076134

KEIRA FLEUR Flower Course

花藝之書

金愛眞 KIM AEJIN —————著

台灣版作者序

大家好，我是KEIRA FLEUR的院長金愛真。這本書是我為韓國的花藝師和世界各國愛花人士們所完成的心血。台灣是文化強國，在亞洲的藝術領域中占有領先的地位。很開心KEIRA FLEUR的第一本書能夠和台灣讀者見面，同時也很感謝協力讓本書能在台灣出版的悅知文化。

過去幾年間，台灣有許多花藝師和準花藝師前往韓國的KEIRA FLEUR上花藝課，只是近兩年來國家間的交流愈趨困難，無法替台灣學生們上實體課程，令人感到非常遺憾。我相信解決目前狀況的方法之一，就是透過這本書，讓台灣的花藝師們能夠有系統且深入地學到各式各樣時下的花藝設計。

這本書不僅限於花藝設計的教學，更是毫無保留地將我作為花藝師的經歷，以及對花的熱情和價值觀等想法收錄於書中。希望當台灣的花藝師們在決定人生方向時，我的經驗能提供參考，那麼我將會感到十分開心。

Florist（花藝師）是Flower＋Artist的意思，並非單純販售鮮花，更是在花中投注自己的心思、感性與技術，為了讓生活更加豐富、美麗而付出的職業。大家千萬別忘記身為花藝師，你們所擔任的工作，對世界上所有人來說都是富有價值的。

最後，愛花的台灣讀者們，願你們幸福美好。

Kim ae jin

推薦序

Keira Fleur花藝之書，適合與花草初次共處或已在愛花路上的人，是一份文字與圖像的實用禮物！淺顯易懂的文字與細節，屬於市面上少見的理性與感性並存的花藝書籍，它挑起的不單單只是收藏，更是想從中細究學習的好奇心！

字裡行間可讀見扎實背景所延伸出的花藝師本質，是如何完整地表述個人色彩與商用經營模式，讓有心邁向相關行業或擁抱生命與面對花藝技能學習的人，真正理解「花的工作」。

打破「韓式花藝」關鍵字的框架，閱讀前，就當自己是一張白紙吧！你將會在細緻的圖文中，感受到找尋美麗的喜悅。

——Urban Botany 負責人／花藝師_Nana Chen

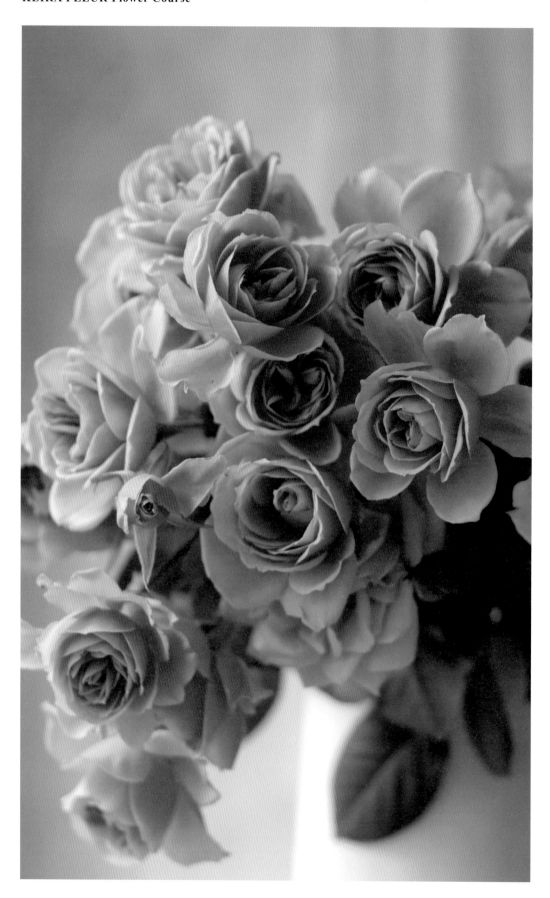

序

很久之前，我便打算將KEIRA FLEUR的花藝課出版成冊，直到二〇一七年的冬天，才真正下定決心開始寫書。經營KEIRA FLEUR花藝工作室的期間，我一直很感謝能受到這麼多人的喜愛與支持。

一直以來，KEIRA FLEUR都是以實體課程教學為主，但我知道有許多人因為時間和地點的限制，無法親自來上課而覺得相當可惜。所以我希望能藉由這本書幫助想學習花藝，或已經學過花藝，但是想更有系統且深度精進的人。我花費了三年的時間，將能夠幫助各位的內容都收錄在書中。尤其我希望能以花藝師的眼光與觀點，呈現所有內容，因此，書中的照片也全都是在KEIRA FLEUR拍攝的。

一邊整理書的原稿，一邊回顧著自己十七年來的花藝師人生，一路走來還真是多災多難。花藝這條路很艱辛，也經常受傷，潮流更是瞬息萬變，必須將自己的感性融入作品當中，摸索並創造出屬於自己的風格。若我一直固守著當初創業時的風格，並安於現況，相信KEIRA FLEUR絕不會有現在的成就。

這本書將以KEIRA FLEUR的新設計為重點，即使花藝的核心理論和技巧等基本功不變，但設計的運用和配色的變化等趨勢仍是十分迅速。為此，花藝師必須看出潮流，學習和接觸各種作品，在其中反映出自己的個性。我相信有許多花藝師都有相同的感受，幾年前流行的花藝設計與現在受歡迎的風格絕對完全不同。而且改變的不只是花藝，音樂、電影、時尚、裝潢等，大多數的文化藝術領域每天都在改變，大眾的喜好取向也會持續更新。只要能接受這點，並隨時帶著積極進取的態度，你就具備了成為花藝師的資質。

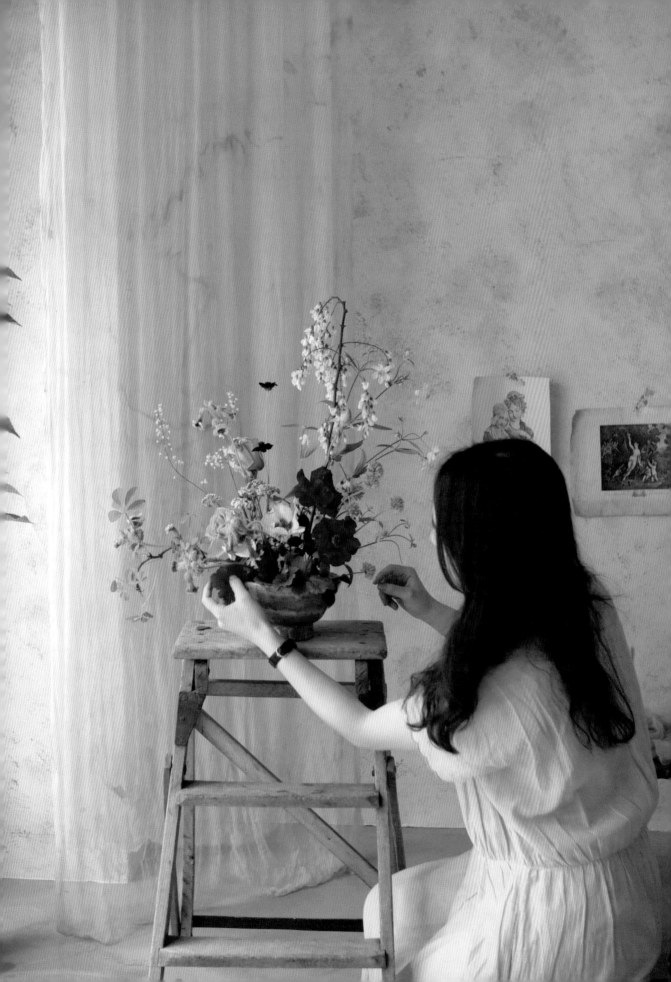

因此，這本書除了包含扎實的基本技巧之外，我也盡力將最新流行的設計都收錄於其中。雖然風格沒有正確解答，但是我認為一定有做出更完美作品的方向。因此，我希望喜歡花的各位，能夠藉由本書鍛鍊更扎實的實力，也希望這本書能幫助大家完成專屬於自己的花藝設計。

感謝這幾年來耐心等待這本書出版，為我加油打氣KEIRA FLEUR的學生們，和從二〇一七年十二月起，長時間一起與我奮鬥寫書的Hans Media，感謝你們付出的辛勞和對我的關照，以及將我的作品包裝成一本美麗的書的設計公司「型態與內容之間」（형태와내용사이）。我也想告訴擔心我忙到沒時間吃飯與照顧我的家人，你們的存在就是我最大的力量。

最後，我想對所有在困難環境下，仍努力不懈地完成美麗作品的花藝師們，表達我深深的敬意和感謝之情。

目錄

Chapter1 基礎理論 Basic Lesson

Chapter2 各種風格的設計作品 Flower Arrangement

1. 手綁花和包裝 Hand-tied Bouquet & Packaging

Chapter3 空間陳列設計 KEIRA's signature design for space

Chapter4 The Story of KEIRA FLEUR

1. KEIRA FLEUR的配色

2. 花藝師的生活

※ 本書第2章收錄的作品，可掃QR Code欣賞影片。

Chapter1

基 礎 理 論

Basic Lesson

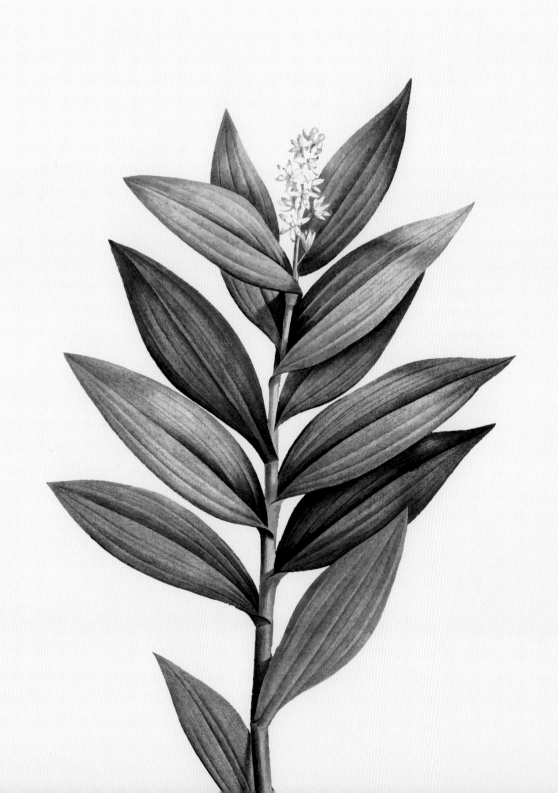

1. 花卉裝飾的工具和輔料

花藝需要適合的工具和輔料，因此正式作業前，必須先認識各種工具和輔料的正確名稱及用途。

切割工具

花剪：使用於剪花、植物枝幹、花藝鐵絲等。

除刺器：使用於去除花或素材莖上的刺。

輔料

固定膠帶：　用於固定花藝海綿或鐵絲網。
（防水膠帶）

花藝膠帶：　製作手腕花或捧花時，用於纏繞在鐵絲上的膠帶，使用時要先拉開，延展膠帶之後，黏性會更好。

麻繩：　　　用於捆綁花束，亦可做為包裝的裝飾。

花藝鐵絲：　用於牢牢固定花莖或葉子，必須根據花材的大小、重量、用途來選擇適當的規格。規格有#18～#30可選擇，數字越小越粗。#18的鐵絲有重量感，適合用在扎實的花材上。通常像洋桔梗這類花莖較細的花，較常使用#26。

劍山：　　　用於固定樹枝或花莖。劍山一般用於深度淺的水盤，即使用來固定較粗的枝幹時也很穩固，使用起來相當方便。

雞籠網：　　將它凹過後置入花器，用於固定花枝。
（鐵絲網）

花藝海綿：　將花藝海綿放進裝水的容器中，不需按壓，讓海綿自行吸水沉澱，之後再取出，依照要置入的花器切成適當的大小。插完花後，需要每天補充水分，避免海綿變乾。

花藝鐵絲

花藝海綿

固定膠帶

麻繩

花藝膠帶

除刺器

紙籐鐵絲

麂皮繩

雞籠網

劍山

花剪

2. 延長切花壽命的方法

切花，是指將花或花苞連同莖一起剪下的部分。切花和植物不同，因為沒有根，所以無法自行吸收養分，保持新鮮狀態的壽命*就會比較短。由於切花的壽命取決於維護的方式，因此打造適宜的環境和條件很重要。

養護

因為切花很難透過莖的切面吸收水分，所以為了使其能行光合作用，建議去除莖上的刺和葉子，盡量留下最少的葉子。剪掉受損的葉子和花之後，莖的尾端以斜口修剪再插入水中。插在水中時，要留意不要讓葉子泡水，因為葉子浸在水中，會孳生細菌和微生物導致腐爛，過程中會產生乙烯氣體（加速老化的激素），反而會促使切花老化。

吸收水分

做好養護後，接著最需注意的就是水分的吸收。切花保養中最重要的一點，就是不可以讓花莖的切面乾燥，修剪後須馬上將切花插入水中，使其充分吸水。從水中拿起來時，因為切面會和空氣接觸，所以插回水中時，要再修剪一次。通常切花吸水量下降的原因如下：

① 將鮮花剪下來一陣子之後，若未盡快讓鮮花吸水，導致維管**出現空氣栓塞，阻擋水分吸收。

② 剪花時產生的乳汁阻塞維管，妨礙水分吸收。

③ 沒有換水，導致水中孳生微生物而堵住維管。

*切花壽命：指花剪下後，插入水中能供人欣賞的期間。

**維管：指植物構造中負責輸送水分的組織、莖等。

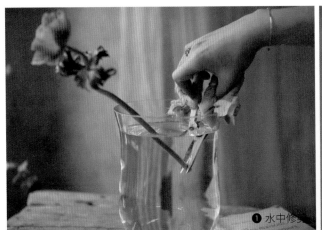
❶ 水中修剪

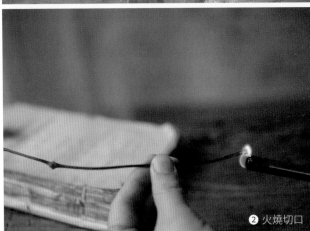
❷ 火燒切口

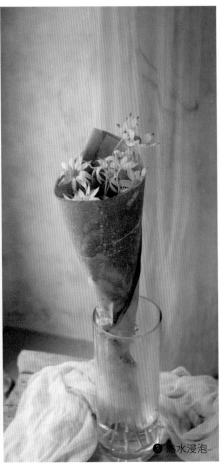
❸ 熱水浸泡

促進植物吸收水分的方法

水中修剪： 將花莖泡在水中修剪，避免空氣進入導管，讓植物可以快速吸收水分。

火燒切口： 像鐵線蓮這類莖很細的植物或樹枝，可以將莖部尾端2公分左右的地方壓扁後，再用火燒5秒左右，記得燒完後立刻插入冷水中。如此一來，切口經過火燒後可以消毒，降低腐爛的情形，吸飽的水分會因為膨壓而進到植物的組織裡，避免產生氣泡或形成空氣層。

熱水浸泡： 將莖的尾端5公分左右浸泡在70～80℃的水裡，7～10分鐘後再插入冷水。此時要注意別讓熱水的蒸氣碰到花頭，可以用報紙包覆上半部，再放入熱水中。這個方法對草花植物最有效，也是最常使用的方法。

切花保存劑

切花保存劑含有能讓切花延長壽命的糖、殺菌劑、乙烯抑制劑、植物生長調節劑、無機質等。插瓶花時，就很適合加入切花保存劑。

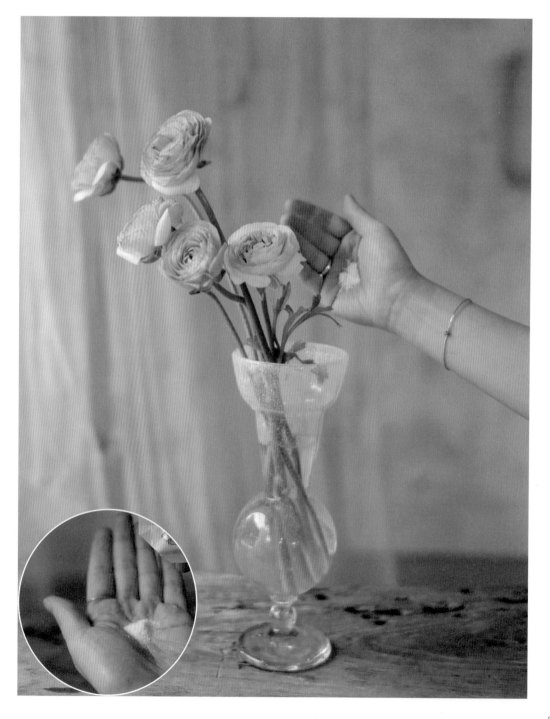

控制環境

① 溫度

花的壽命最容易受到溫度影響，高溫會促進植物呼吸，增加碳水化合物的消耗，使水分蒸發量變多，導致水分不足，且會增加微生物繁殖。相反的，低溫可以抑制植物呼吸和產生乙烯，以延長花的壽命。因此，切花宜置於0～15°C的環境下保存，一般鮮花冰箱的溫度則會設定在10°C左右。

② 光（亮度）

為了讓切花也能進行光合作用，必須控制環境亮度。若光線不足，可以人工的方式使用照明設備增加光線。

③ 空氣濕度

濕度和溫度高容易讓鮮花腐敗，濕度低則容易枯萎。因此，將濕度控制在80～90%為佳。

④ 水

要經常幫切花更換乾淨的水，水的溫度與氣溫差不多為佳。

⑤ 物理損傷

莖若損傷，花的商品價值就會下跌。並且容易讓病原菌侵入，增加乙烯產生的機率，因此在去除莖上的刺時，要小心不要傷到莖。

3. 花的型態分類

塊狀花 (Mass Flower，簇形花)

塊狀花能為作品增加分量感，也是作品的重心，大部分是直立式型態。例如，玫瑰、洋牡丹、康乃馨、非洲菊、菊花等。

定形花 (Form Flower，散狀花)

花的樣子獨特，大小也比較大。因為存在感強烈，通常是作品的焦點。例如，向日葵、蝴蝶蘭、火鶴花、孤挺花（朱頂紅）、海芋、鬱金香、聖誕紅等。

填充形花 (Filler Flower，形式花)

通常一枝會有好幾朵花，分枝多，屬於多花型（spray type）的花朵，主要用於填滿有空缺的地方。例如，米香花、小菊、迷你玫瑰、寒丁子、蠟花等。

線形花 (Line Flower，線狀花)

通常莖又細又長，大致上是指穗狀花序*植物，一般用來勾勒作品的骨架或輪廓，而且會依作品的性質挑選直線或曲線型花材來製作。例如，笑靨花、繡線菊、飛燕草、劍蘭、紫羅蘭、金魚草、麒麟菊、香豌豆花等。

*穗狀花序：許多花依序開在一根長長的花軸上，呈花穗樣，且連生於花軸上。

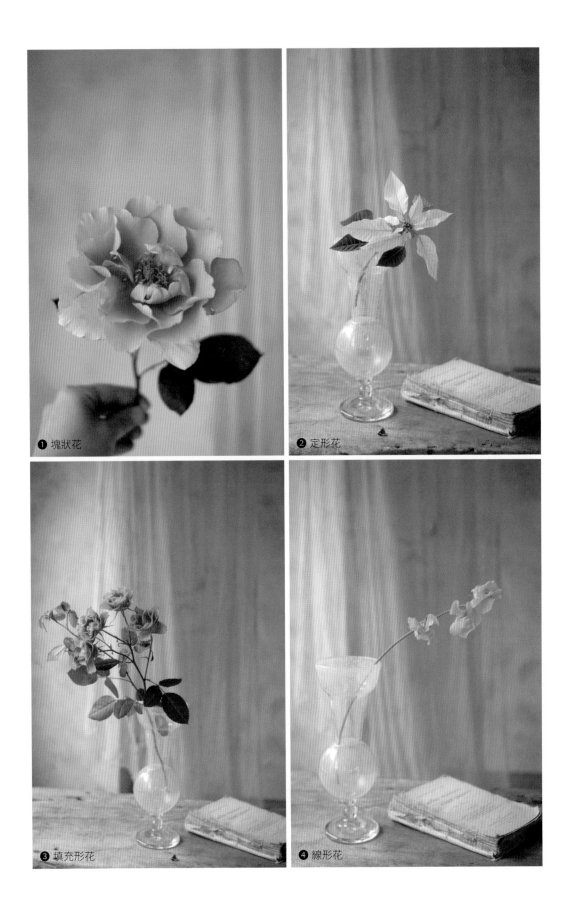

❶ 塊狀花

❷ 定形花

❸ 填充形花

❹ 線形花

4. 花卉裝飾的製作技法

綁緞帶（Banding）

綑綁作品時所用的裝飾方法，可以增加整體質感和色感，讓作品在視覺上看起來更美，就像人們戴戒指或手環等飾品一樣的概念。

綑綁（Binding）

綑綁是純粹將作品綁起來，花藝膠帶、綁紮鐵絲、麻繩等，都可以當作綑綁的材料。KEIRA FLEUR的習慣是製作花量較多的花束時，會使用麻繩；製作體積較小的婚禮捧花時，則會使用固定膠帶。

❶ 綁緞帶Banding

❷ 綑綁Binding

分群（Clustering）

統稱將感覺類似的素材分門別類的技巧。就為了讓花看起來豐盛，會利用小的素材將空空的地方密密麻麻地填滿，用於強調視覺上的色感或質感，就像在做一束花般，將素材緊密地聚攏在一起。這個方法主要用在製作大型作品，即使是小的素材也能以一大捆呈現。

以分群做出來的設計

組群 （Grouping）

將相同的素材分類，也就是把顏色與模樣接近的素材放在一起，變成大單位。將素材中的花分類、整頓後，各類素材就會更突出。和分群不同的是，組群之間會留下較寬鬆的空間。一般會將兩朵或三朵相同的花聚在一起，配置時讓它們有些許的高低差，這樣會比分散配置來得更搶眼。

鋪陳 （Pave）

這個詞源自於寶石設計，意指插花時，就像將鑽石鑲嵌得密密麻麻般，將花緊密且均勻地配置和整理。當想要強調素材的質感時，經常會使用這項技巧。主要用於製作花藝蛋糕或花盒等精緻的作品。如果使用花頭較小的花，看起來就會有寶石的感覺。

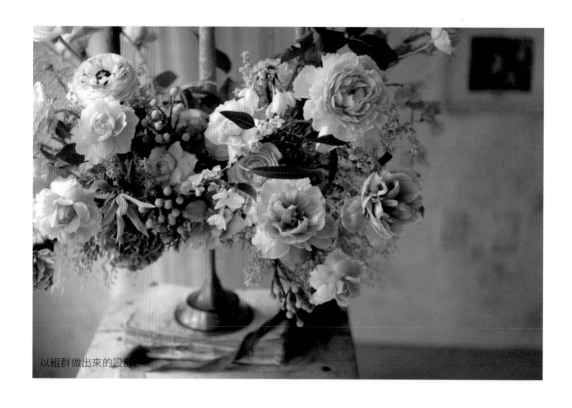

以組群做出來的設計。

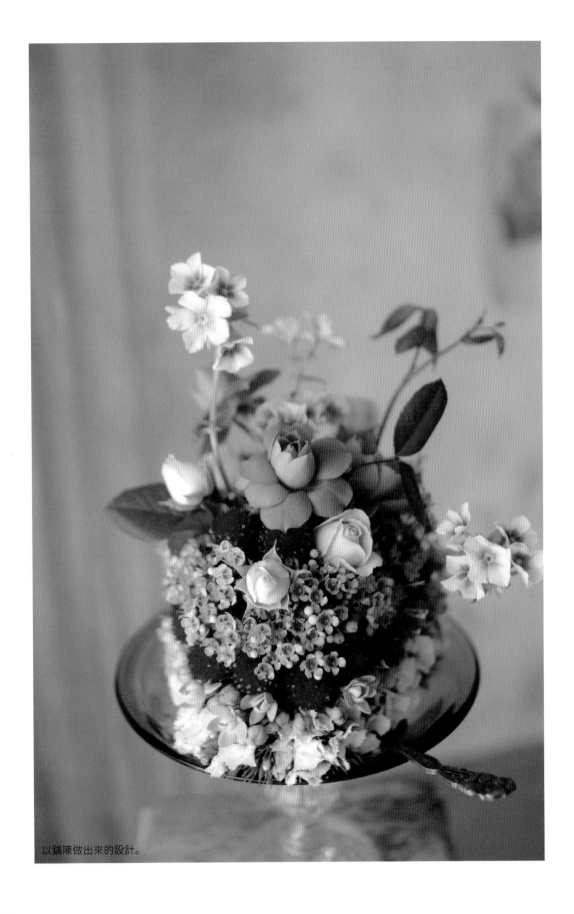

以鋪陳做出來的設計。

層疊（Layering）

將扁平的素材從花器下方層層堆疊起來的技巧。設計時，通常會使用相同的素材，可以根據素材的大小和深度，做出各式各樣的造型。

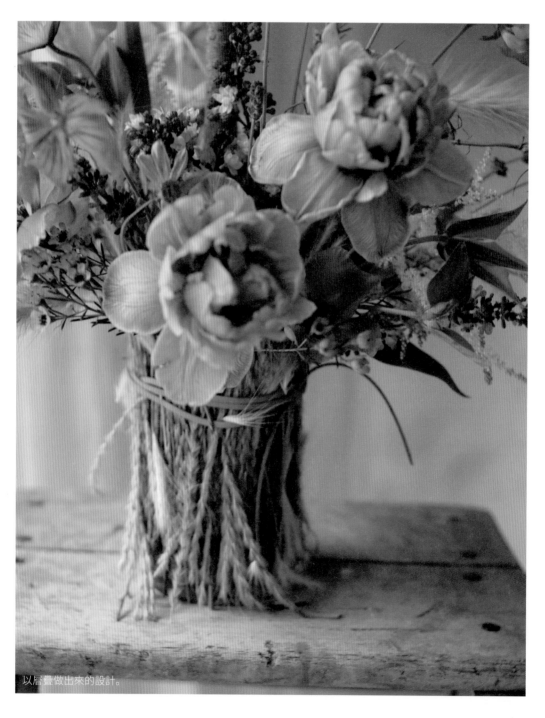

以層疊做出來的設計。

添加陰影（Shadowing）

通常為了表現出作品深度感或立體感所使用的技巧，做法就是將相同的材料配置於作品的後方，就像倒映出來的影子，可以表現出作品的深度與層次感。

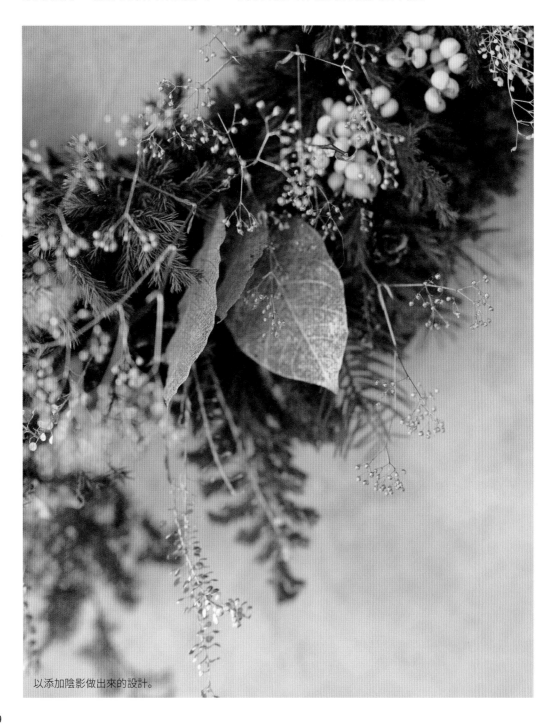

以添加陰影做出來的設計。

Chapter2

各種風格的設計作品

Flower Arrangement

1.

手綁花和包裝

Hand-tied Bouquet & Packaging

認識手綁花

手綁花（Hand-tied Bouquet）是將各種花完整搭配而成花束，通常用於祝賀、送禮或各種不同的活動場合。

設計手綁花時，首要考慮使用目的，再來決定造型與選擇適合的顏色和材料。若是為了拍攝，選擇垂直型花束為佳；若是送禮，建議可以以水平形花束來製作。KEIRA FLEUR製作的各種造型花束，從常見的圓形到非對稱都有。在製作花束之前，最重要的是先處理花材。

製作手綁花的技巧

1.平行花腳 (Parallel，平行或並列型態)

將花材所有的莖平行抓好，簡單地綁起來。

2.螺旋花腳 (Spriral，螺旋型態)

手握著花材和葉材的莖，同時以固定的角度加入其他素材，最後在綁點*(Binding Point)的位置將花束綁好。

一隻手先將其中一朵花垂直地握好，第二朵花的花頭向左，莖向右，傾斜加入並抓好。其他的花也以同樣的方式加入，花頭向左，莖向右，以第一朵垂直握住的花為中心，環繞加入，這就是螺旋花腳。

以相同方向（逆時針方向）按順序旋轉加入素材。

*綁點（Binding Point）：製作花束時，可以依照綁點的高度調整作品的尺寸。
製作迷你花束時，可以將綁點提高，花束越大，綁點就會越低。

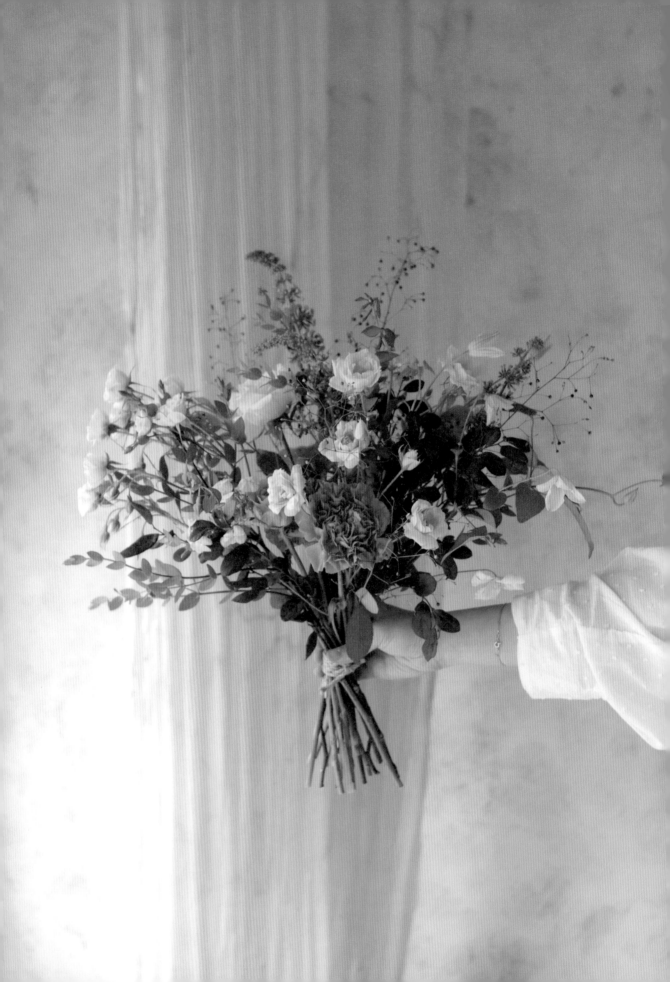

圓 形 手 綁 花

Round Bouquet

花束最基本的造型就是圓形手綁花。因此，必須先熟悉圓形手綁花的技巧，才能應用到其他各種造型的花束。

這裡示範的花束，需要兩到三種塊狀花和填充於塊狀花之間的填充形花，以及適量的綠材。KEIRA FLEUR喜歡使用兩種以上的綠材。雖然製作小型花束時，只要一種素材即可，不一定要用到兩種以上，但是若想呈現更繽紛的感覺，建議可以再加入一種其他顏色的素材，或帶有果實的素材。

製作花束前，最重要的就是將花材處理乾淨。為了讓花束插入水中時，花葉不會碰到水，必須先將距離花頭約一個手掌以下的花葉和刺全都去除乾淨，再進行製作。花材處理都結束後，將相同的花分類好，整齊地擺放於桌面上，就能方便進行花束製作與配色工作。

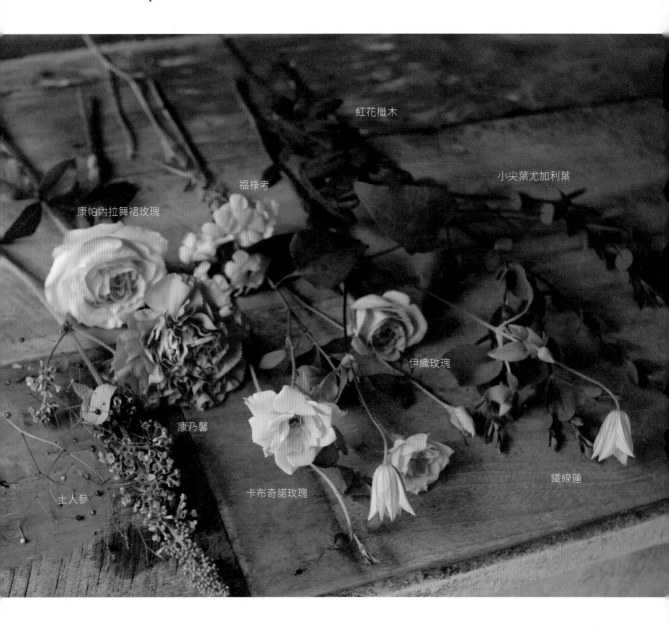

紅花檵木

小尖葉尤加利葉

福祿考

康帕內拉舞裙玫瑰

伊織玫瑰

康乃馨

土人參

卡布奇諾玫瑰

鐵線蓮

材料

		工具	
玫瑰（卡布奇諾）2支	夏日紫丁香 2支	花剪	捆綁鐵絲
玫瑰（康帕內拉舞裙）2支	紅花檵木 2支	麻繩	標籤
玫瑰（伊織）3支	小尖葉尤加利葉 1/2段	剪刀	緞帶剪
康乃馨 3支		緞帶	
土人參 5支		包裝紙	
鐵線蓮 3支		塑膠注水瓶	
福祿考 5支		保水綿紙	

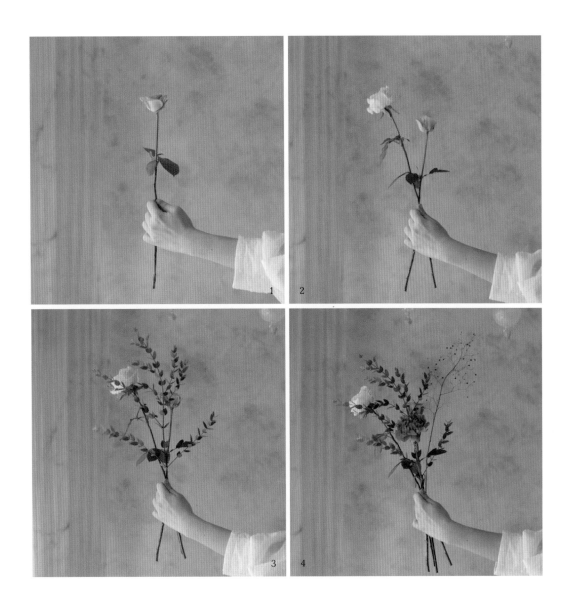

製作過程

1　製作花束時，手抓的位置為綁點（Binding Point）。綁點的位置越高，做出來的花束越小，越低則適合做大型的花束。若想做大小剛好的花束，綁點盡量抓在花頭以下一個半手掌的位置。注意製作過程中，盡量不要改變綁點位置。

2　一開始以一朵花為中心，然後使用其他花朵環繞一圈。此時，使用螺旋花腳技巧（Spiral Technic），將花腳以螺旋狀排列，莖都以同一個方向加入，所有的花都以花頭朝左，莖朝右的方向加入，環繞中心的花一圈。若朝反方向擺放的話，過程中莖可能會斷裂。

3　在花與花之間，適度地加入綠色花或葉材，不要讓花都集中於一側。綠材可以讓花束更豐富，也能讓花頭之間有一定的距離，看起來也更自然。

4　土人參的花頭較小，若隱若現，可以放在比較高的位置。手上的花持續以順時鐘方向旋轉，把看起來較空的部分轉到自己面前，再把花加入。

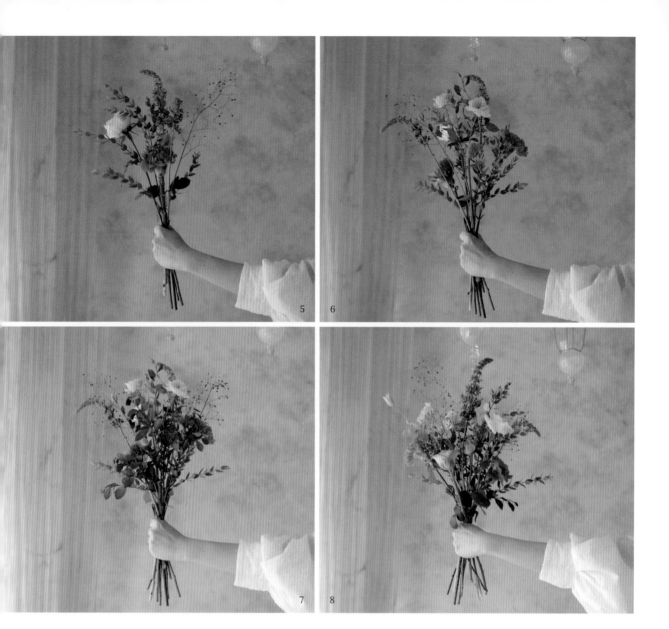

5 當素材很多時，比起一朵一朵配置，可以先把兩到三朵相同的花組群。步驟5就是將夏日紫丁香組群加入後的樣子。

6 一開始抓花時，是以卡布奇諾玫瑰為中心，讓其他花材以螺旋花腳加入。花束由上往下看時，確認花束是否為圓形，接著持續加入花材。加入時，記得讓花材錯落有高有低，才會顯得自然。

7 紅花檵木屬於深色素材，建議少量使用。若使用太多深色花材，會讓花束整體的顏色太暗。

8 平衡花材之間的搭配比例。在塊狀花之間，適當地補上填充形花。

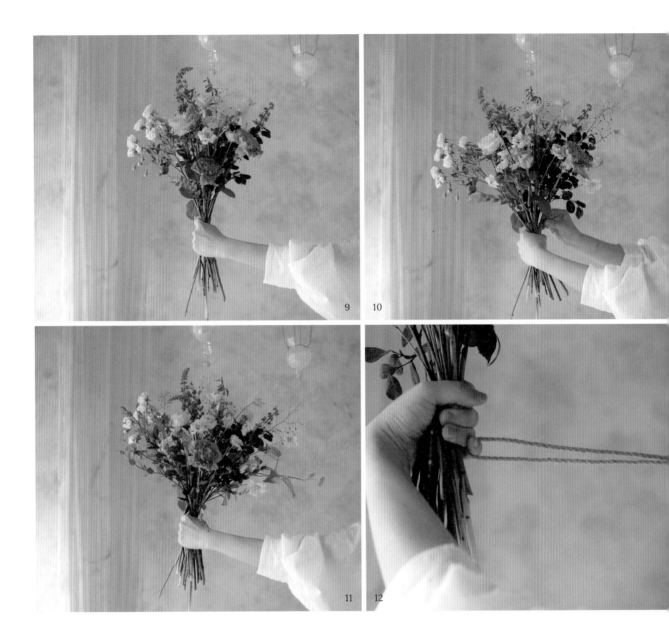

9　將兩朵康乃馨（塊狀花）組群後加入的樣子。讓塊狀花和填充形花平均分配。

10　因為鐵線蓮的莖比較軟，所以可以最後再加入。若是在抓花的過程中，邊旋轉花束邊加入，鐵線蓮的莖可能會斷掉。將鐵線蓮配置在較高的位置，可以讓花束看起來更自然。

11　花都抓好之後，檢查花頭之間的距離會不會太近或太遠，或看起來太空。可以旋轉花頭，調整素材之間的距離。接著，再確認素材的配置是否和諧，花束是否呈現圓形。

12　使用麻繩綁花束。先將麻繩對折之後，將折起來後的繩環套在小指的前端。

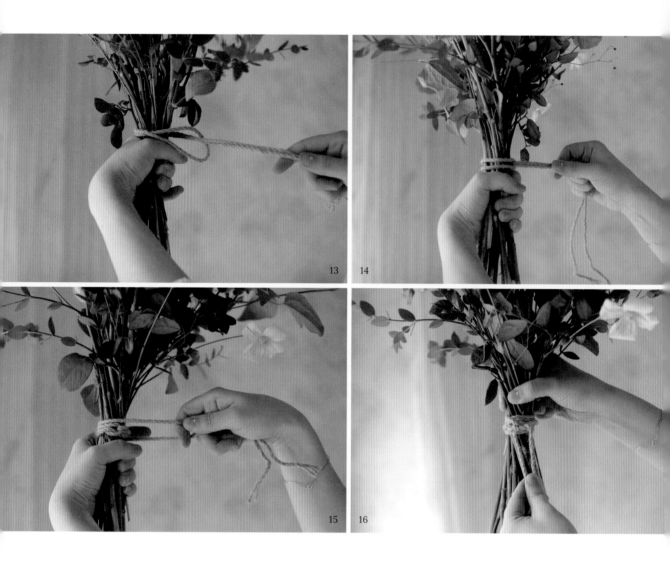

13　接著，用對折後的麻繩繞花束一圈，然後穿過剛剛用小指勾著的繩環。

14　將麻繩拉緊。

15　將兩條麻繩分開，往反方向各繞兩圈。注意，每繞一圈就得將麻繩拉緊。

16　若麻繩已經纏緊，就打兩次結。要記得把花束綑緊，不要鬆掉。

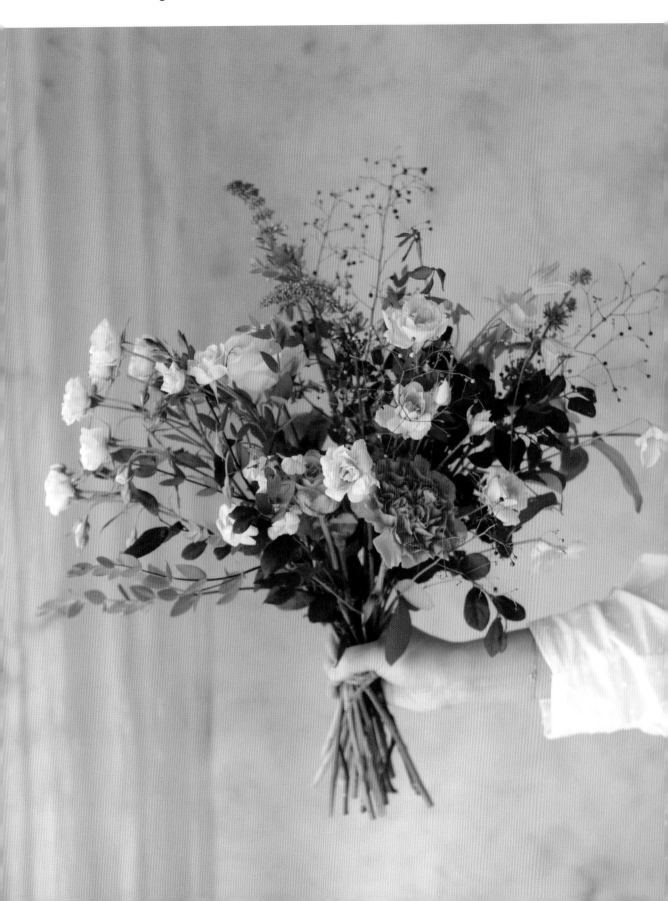

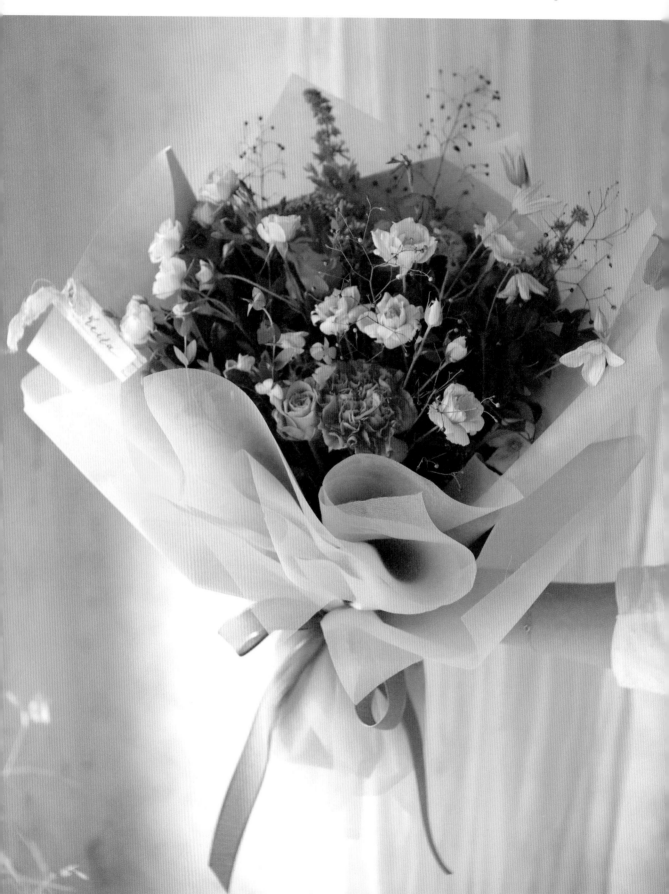

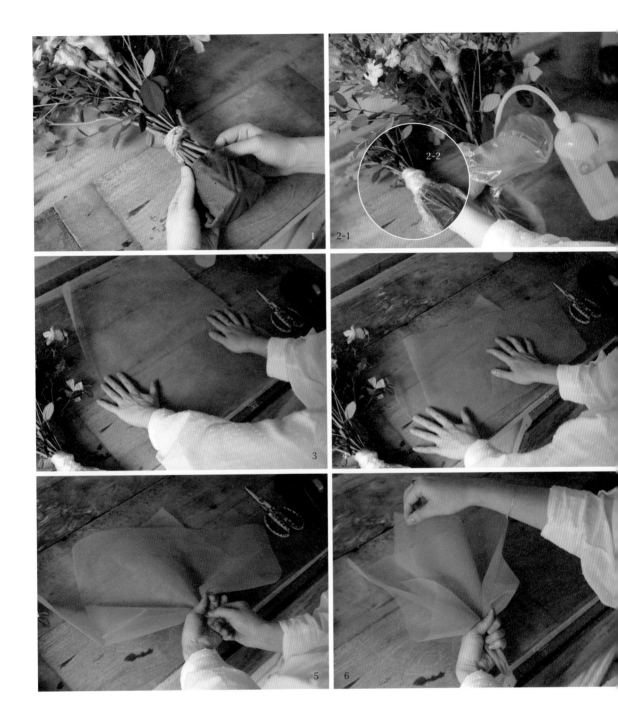

包裝方法

1 使用保濕棉紙，包覆花莖下方的部分。

2 將花束放入塑膠袋，加水浸濕保濕棉紙。若加入太多的水，包裝時水可能會溢出來。 (2-1) 使用透明膠帶牢牢固定綁點。 (2-2)

3 剪裁大約兩個手掌長的彩色網紗紙。

4 將網紗紙斜斜地對折，讓對折後的形狀對稱，兩邊的大小才會差不多。

5 右手抓住網紗紙下方的中心位置，並從左手的拇指和食指做出的圈往下拉。

6 將網紗紙的皺褶順漂亮，整理好網紗紙的造型。

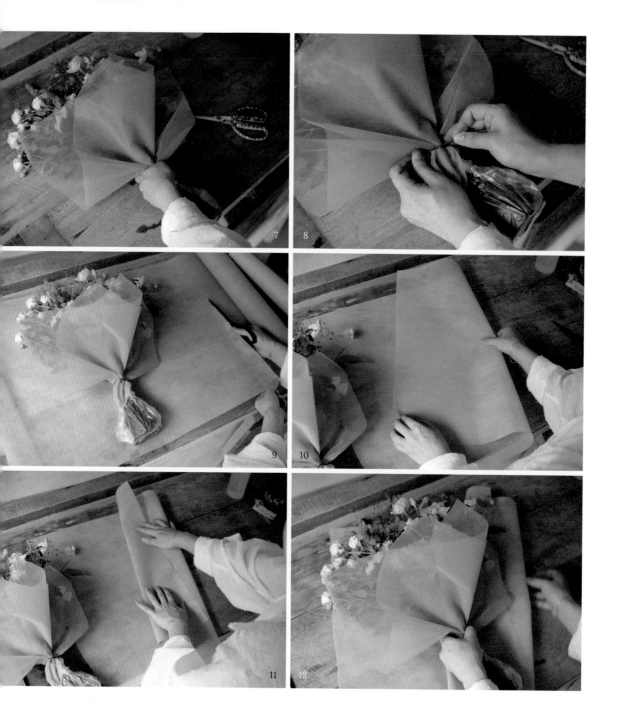

7　將網紗紙放在花束上面比看看，此時長度以稍微遮蓋到最上面的花朵為佳。接著，對好綁點的部分，一起抓住網紗紙和花束。

8　對準好綁點後，以花藝鐵絲固定。

9　將花束擺在不織布上，左右各留下一個半手掌的寬度後剪下。

10　如圖，將右邊的不織布往上摺。

11　如圖，再往回並往上摺一次。

12　將花束對準不織布的斜角，放在中間的位置，從右邊包覆綁點。此時，不織布的作用是用來包覆花束的背面，因此不要將不織布往前包覆遮住花束。

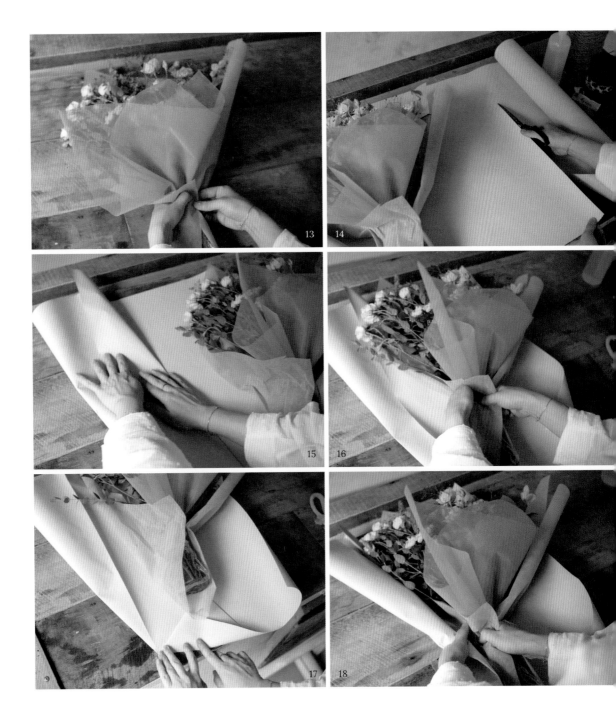

13 將左邊的不織布也輕輕包覆綁點。

14 接著，將牛皮紙（80g）剪成跟不織布一樣的大小。

15 和不織布一樣，這次從左邊開始摺。

16 將花束對準右上角斜擺。

17 牛皮紙下方長過花束的部分往上摺5公分左右。

18 將牛皮紙包覆左邊的部分。重點是將牛皮紙從左邊往花束推向綁點抓住，記住在
推的同時，要讓牛皮紙往後翻，不要將花全部遮住。

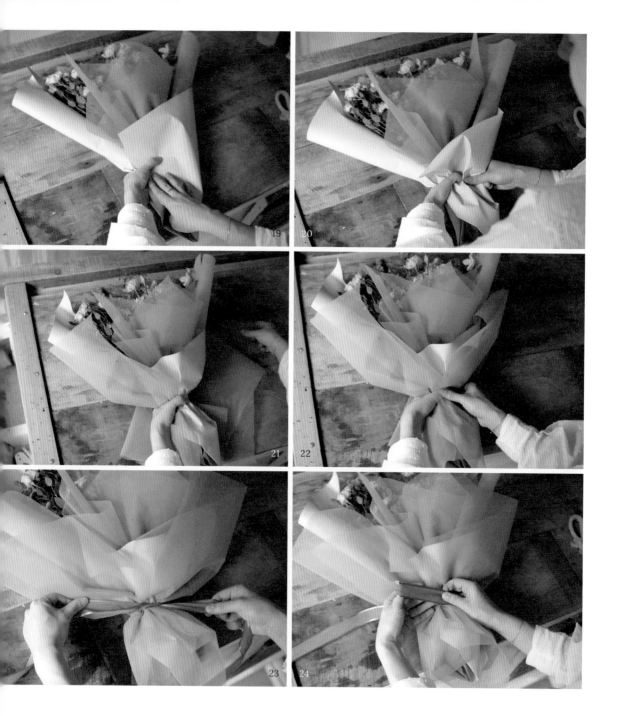

19 將右邊的牛皮紙拉到花束前方蓋住，讓紙產生自然地皺摺。

20 緊緊壓住綁點的位置。

21 再加入一次網紗紙，大小和摺法都和一開始相同（參考步驟4）。左右各包覆一次，可參考照片的包法，包覆後可以稍微傾斜。

22 左右都包好後，抓好綁點的位置，讓彩色網紗紙包覆花束的莖。

23 用緞帶打個平結，緊緊綁住花束。

24 將方向往下的右側緞帶，朝左上繞出一個圈。

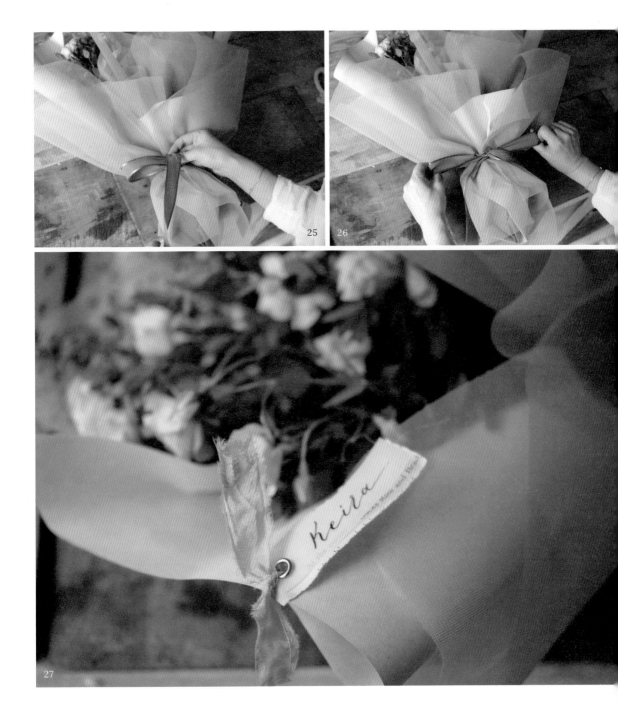

25 接著再將左側緞帶往後繞，從後方的洞口穿出來，拉出蝴蝶結右邊的圈之後拉緊，將花束綁好。

26 將左右兩側的圈調整成差不多的大小，再次拉緊。多出來的緞帶用剪刀斜斜地修剪至與包裝紙差不多的長度即可。

27 最後，掛上屬於自己的標籤就完成了。

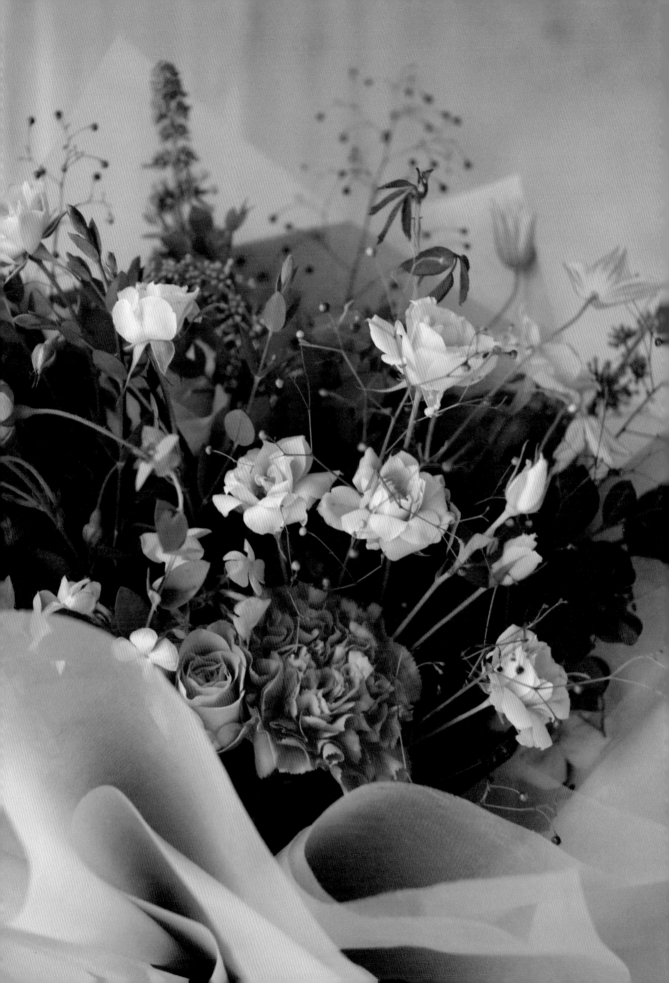

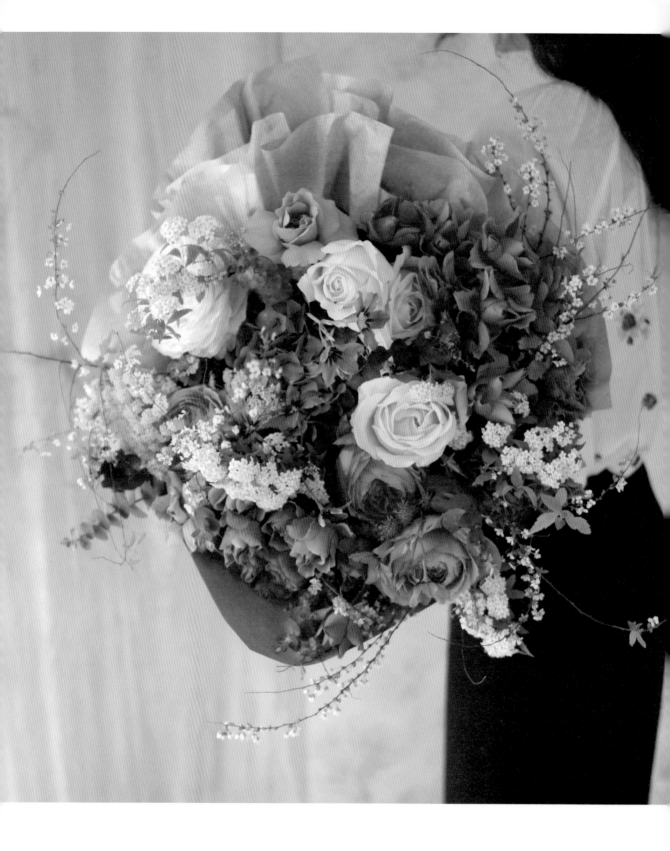

巴 黎 風 格 花 束

Parisien Bouquet

巴黎風格的花束比較大，魅力來自於花束的豐富度。許多男性在求婚時或是特別節日，都喜歡向KEIRA FLEUR訂購這款花束。之所以被稱作「巴黎風格花束」，是因為看起來很像巴黎人們手臂夾著花束優雅漫步的模樣。俯瞰時很美，往側邊倒放時更能凸顯花束的型態和氛圍。

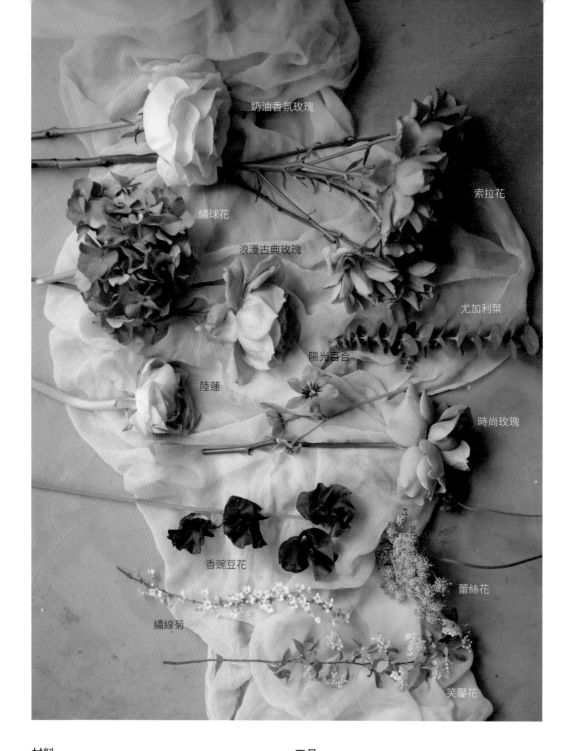

奶油香氛玫瑰

索拉花

繡球花

浪漫古典玫瑰

尤加利葉

陽光百合

陸蓮

時尚玫瑰

香豌豆花

蕾絲花

繡線菊

笑靨花

材料		工具	
陸蓮1支	笑靨花3支	花剪	標籤
玫瑰（浪漫古典）3支	繡線菊3支	除刺器	夾子
玫瑰（時尚）2支	陽光百合3支	麻繩	
玫瑰（奶油香氛）3支	蕾絲花3支	襯紙	
索拉花2支	尤加利葉（寶寶藍桉）1把	牛皮紙	
繡球花1支		緞帶	
香豌豆花5支		緞帶剪	

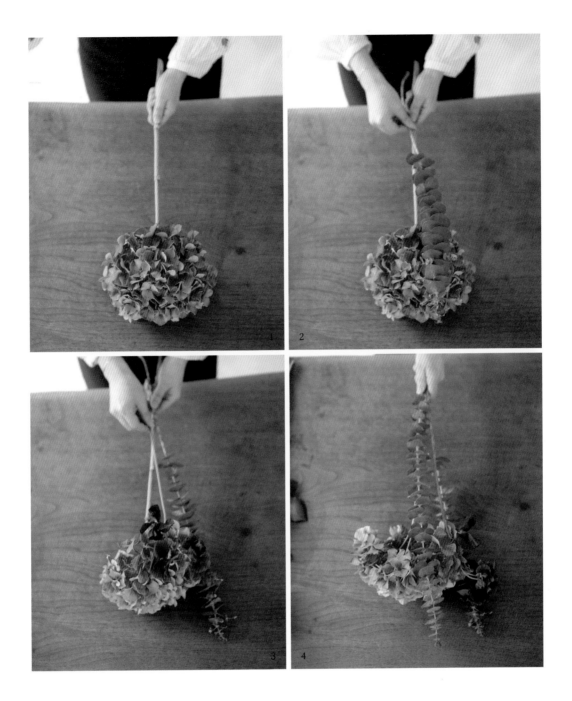

製作過程

1　抓花時以繡球花為中心，綁點抓在距離繡球花頭下方約兩個手掌的距離，然後用左手抓花。因為這束花的綁點低，使用的花材種類多，所以平放在工作台上，邊轉邊抓會比較順手。

2　以繡球花為中心，用其他花材繞一圈。先加入尤加利葉，長度約比繡球花多5公分。使用螺旋花腳技法，邊旋轉邊加入花材。若你是右撇子，加花時記得統一花頭朝左，莖朝右，保持方向一致，若反方向加花，莖可能會斷裂。

3　大概往左抓至半圈左右，一樣以螺旋花腳技法加入香豌豆花。

4　又抓了半圈之後，把花材較為空洞的地方轉向自己，再加入尤加利葉。

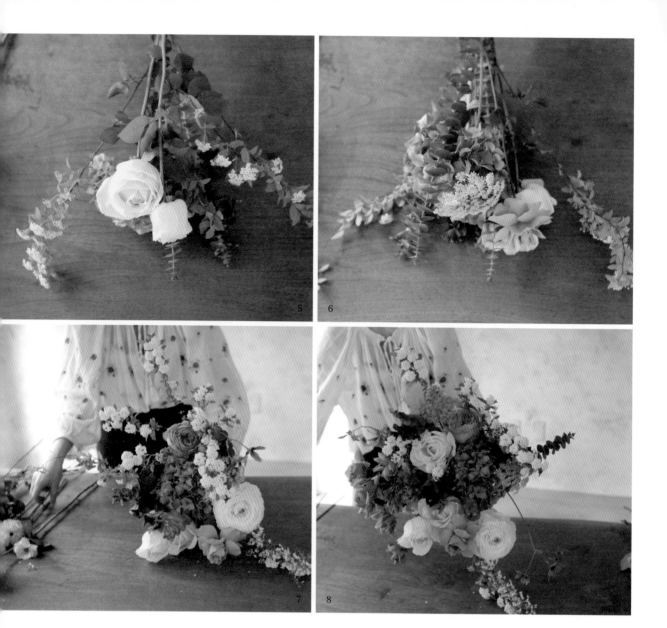

5　加入笑靨花和玫瑰，一樣以繡球花為中心，以螺旋花腳技法繞一圈，注意不要讓花都集中在同一側。加花時，可以將玫瑰組群做出高低差。花頭較大的繡球花擺在較低的位置，穩定作品重心，玫瑰則適合擺在高出繡球花一個花頭的位置；另一朵玫瑰則擺在高出繡球花半個花頭的位置。抓花的過程，盡量讓所有花材都稍微做出高低差。

6　加入蕾絲花、尤加利葉和陸蓮。邊加邊從上往下俯瞰，確認花束是否呈現圓形。

7　笑靨花屬於多花型，建議可以配置高一點，約高出繡球花一個手掌的高度，盡量讓花頭散開，不要擠在一起；陸蓮作為點綴，可以配置得比玫瑰高。

8　俯瞰花束時，若繡球花的位置剛好在正中間會不太自然，可以把和繡球花一樣有分量的索拉花加在另一邊，讓繡球花稍微往側邊傾，不要完全在正中央。此時，花束的形狀仍需保持完整的圓形。

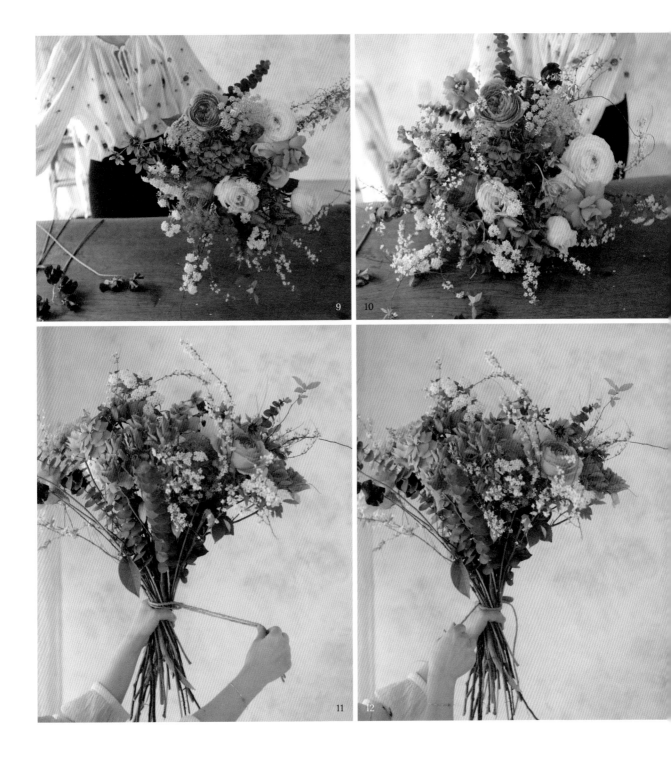

9 一邊抓花，一邊考量配色。由於玫瑰是組群後加入，因此，其他深色的花就可以一朵朵分散加入。加入深色系的香豌豆花時要留意，若是集中配置，就會讓整體看起來很深沉。

10 最外圍可以加入繡線菊和笑靨花，呈現花束的自然氛圍。

11 麻繩對折後，繞花束一圈，將兩條繩尾穿過對折形成的圈後，拉緊。

12 將兩條麻繩分別往反方向拉。左邊的繩子用力拉緊，牢牢固定。

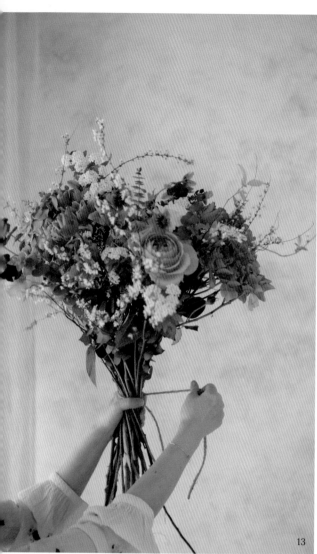
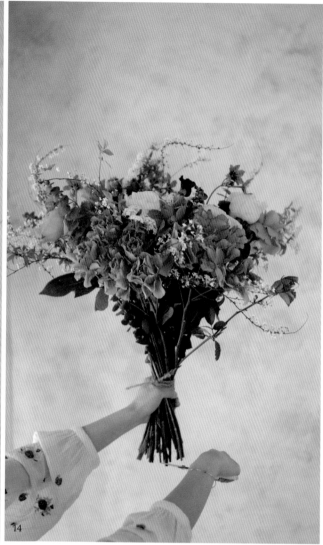

13　右邊的繩子則往右拉，繞一圈。這個步驟反覆兩至三次，大概繞三圈左右，拉緊後打結。

14　將花莖尾端剪平，剪到大約綁點下方一個手掌的位置。

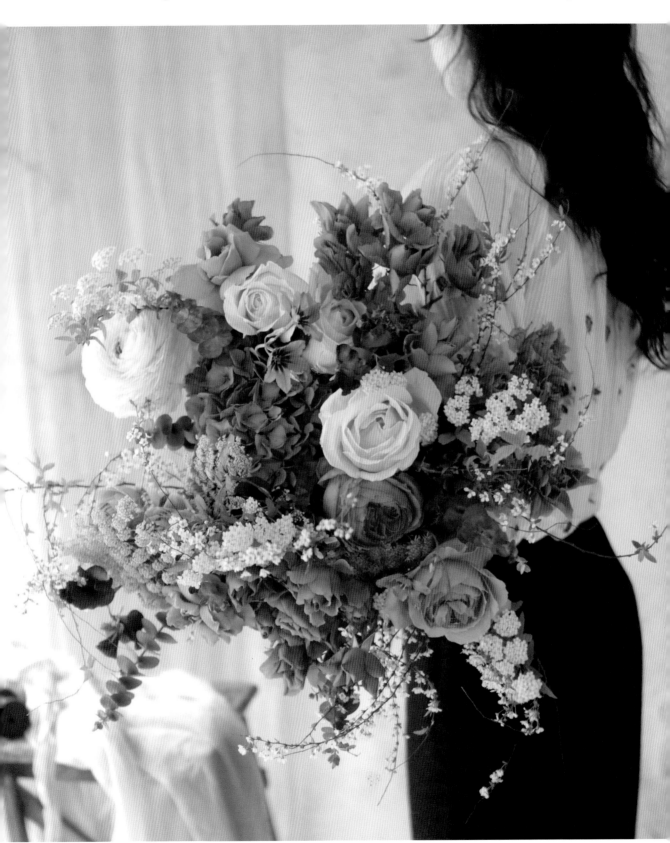

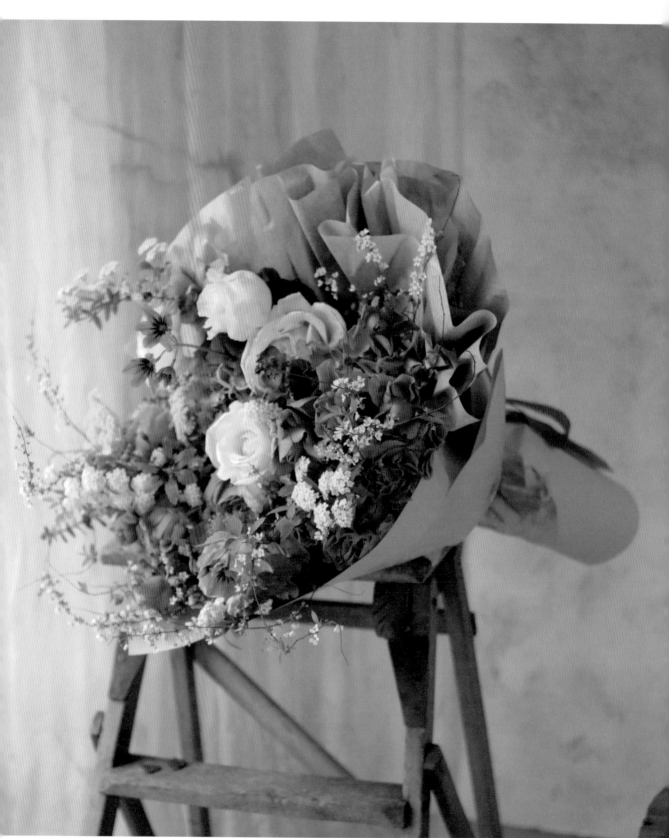

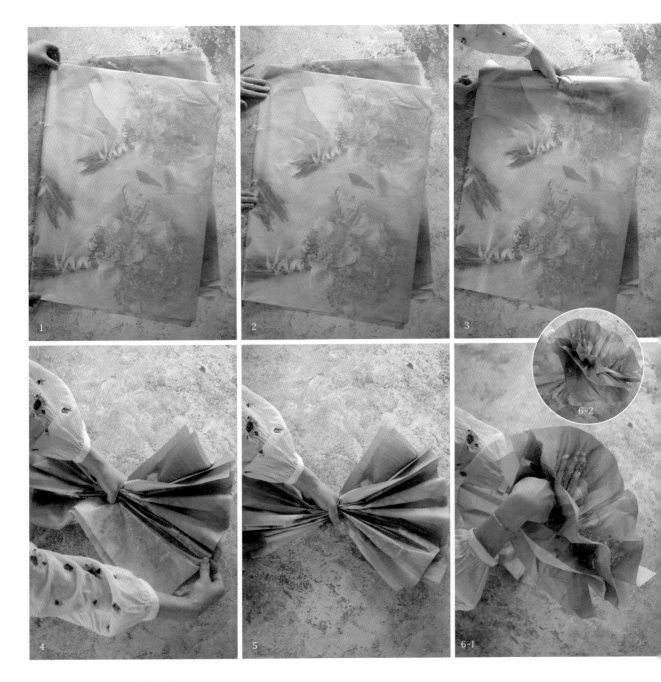

包裝方法

1 準備三張襯紙。先將其中兩張疊在一起，不要對齊，稍微錯落斜放，看起來比較自然。

2 將對折的地方壓平。

3 從襯紙中間的位置，開始抓出皺摺。用拇指持續將襯紙抓出皺摺後，直到可用單手握住。

4 抓皺摺時，襯紙上下可能會皺在一起，可以邊抓邊整理，盡量讓皺摺大小平均。

5 皺摺抓完時的樣子。

6 將襯紙從中間撐開，讓襯紙像花一般綻放開來。撐開後，稍微撫平襯紙邊緣的皺摺。（6-1）襯紙邊緣的皺摺被撫平的樣子。（6-2）

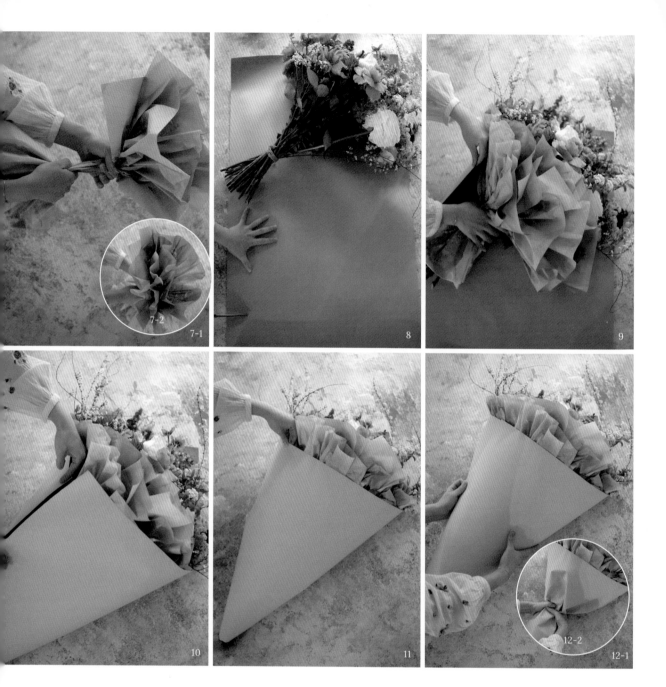

7　將握住的手放鬆往上移動，移動的長度約為從花頭到綁點之間的距離。（7-1）
　　襯紙的皺褶變得更有層次感。（7-2）

8　裁切牛皮紙時，將花束以對角線的方式斜放後，從莖的尾端量大約一個半手掌的長度，然後
　　裁切。

9　從牛皮紙左側將花束與摺好的襯紙一起包覆住，牛皮紙約比襯紙低5公分為佳。可以上下移
　　動花束，找出適當的位置。

10　將牛皮紙兩側往前拉到中間，包覆花束。

11　將包覆花束的牛皮紙，捲成倒三角錐的模樣。

12　綁點抓在花頭往下約兩個手掌的位置，並用雙手往中間捏，讓牛皮紙呈現自然皺褶。（12-1）
　　往中間束緊的樣子。（12-2）

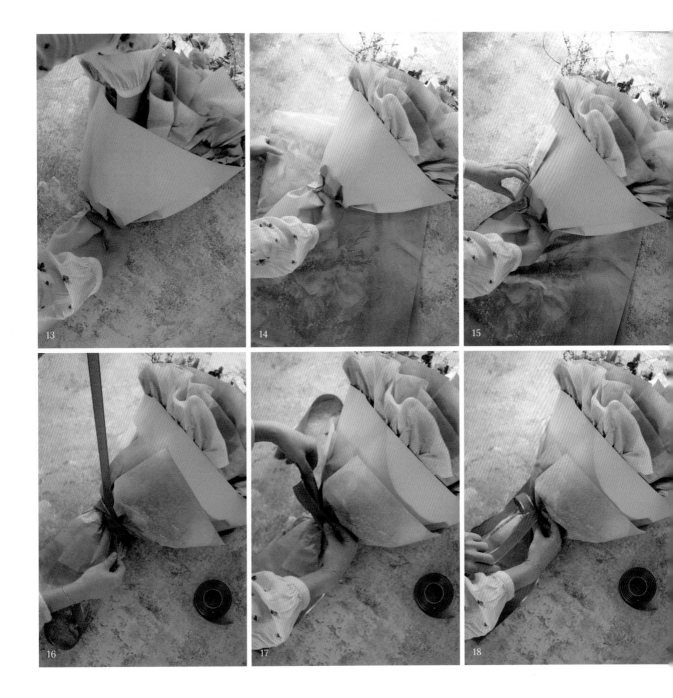

13　若牛皮紙前側凹進去，可將手伸進牛皮紙內往外推。

14　將一張襯紙稍微斜斜地對折，花束以對角線的方式斜放。

15　襯紙放在低於牛皮紙約5公分的地方。

16　用襯紙將花束包好後，綁上緞帶。

17　將方向朝下的右側緞帶，往左上拉出蝴蝶結左邊的圈。

18　另一邊緞帶則由上往下，疊在做出來的圈上。

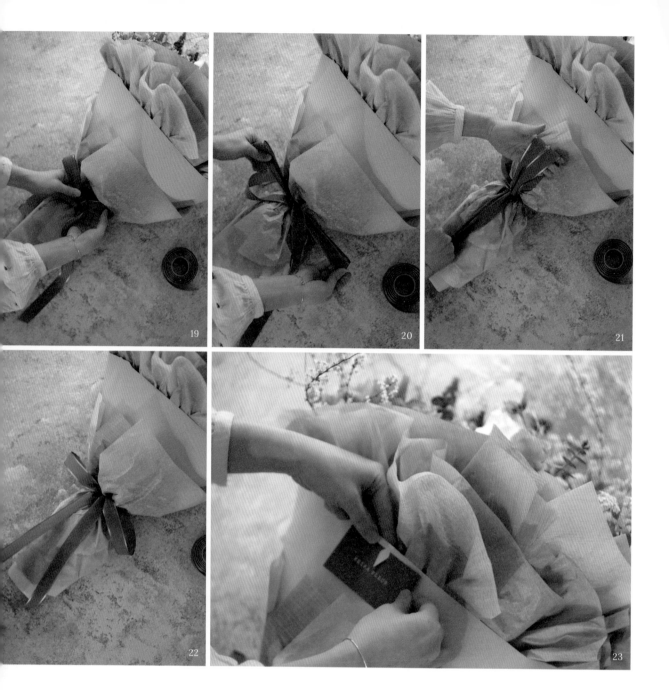

19　接著，再將緞帶往後方繞，從後方的洞穿出來，拉出右邊的圈，蝴蝶結就完成了。

20　將蝴蝶結的左右側拉緊，仔細調整長度。

21　一隻手穿過蝴蝶結的兩個圈，另一隻手抓著下方的緞帶，上下用力拉緊，這個動作可以讓蝴蝶結兩側的大小更平均，也可增加蝴蝶結的立體感。

22　將蝴蝶結下方的緞帶尾端斜剪，剪至與包裝紙差不多的長度。斜剪的方向不拘。

23　最後，用夾子固定專屬的標籤即完成。

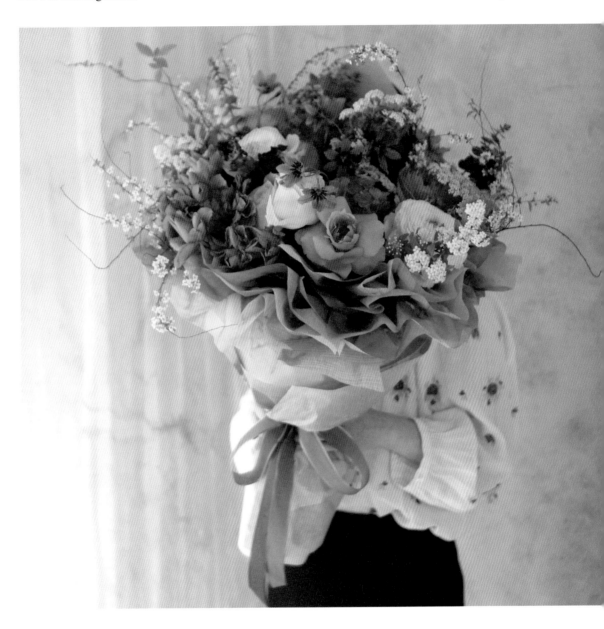

製作後記

巴黎風格花束和一般的圓形花束不同，雖然俯瞰時是圓形，但從側面看時，上方卻是一字型。因此，製作時比起讓花有明顯的高低差，平面的感覺更能凸顯花材的豐富度。這樣一來，包裝紙也不會擋到花，反而有花自然從包裝紙中滿溢出來的感覺。完成後要仔細查看花束的形狀，俯瞰是否為圓形，側看上方是否平坦。

包裝好之後，最重要的是整理襯紙，邊緣要避免太皺或凌亂，並上下調整位置，不要擋住花。最後，每一張襯紙都要有清楚的皺摺，花束才會看起來更蓬鬆、豐富。

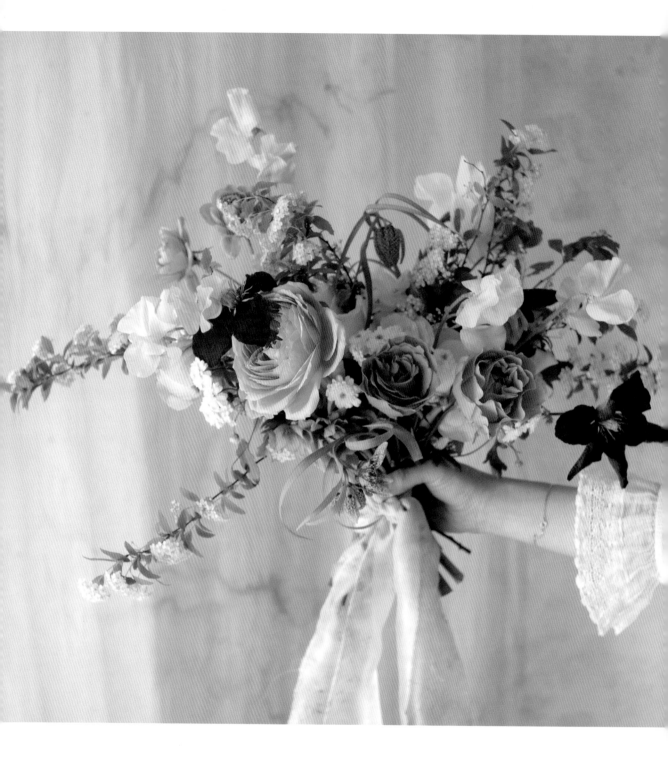

自 然 寬 鬆 捧 花

Natural Wide Bouquet

這款自然風捧花使用了非螺旋花腳（Non-Spiral），抓花時，花頭不會往同一個方向傾斜，因此也能營造出更自然的氛圍。

這束花為水平型非對稱花型，主要用在自然花園風的婚禮上，帶有春天氣息，非常適合當做春天舉辦戶外婚禮的新娘捧花。

主花屬於塊狀花的玫瑰。我相當喜歡玫瑰的花色與華麗的風格，吸引目光的效果極佳。製作捧花時，焦點花要挑選最引人注目的花材，或是從當季的花材中，購買自己覺得最漂亮的塊狀花。此外，還可以搭配五種以上的填充形花，讓捧花整體看起來更加繽紛。

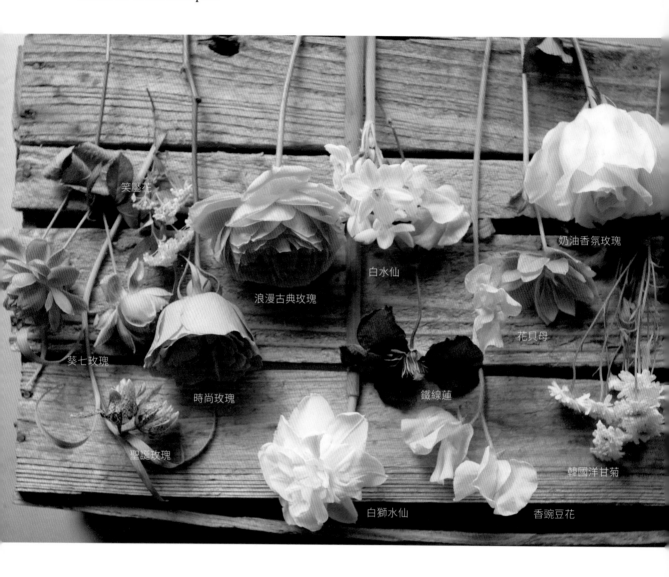

笑靨花

浪漫古典玫瑰

白水仙

奶油香氛玫瑰

葵七玫瑰

花貝母

時尚玫瑰

鐵線蓮

聖誕玫瑰

白獅水仙

香豌豆花

韓國洋甘菊

材料

玫瑰（奶油香氛）2支

玫瑰（時尚）2支

玫瑰（浪漫古典）2支

玫瑰（葵七）2支

白獅水仙1支

白水仙2支

韓國洋甘菊5支

花貝母1把

鐵線蓮2支

香豌豆花5支

聖誕玫瑰4支

笑靨花5支

工具

花剪

防水膠帶

除刺器

絲質緞帶

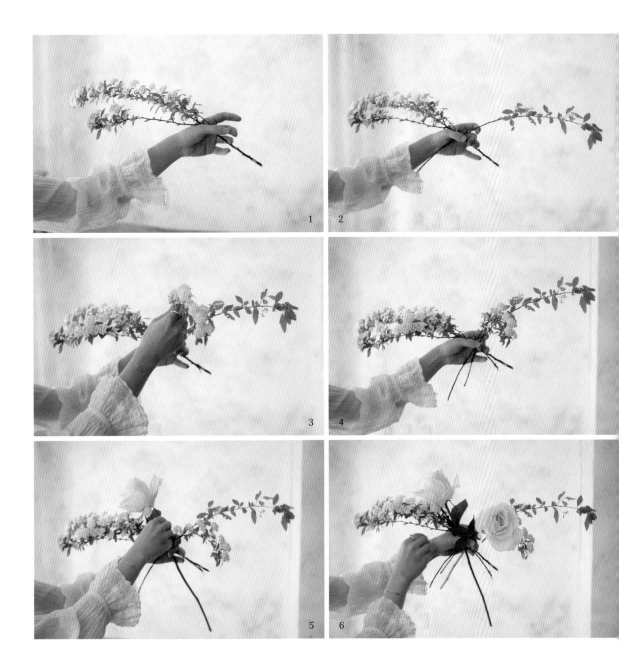

製作過程

1　將拇指與食指間的虎口張開，準備抓花，首先擺上笑靨花。

2　在食指擺上另一支笑靨花，和第一支笑靨花呈現交叉。這個步驟的過程很重要。

3　兩側都放上笑靨花後，於中間的空處再放入一支短的笑靨花，並且讓花莖向前傾，讓捧花呈現立體感。

4　中間較短的笑靨花，長度為較長的笑靨花約1/2～1/3。想像插在瓶花一般，先從輪廓開始抓起。

5　在中間加入淺色的奶油香氛玫瑰。

6　讓左邊的玫瑰稍微向左傾，右邊的玫瑰花頭則往前傾。兩朵玫瑰之間留下一些空間，不要讓花頭碰在一起。這裡的訣竅是，抓花時讓莖交叉但手不出力，讓花輕輕地架在手指上。

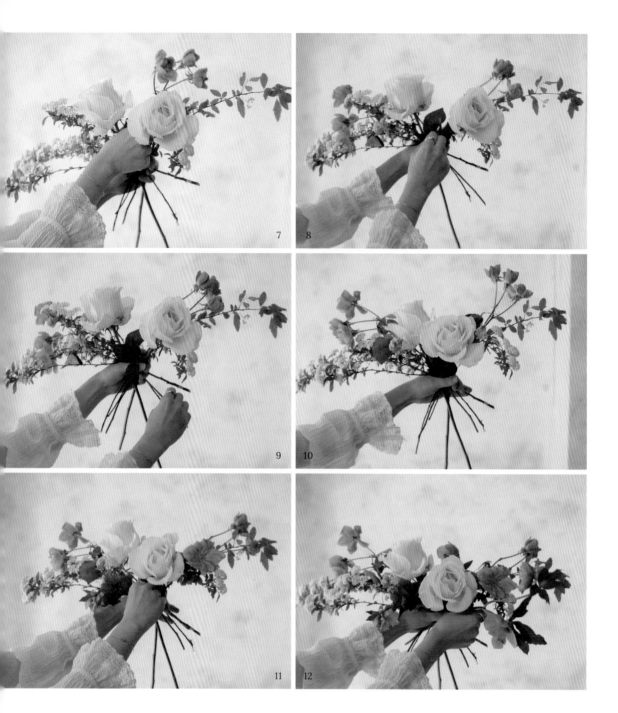

7　將葵七玫瑰加在大朵玫瑰的外側。

8　在捧花的兩側各加入一支葵七玫瑰，讓顏色分散。

9　再多加入一點笑靨花，把花固定住。剛開始只有幾朵花時，花的位置很容易移動。

10　右前方和左前方再各加入一支笑靨花，平衡整體的感覺。

11　因為花貝母的花頭會往下垂，所以不需立起花頭，可以加在捧花兩側，並將花頭往前調整，
　　讓花能被清楚的看到。

12　在左右和前後兩側，再各加入一支花貝母填滿空間。

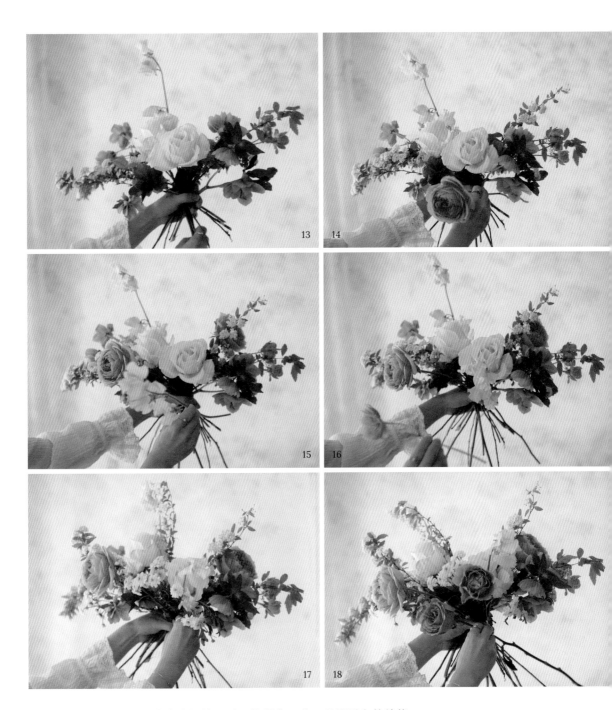

13 香豌豆花的線條很美，可以拉得高一些，凸顯柔和的線條。

14 花頭大、顏色鮮豔的浪漫古典玫瑰加在顯眼的位置，放在前側會比後方的位置更適合。

15 在玫瑰之間加入更多香豌豆花，高過玫瑰為佳。

16 花貝母適合當成填充形花。線條漂亮的花可以加在外圍，直挺的花可以加在中間。讓花莖自然交錯，但要留意花朵較多時，抓花的力道需要控制，太用力可能會讓花莖斷裂。

17 可使用笑靨花和韓國洋甘菊填補太空的地方。

18 焦點花加在前面。因為先加入的花會越抓越往後，所以焦點花不要太早加入。

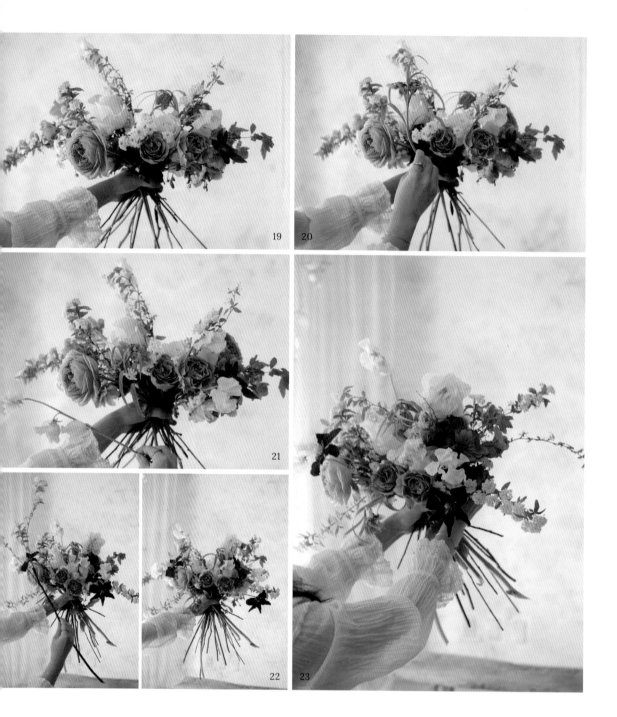

19 加入韓國洋甘菊，讓整束捧花更具有律動感。

20 善用聖誕玫瑰的線條，增加捧花的動感。由於葉子能增添自然感，所以只需要去除綁點以下
 的葉子就好。

21 香豌豆花加在最外側，利用它的線條讓捧花看起來具有流暢感。

22 將色彩鮮豔的鐵線蓮加在捧花的兩側。若還有想加強的部分，可以運用笑靨花的長線條。抓
 花時，讓兩側的線條看起來不一樣，呈現非對稱的模樣且相當自然。花頭較大的白獅水仙和
 白水仙，可以插入較空的地方。

23 確認捧花兩側是否平衡，以及中間是否太突兀，仔細調整花材的高低。中間部分留白，看起
 來會更優雅。

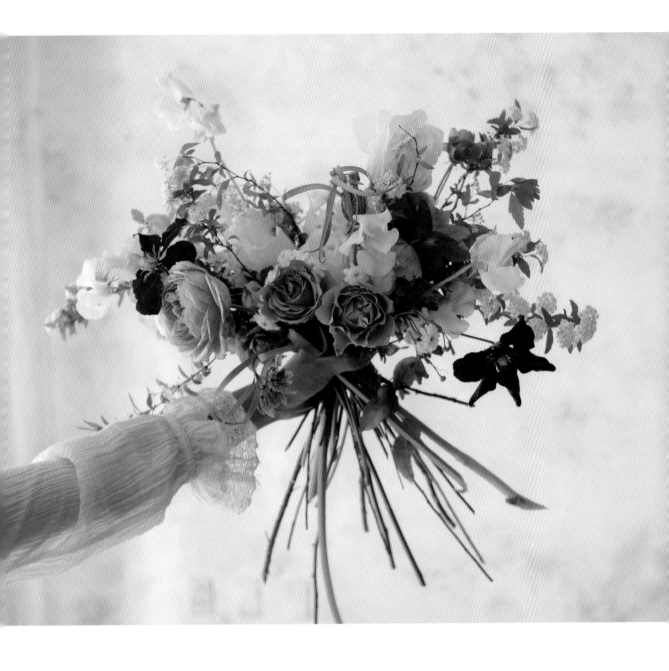

製作後記

所有花材都抓完之後，使用防水膠帶牢牢固定。綑綁時要小心不要動到花材，改變型態，接著將莖的尾端剪整齊。莖的長度以綁點為基準，花和莖的長度比約為2：1。

最後使用絲質緞帶裝飾，完成捧花。

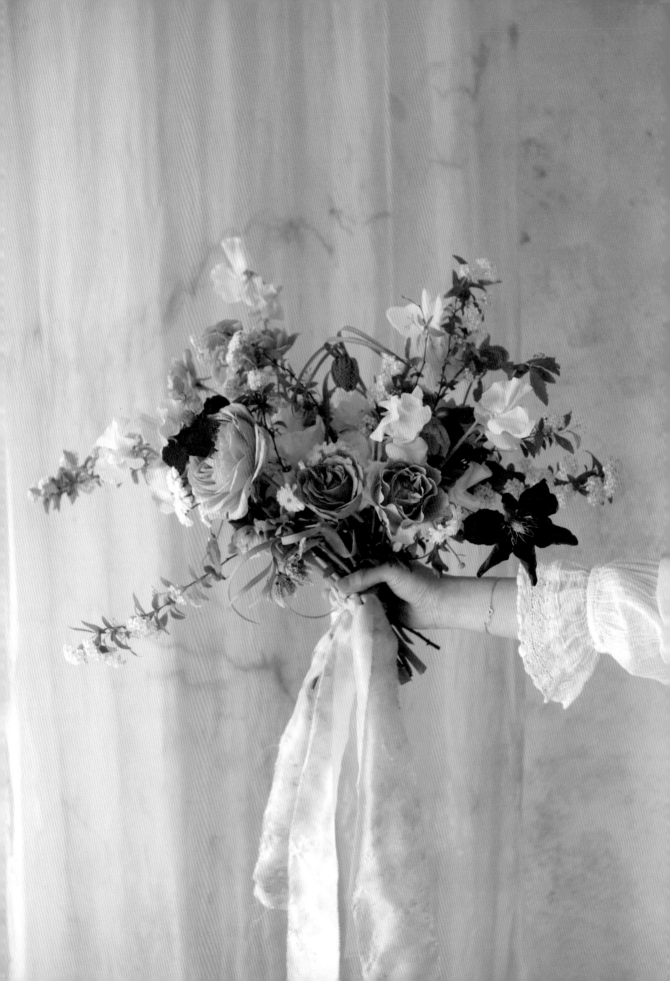

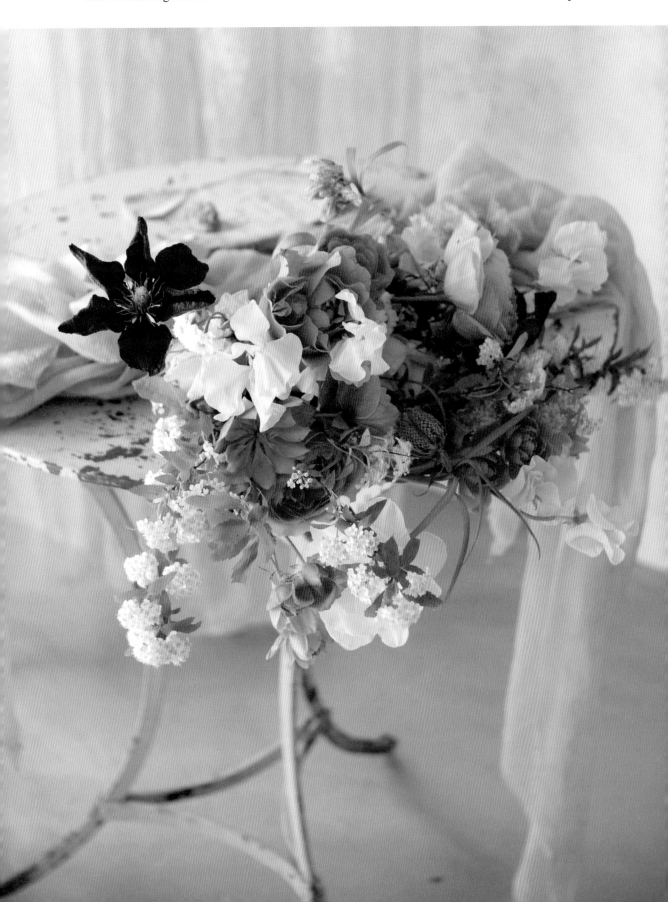

2.

新娘捧花

Bridal Bouquet

認識新娘捧花

新娘捧花的多樣造型

1.球形捧花

看起來像球一般的捧花,是最基礎也最重要的捧花造型。只有一種花材也能做出整齊的捧花,使用多種花材更能做出自然的作品。

例如,用一種花材做出來的鑲嵌(Cluster)捧花;使用兩種以上的花材,或應用色彩在花和花之間放入裝飾品,做出半球形(Colonial)捧花;混合充滿花香的花朵所做出來的小圓形(Nosegay)捧花;散發古典氣質的維多利亞(Victorian)捧花;花的間距小,又帶有蓬鬆感的小巧型捧花(Pozy),都屬於球型捧花。

2.水滴形捧花

歐洲王室婚禮最喜愛的捧花造型,也是喜歡古典、優雅氛圍的人最常選擇的捧花設計。一般會做成大約寬20公分,高25公分左右的大小。

3.瀑布形捧花

像瀑布般落下的美麗捧花,比水滴形更長,適合身高較高的新娘,也十分推薦搭配魚尾型婚紗。

4.手臂式手捧花

這款捧花有點長度,可以自然地擺在手臂上。主要的花材柔軟性佳、花莖纖長,因此相當注重花材的線條是否漂亮,通常會使用海芋、鬱金香、鐵線蓮或蘭花類等素材。

5.彎月形捧花

由兩個曲形的花環結合成彎月形的捧花，分成直式和橫式兩種造型。

6.線形捧花

這款捧花的線條和造型對比明顯卻又相互融合，製作時通常會盡量減少素材的量，使各種素材能好好展現本身的特點。大部分為非對稱設計，並且強調留白的美。

7.拼接捧花

在一朵花上層層疊上相同的花瓣，讓最後成品看起來像一大朵花。主要使用的拼接捧花種類有：玫瑰拼接捧花、百合拼接捧花、荷蘭鬱金香等。

8.扇形捧花

以扇形為基本架構所做成的捧花，看起來十分有個性。可以利用真的扇子來製作，也可以利用綠材來製作捧花的造型。

9.環形捧花

這是以葉子或花製作的花環所組成的環形捧花，可戴在頭上作為花冠，或是手持的花環。

10.珠寶捧花

以鐵絲、雞窩草（天使的頭髮）、水晶、珍珠等，帶有珠寶質感的裝飾品做出來的捧花，通常會搭配新鮮切花或永生花，可長時間保存。

各種婚紗設計適合的捧花

1.A Line婚紗

優雅的婚紗，雖然有一點膨度，但還是偏細長的款式，建議可以搭配小型捧花。例如，造型簡約的球形捧花或橢圓形捧花等。

2.公主款婚紗

蓬鬆且華麗的婚紗，適合有點面積的自然風水平型捧花。

3.H Line婚紗

細長且優雅的婚紗。建議可以搭配手臂式手捧花、水滴形捧花，自然風水平型捧花也很適合。

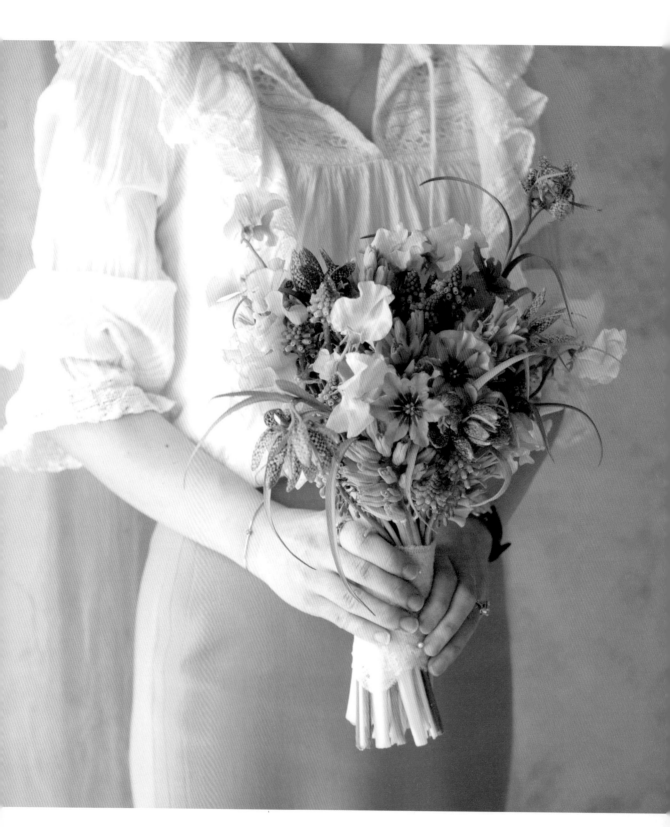

風信子球形捧花

Hyacinth Round Bouquet

這款捧花以香氣馥郁的風信子為主角。是最基本的球形捧花,由芬芳的紫色花朵組成,推薦給喜歡香氛的新娘。

風信子是荷蘭的進口花種,四季皆有,國產風信子則在冬天到春天兩季,因此風信子捧花也是大家很常訂製的春天捧花。這束捧花利用花頭大的風信子,完成品簡單俐落且獨具KEIRA FLEUR風格的自然感性。

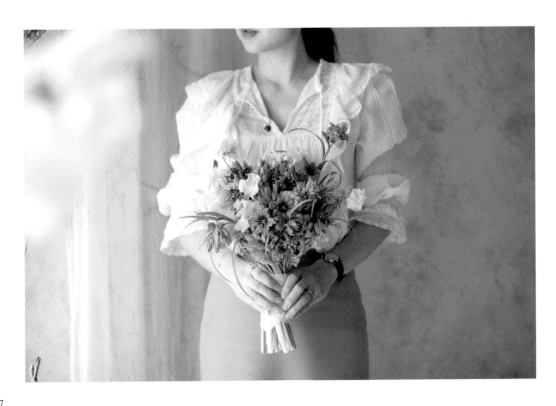

香豌豆花

花貝母

葡萄風信子

香豌豆花

陽光百合

風信子

材料

葡萄風信子1把（10支）

花貝母5支

風信子2把（10支）

香豌豆花2種顏色各3支（6支）

陽光百合3支

工具

花剪

防水膠帶

蕾絲緞帶

珍珠大頭針

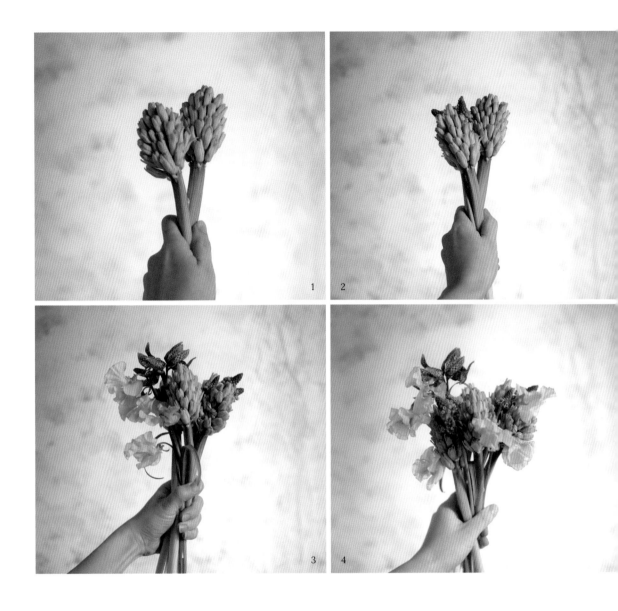

製作過程

1 以最直、花頭圓潤的風信子為抓花的中心，並以螺旋花腳將花一朵朵加入。螺旋花腳是將花頭朝左，莖朝右，以固定方向和螺旋方式加花的技巧。將綁點抓在風信子花頭下，約2公分的地方。

2 在風信子之間加入葡萄風信子。葡萄風信子的花頭小，加入時，位置可以比風信子再高一點。

3 這是加入香豌豆花和花貝母的樣子。盡量不要讓相同的花材都聚在一起，抓花時可以加入各種花材。記得持續以螺旋花腳加花，不然花莖可能會斷裂。

4 不要讓一開始作為捧花中心的風信子被擠到旁邊，俯瞰捧花時，其他的花應該是以它為中心環繞。此時要注意讓其他花都能平均分配，若其中一側加一朵香豌豆花，那麼，另一側也要加。像香豌豆花和花貝母這類線條活潑的花朵，盡量拉高一點，可以讓捧花看起來更自然。

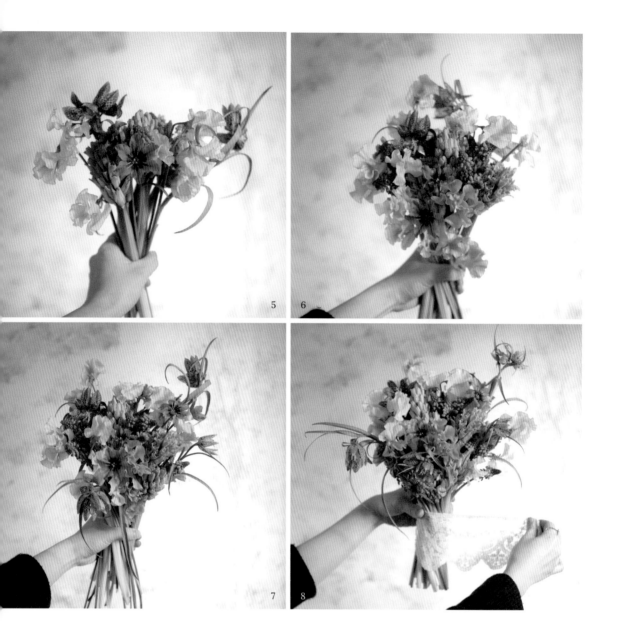

5 加入深色的花貝母時，要露出花頭。因為花貝母屬於多花型花朵，所以加花時不要讓花頭擠
 在一起，讓花頭分開一點再加入。

6 若抓完第一圈，就往下一個層次移動，再抓第二圈。此時從側面看，捧花看起來就像半球
 形。香豌豆花很適合加入球形捧花，只要加花時位置稍低，就能填補較空的地方。

7 繼續邊轉捧花邊加花，尤其在加入花貝母時，要襯托出它的線條感。因為這款捧花沒有加入
 任何葉材，所以可直接讓花貝母本身細長的綠葉充當葉材。唯一要注意的是，一朵花貝母的
 莖上不要留超過五片葉子，多出來的葉子要修剪掉。

8 利用防水膠帶將捧花牢牢綁好，並把莖的尾端修剪整齊，最後以蕾絲緞帶裝飾。

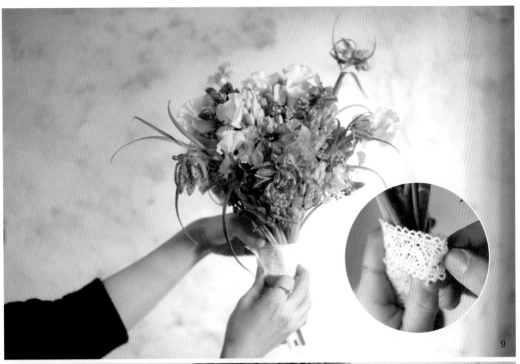

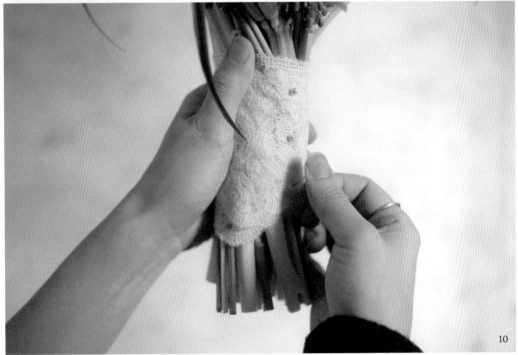

9 用蕾絲緞帶繞一圈綁點後，緞帶的尾端向內折1公分左右，看起來會比較整齊。最後，只要用珍珠大頭針固定即可，相當方便。

10 可以將自己喜歡的那一面選為正面，然後利用珍珠大頭針作為標示。

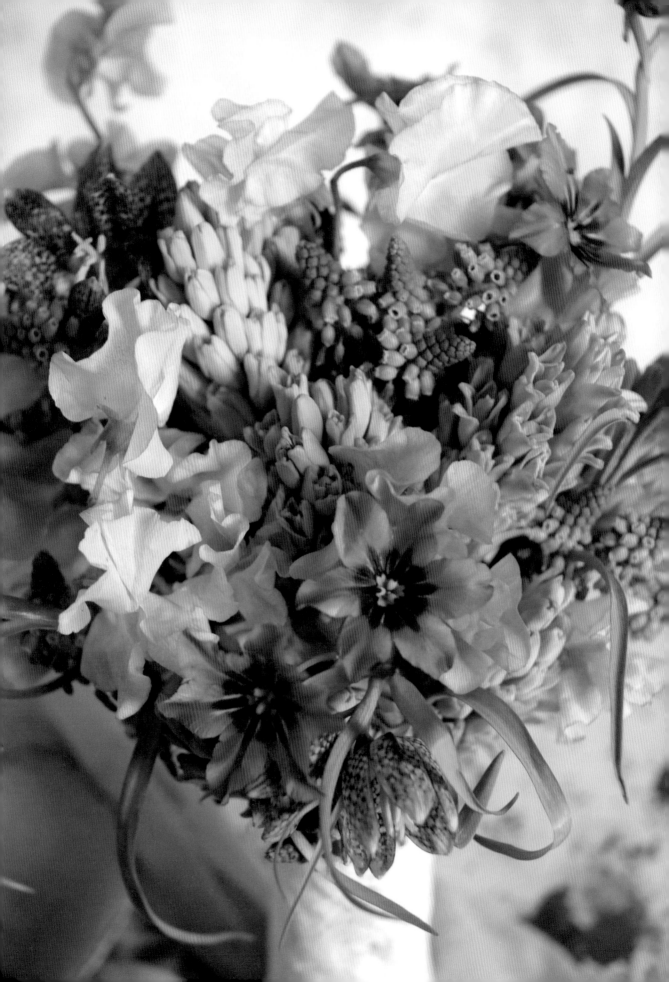

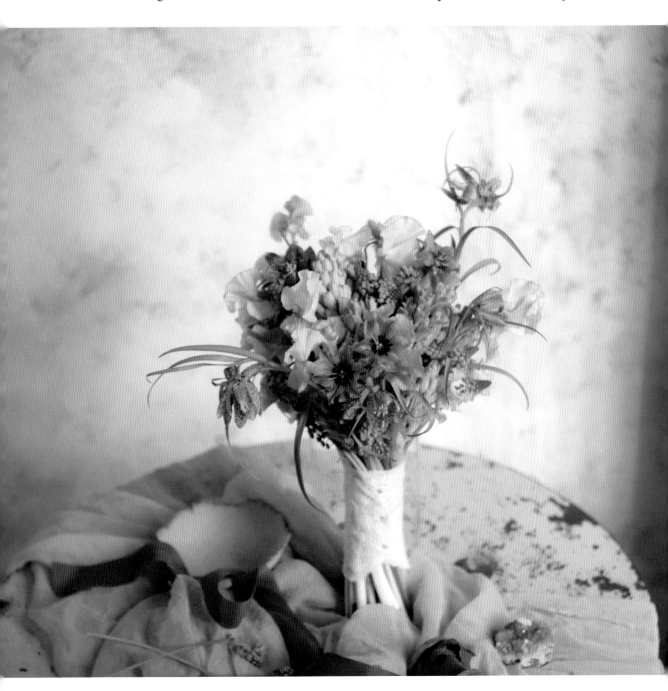

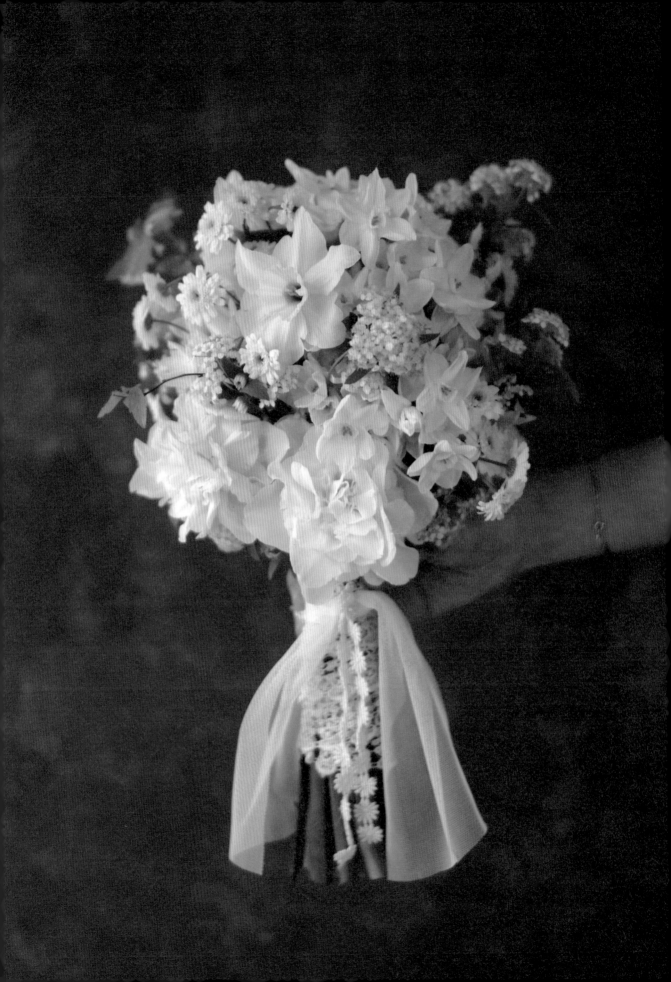

水 仙 花 純 潔 雅 緻 捧 花

Daffodil Haute Couture Bouquet

這是一款專為春天的新娘所設計的捧花，水仙花是春天當季的花材，因此可以使用各式各樣的水仙花來設計這款可愛的捧花。適合正在準備戶外婚禮，喜歡可愛、俏麗風格的新娘。

這款捧花是橢圓形的，屬於經典款式，也是新娘最愛的設計。這款花束適合任何款式的婚紗，尤其最適合A Line婚紗。若新娘喜歡花冠，推薦可以使用和捧花相同的花材，如水仙花和笑靨花來製作，為婚禮裝飾。

白獅水仙

韓國洋甘菊

笑靨花

婚禮鈴鐺洋水仙

材料

水仙花3種（共30支）

-婚禮鈴鐺洋水仙10支

-白獅水仙10支

-白水仙10支

韓國洋甘菊1把（10支）

笑靨花少量

工具

花剪

透明防水膠帶

蕾絲緞帶

網紗緞帶

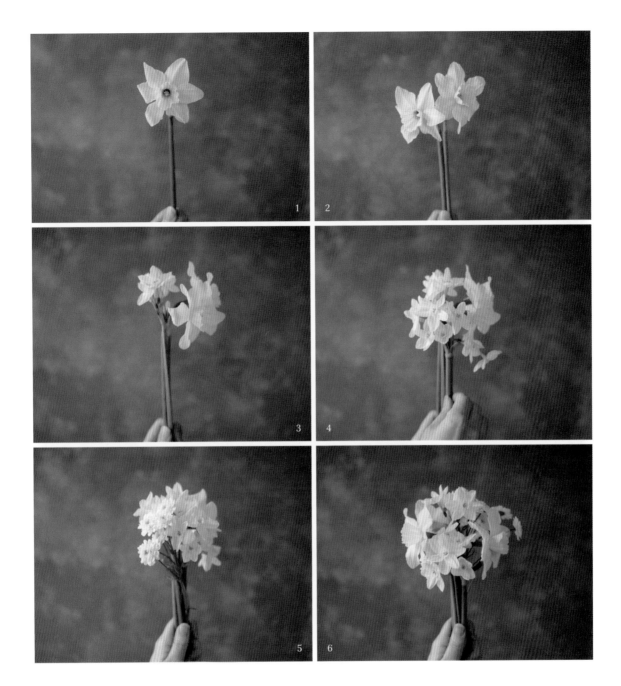

製作過程

1 先抓一支花頭大的婚禮鈴鐺洋水仙，將綁點抓在花頭下方約一個手掌的距離。

2 再加一支婚禮鈴鐺洋水仙，位置比第一支洋水仙再往下一點，並讓兩朵洋水仙的花頭朝著不同方向。

3 建議洋水仙的莖，以平行花腳的方式來抓。將後面空著的地方轉到前面來，再加入另一支水仙花（白水仙），此時從上往下看，捧花會呈現三角形。

4 將略空的地方填滿，俯瞰時，捧花呈現圓形的模樣。

5 將捧花抓成圓形之後，再用韓國洋甘菊和水仙花填滿捧花的下方，從側面看時，捧花呈半球形的模樣。

6 邊抓邊觀察捧花的形狀，隨時留意讓捧花維持圓形的狀態。

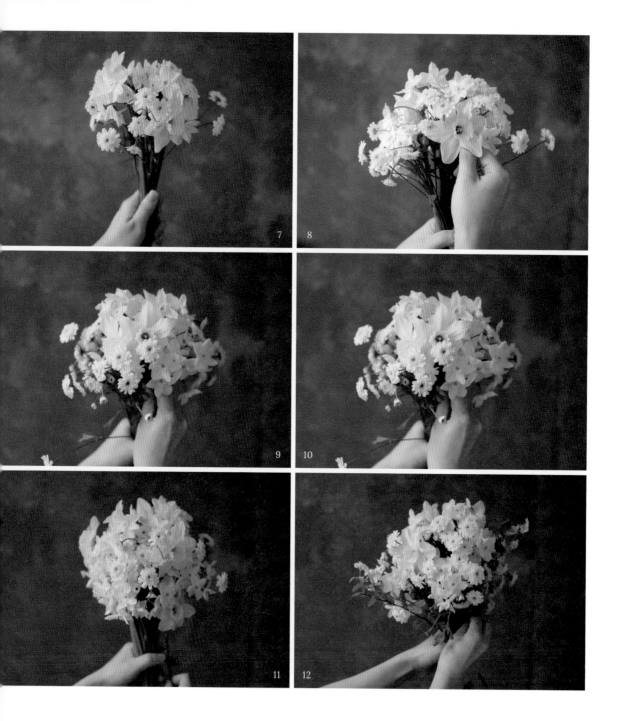

7　以花頭較小的韓國洋甘菊,填補略空的地方。

8　將花頭大的婚禮鈴鐺洋水仙稍微往上拉,讓它看起來更顯眼。

9　讓每朵花有高有低,分散配置,調整至整體看起來像一個球型。

10　這是接近半球形的模樣。

11　在呈半球形的捧花下方再加上花朵,讓捧花更接近橢圓形。

12　加入少量的笑靨花,整體看起來更加自然。

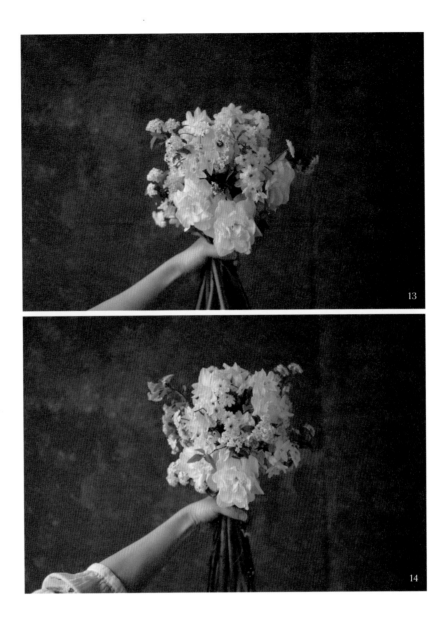

13 當捧花已呈現漂亮的橢圓形後，再將花頭較大的白獅水仙分散配置在捧
　　花下方。

14 確認整體形狀是否有比較突兀的部分，調整過後，即可在綁點的位置以
　　防水膠帶綑綁捧花，最後再以蕾絲和網紗緞帶裝飾。

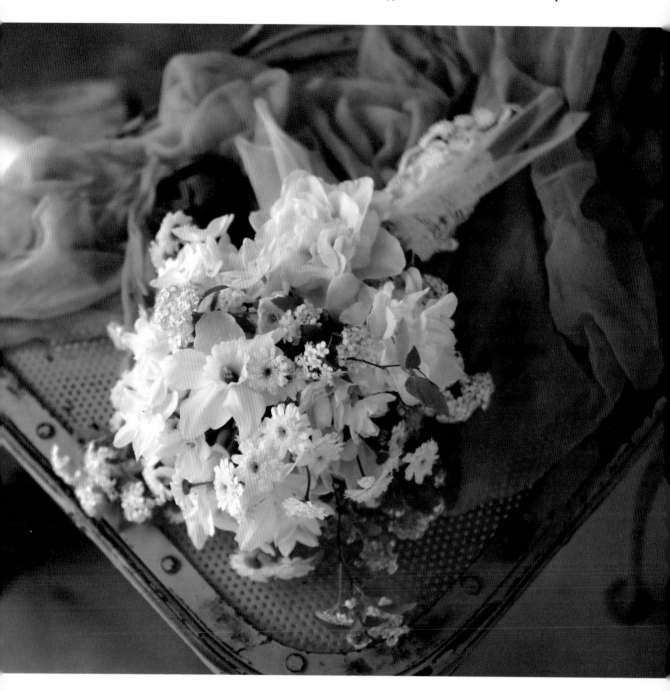

拍攝小技巧

若捧花的花色較明亮,背景越暗越能凸顯花的模樣,因此,使用和花色對比的背景為
佳。白色捧花最不容易拍出實物的美,所以建議在戶外拍攝時,可選擇草地或深色的
背景。

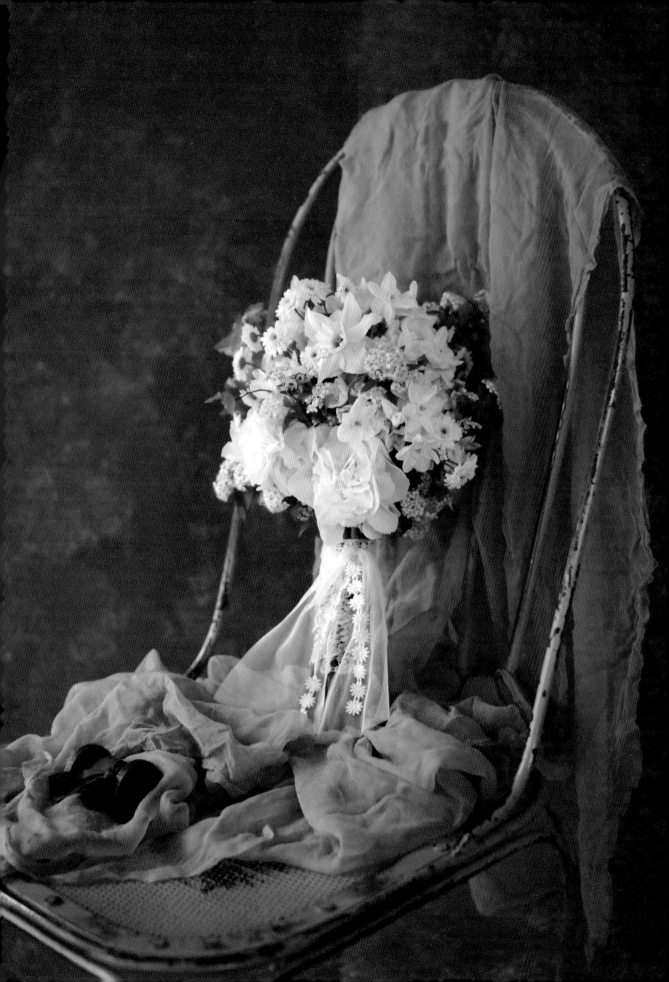

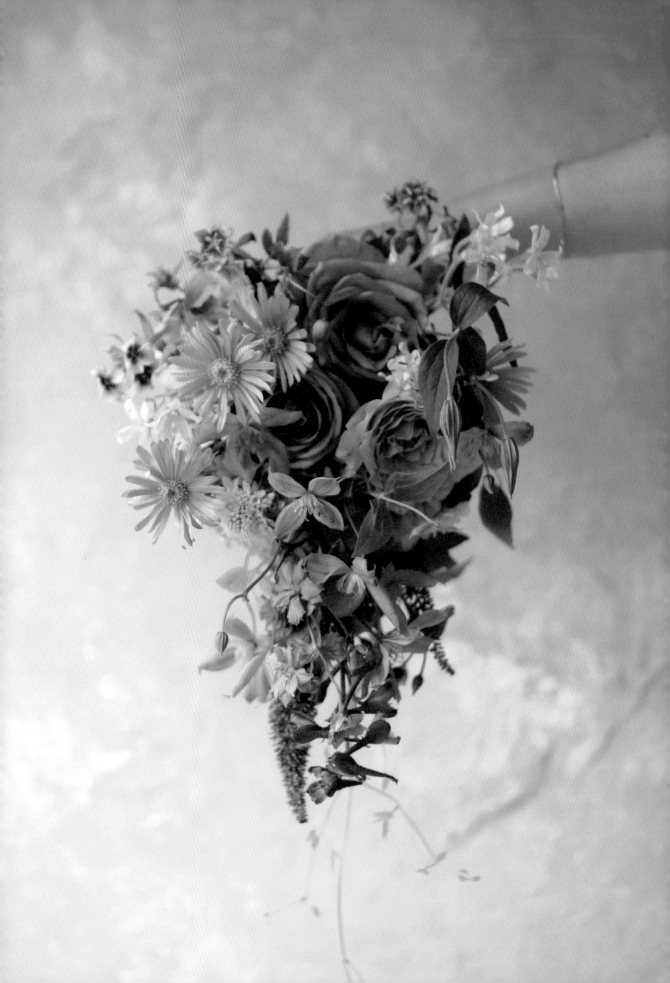

水 滴 形 捧 花

Teardrop Bouquet

這款捧花是歐洲王室喜歡的花形，給人極致優雅的感覺。捧花的尺寸為寬20公分，長25公分，不會過大，形狀就像倒過來的淚珠，最近又再次成為許多新娘們喜愛的人氣款捧花。

由於捧花的形狀是由寬變窄，往下垂墜的設計，因此選材非常重要。上半部較為圓潤的地方，需要花頭大的塊狀花；隨著往下變窄，從側面看，捧花的曲線很重要，因此也需要花莖彎曲，花頭又尖又小的花朵，例如鐵線蓮莖、夏日紫丁香、香豌豆花和飛燕草等花材，就很適合作為捧花下半部塑型的素材。

若準備的花材太硬，不易彎曲，就必須使用鐵絲輔助。若想使用自然的花莖製作捧花，就需盡量準備花莖本身帶有曲線的花材。

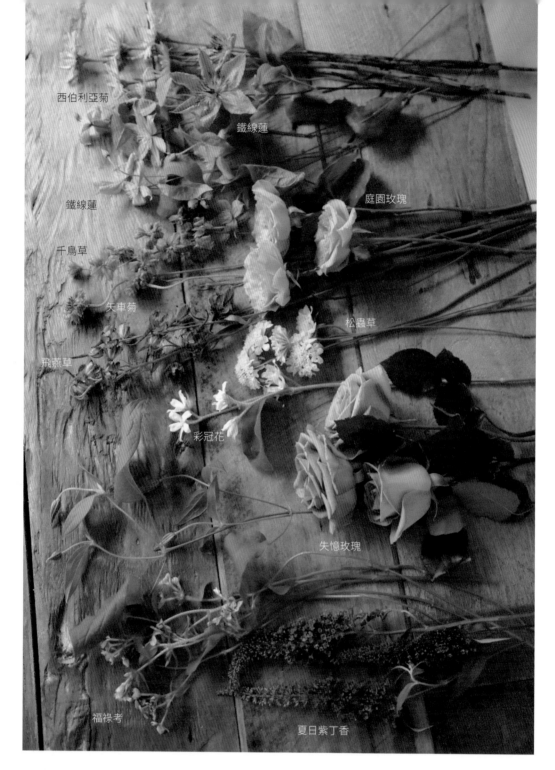

西伯利亞菊

鐵線蓮

鐵線蓮

千鳥草

矢車菊

松蟲草

庭園玫瑰

飛燕草

彩冠花

失憶玫瑰

福祿考

夏日紫丁香

材料

玫瑰（庭園）6支	福祿考6支	
玫瑰（失憶）3支	夏日紫丁香3支	
松蟲草5支	千鳥草2支	
飛燕草2支	西伯利亞菊3支	
彩冠花3支	鐵線蓮6支	
矢車菊2支	鐵線蓮莖2支	

工具

花剪

透明防水膠帶

蕾絲緞帶

珍珠大頭針

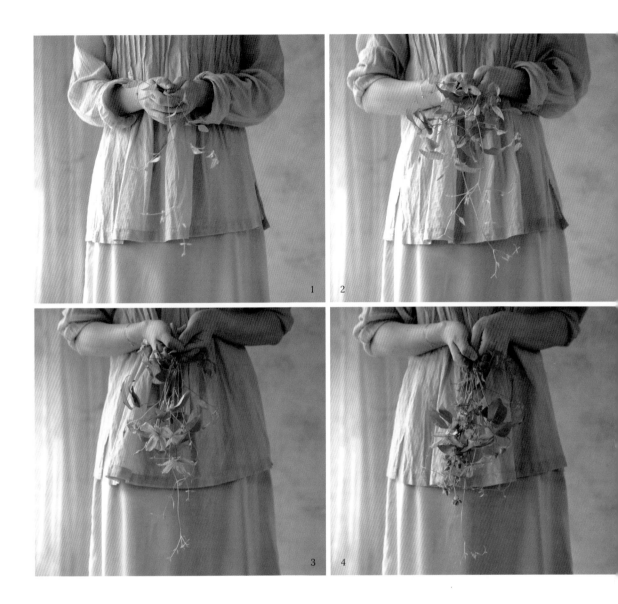

製作過程

1 挑一支線條漂亮又長的鐵線蓮莖，側看時，莖會自然向下垂墜，不會往側邊亂翹，選好後留下三個手掌的長度，抓緊。

2 為了讓捧花看起來更茂盛，可以再加入較短的鐵線蓮莖。使用螺旋花腳，讓花材呈現相同方向，並以螺旋方式加花。注意花莖的方向要一致，不可交叉，不然容易斷裂。由於水滴形捧花的抓花方向和一般捧花不同，只要以綁點為基準點，將素材以左下右上的方向加入即可。此時，光是握在手上的素材，就能看出水滴的形狀。

3 先從莖較軟嫩的鐵線蓮開始加，長度以手為基準起算約15公分長。因為要做出水滴狀的尖端，所以加花時，要小心不要讓花材垂墜的尾端岔開。

4 鐵線蓮莖之間略空的地方，可使用花頭又小又尖的花填補。這裡使用千鳥草，填滿水滴狀圓潤的部分。

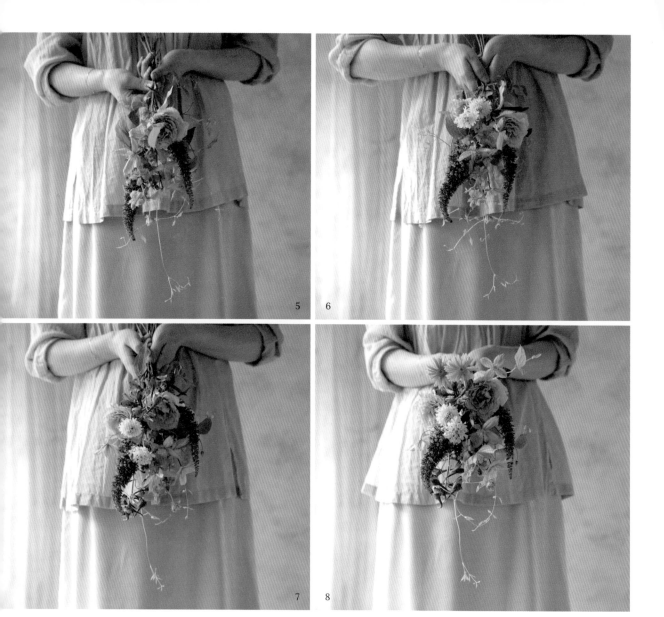

5　加入花形尖尖的夏日紫丁香，延伸至下方。到目前為止，上方也漸漸變成球形，此時可以使用花頭大的失憶玫瑰。

6　若只加入玫瑰，看起來可能會很死板，可以不時加入花頭小的花。連續加入玫瑰時，別讓花頭都在同一個高度，可以讓花頭錯落，做出高低層次。花頭小的花，位置可以比玫瑰略低一點，並且向前露出，看起來更自然。

7　一邊維持捧花圓形的模樣，一邊將花往上堆疊。考慮到整體配色，加花時請盡量讓每朵花的顏色分布均勻。

8　加入花頭小的西伯利亞菊和鐵線蓮時，盡量往前放在最顯眼的位置。西伯利亞菊可以組群，看起來更具有存在感。過程中，記得不時確認花莖是否按照螺旋花腳排列。

9　這是捧花完成2/3的樣子。仔細確認，側看時是否還有空的地方，一邊加花，一邊注意兩側的曲線。中間的西伯利亞菊，是整束花最顯眼的主角。讓花頭小的花盡量向前突出，讓它們能隨風搖擺。

10　一邊堆疊花頭大的玫瑰，一邊收尾，讓捧花的上半部看起來更加圓潤。素材越往上堆疊，花就要抓得越短，側看時才會是漂亮的圓形。

11　將玫瑰、鐵線蓮、福祿考和彩冠花等，混在一起加入。花頭大的玫瑰要抓得最短，成為整體的重心。

12　捧花完成的樣子。收尾前，再次確認捧花是否為水滴狀。

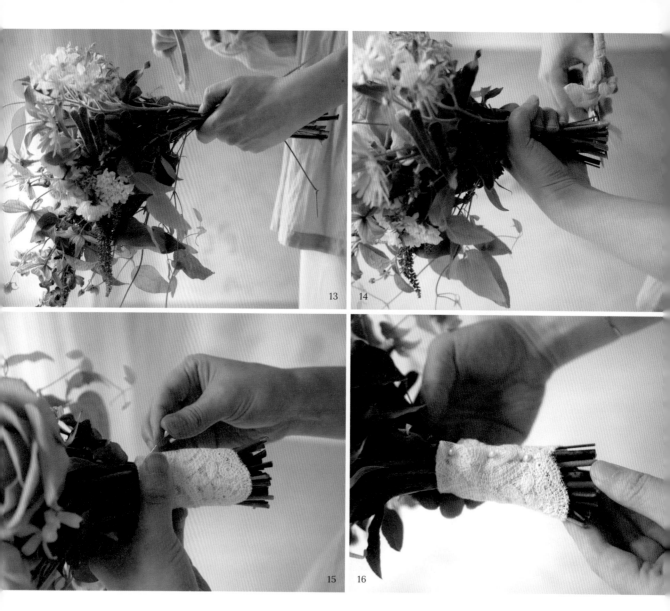

13　以防水膠帶牢牢固定。使用透明膠帶的優點是拍照或錄影時不會看起來太明顯。

14　將莖的尾端修剪到距離綁點約10公分的長度，只要新娘手握時不會覺得不好拿即可。

15　接著，使用蕾絲緞帶將膠帶隱藏起來。繞完緞帶後，向內折1公分左右，再用珍珠大頭針斜斜插入固定，小心不要讓大頭針露出來。

16　最後整理好的模樣。珍珠大頭針可依緞帶的長度加入，大約使用2～3支左右。

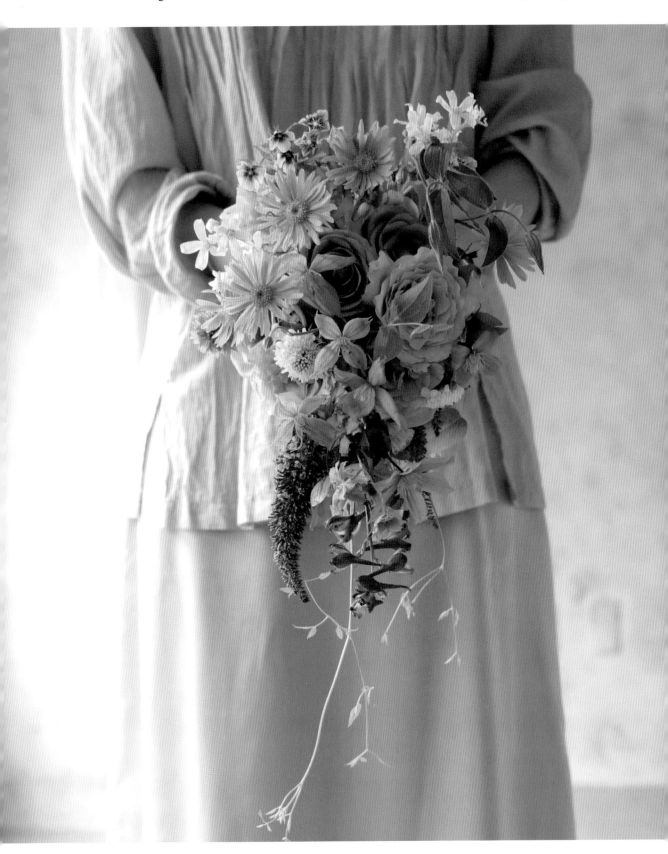

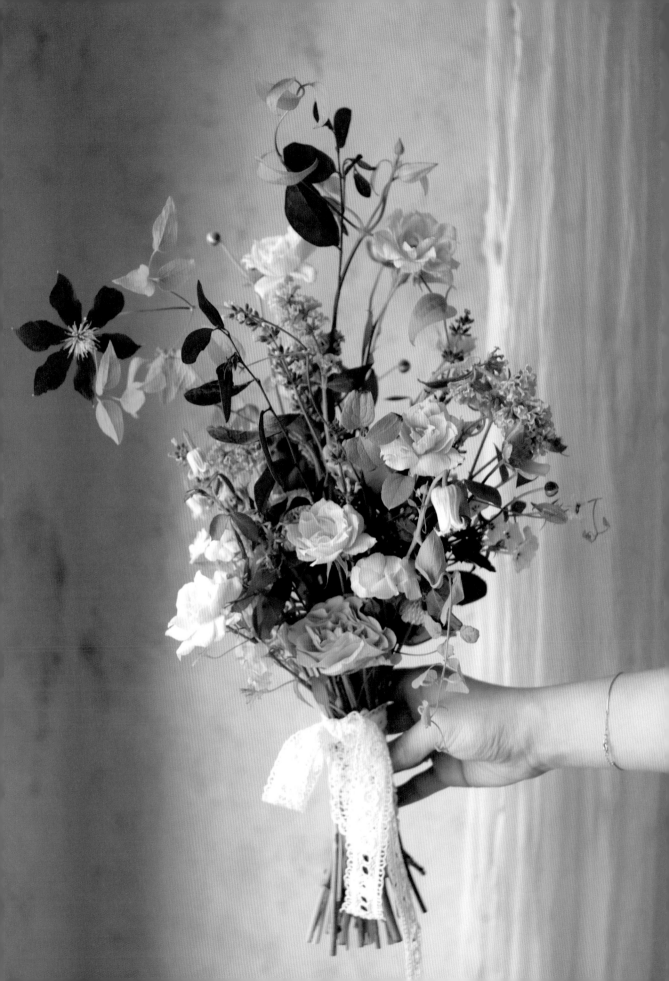

散 狀 碎 花 形 捧 花

Rustic Bouquet

這是一款鄉村樸質感的捧花，很適合戶外婚禮。比起花頭大且華麗的塊狀花，這款捧花更適合以花頭小且素雅的填充形花為主要花材。

這款捧花可以任意加入各種色彩，呈現出活潑感，也可使用較細的蕾絲緞帶營造出微微散亂的風格。抓花時可以隨意安排，完成時，整體型態會呈現細長、飄逸的樣子。

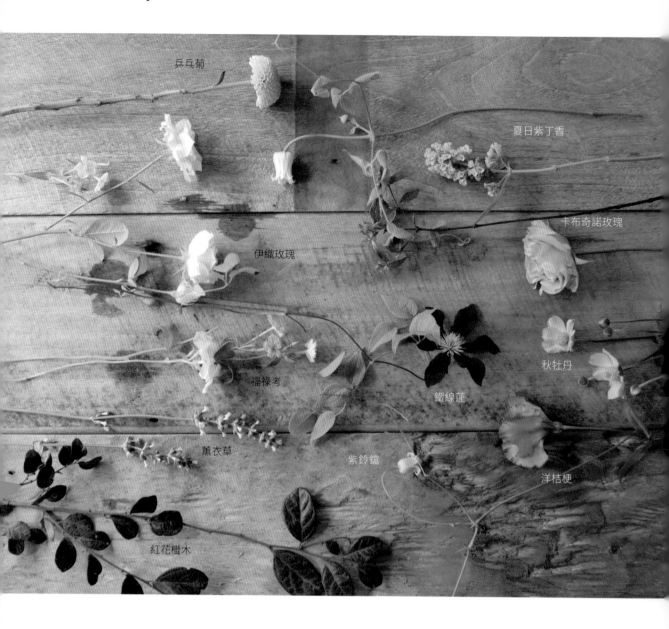

乒乓菊

夏日紫丁香

卡布奇諾玫瑰

伊織玫瑰

秋牡丹

鐵線蓮

福祿考

薰衣草

紫鈴鐺

洋桔梗

紅花檵木

材料

紅花檵木2支　　　　福祿考10支

薰衣草10支　　　　乒乓菊3支

紫鈴鐺2支　　　　夏日紫丁香7支

鐵線蓮1支　　　　秋牡丹2支

玫瑰（伊織）2支　　洋桔梗3支

玫瑰（卡布奇諾）2支

工具

花剪

除刺器

防水膠帶

蕾絲緞帶

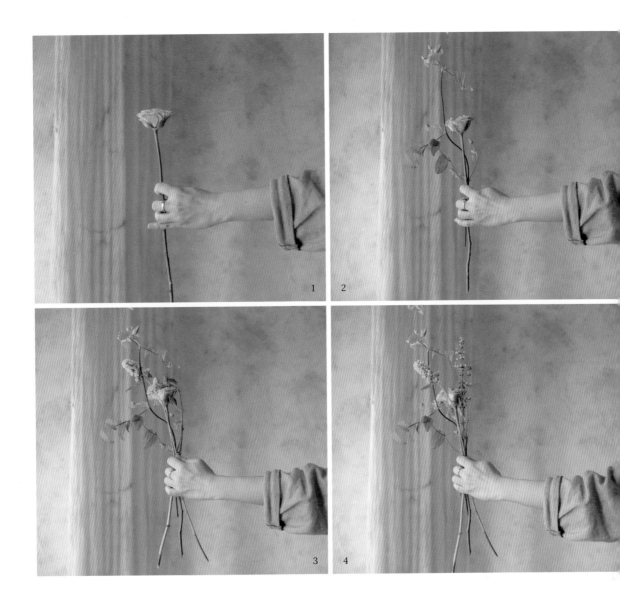

製作過程

1 製作水平形捧花時，要先選一支花莖硬挺又筆直的花作為中心。我選擇
 的是卡布奇諾玫瑰，將綁點抓在花頭頂端，往下約半個手掌的地方。

2 選一支帶著小花苞的鐵線蓮莖，加入時讓它向上長長延伸。抓花時使用
 螺旋花腳，將花頭向左，莖向右。

3 先加入細長、花頭小又尖的花。將夏日紫丁香組群後加入。相同的花材
 組群時，盡可能讓每一朵花有明顯的高低差，且不要讓花頭碰在一起。

4 同樣地，將屬於細長花材的薰衣草組群後加入。

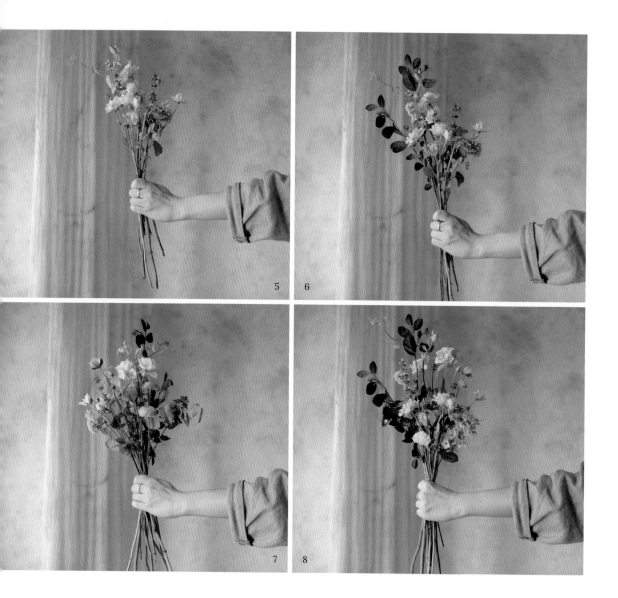

5 　伊織玫瑰是迷你玫瑰的一種，屬於一根莖上有多朵花的花形。因此，抓花時要將綁點以下附著在莖上的分枝剪掉，綁點以上的分枝可以保留，並在空處填補其他花朵，讓捧花看起來更加自然、茂盛。

6 　紅花檵木屬於細長的花材，可以先加入，讓花形呈現纖長感。由於紅花檵木的顏色較深，色感強烈，也比較顯眼，所以要更仔細整理葉子的部分。加入的同時，邊整理葉子，不要讓葉子都擠在一起，盡量讓每片葉子都能清晰可見。

7 　以螺旋花腳繞卡布奇諾玫瑰一圈。如果要讓秋牡丹這類花莖細長、花頭又小的花材有飄逸感，位置可以配置得較高；而像乒乓菊這類花莖硬挺的花材，則適合加在內側。

8 　這類型的捧花，比一般捧花更強調花莖部分。一開始抓花時，以玫瑰為中心一邊旋轉一邊加花，讓花的位置漸漸往下，做出長型的花束。注意不要讓花頭擠在一起，這款捧花也很適合花莖柔軟的花材。加花時，位置可以高一點，讓花材有隨風搖曳的感覺。

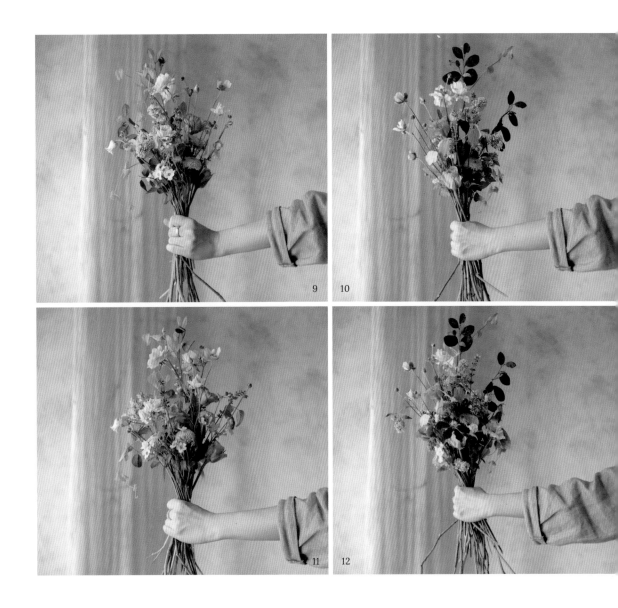

9　這是另一面的樣子。讓每一面都能看到花，顏色均勻分配。抓花的同時，也要留意捧花的整體型態和色調。

10　確認花是否均勻分配於每一面，而且從各個角度看，型態都要相同。因此，抓花時要確認是否有哪裡有空隙，或是有哪部分的花擠在一起。

11　捧花整體的長度，應該為兩個手掌的長度。

12　加入花頭大、可以當作焦點的鐵線蓮，位置抓在整體捧花中間的高度。

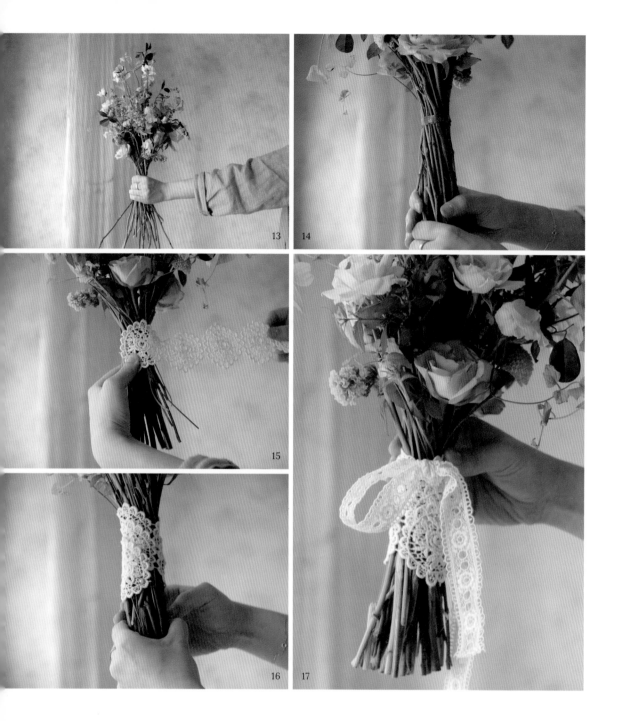

13　配置在最下方的花朵，從四方看也要確認是否平均分配，若有空空的地方，再以花朵填滿。
　　全部確認完畢後，就可以將捧花綁緊。

14　用防水膠帶牢牢綁住綁點。

15　使用能夠搭配新娘婚紗的蕾絲緞帶包覆綁點。

16　這款捧花露出越多莖越自然。綁緞帶時，讓捧花露出5公分左右的莖，然後用珍珠大頭針斜
　　斜地插入，固定緞帶。

17　最後用比較細的蕾絲緞帶裝飾。

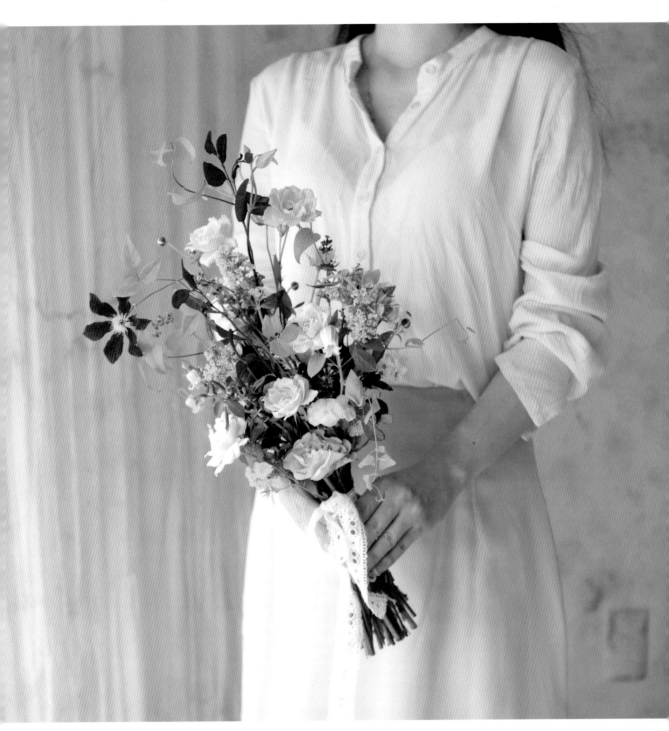

製作後記

確認完成後的捧花是否有花朵擠在一起,尤其像福祿考這類莖較長的的花材,通常在
綁好捧花後,花頭容易轉向,所以需再做調整。這款捧花的重點是,無論從哪一個角
度看,每一面的花和顏色都均勻分布。

3.

瓶 花

Vase Arrangement

認識瓶花

瓶花，是一種投入式的花藝設計。因為莖可以直接觸碰到水，水分供給順利，所以瓶花的鮮花壽命會比使用花藝海棉的作品還長。優點是插花的形式自由，可以隨花瓶的形狀與顏色做出各種變化。

製作時注意事項

1. 經常保持水的新鮮，建議每天更換花瓶的水。

2. 花莖會碰到水的部分，事前須將莖上的枝葉、刺都去除。若葉子或刺碰到水，會造成污染，縮短花的壽命。

3. 選擇花器時，要考慮使用目的、花和素材、型態和顏色等，隨著花瓶瓶口的大小調整花材。例如，瓶口細窄，就適合使用花莖長的花，如：玫瑰、海芋、鬱金香；瓶口圓扁，就可以使用體積較大的繡球花、芍藥、洋桔梗等。

瓶花設計技巧

1. 水平斜撐法（Lacing Technique）

當花瓶的瓶口較窄，花莖彼此交錯，讓花材能夠相互支撐的固定方式。

2. 打格法（Grid Technique）

當花瓶的瓶口大，可以2公分為間距，用膠帶貼出格線（grid），將瓶口分割成幾個空間，然後將花插入，達到固定的效果。

3. 使用雞籠網（Chicken Wire Technique）

這是大瓶口花瓶主要使用的固定法，先將雞籠網按照瓶口的大小裁切後置入，然後將花插入雞籠網的網眼，固定花材。

4. 使用手綁花（Hand-tied Bouquet Technique）

將整體花量的70%使用螺旋花腳抓成花束，並將花束插入花瓶內；再將剩下30%的花直接插入花瓶中，完成作品。

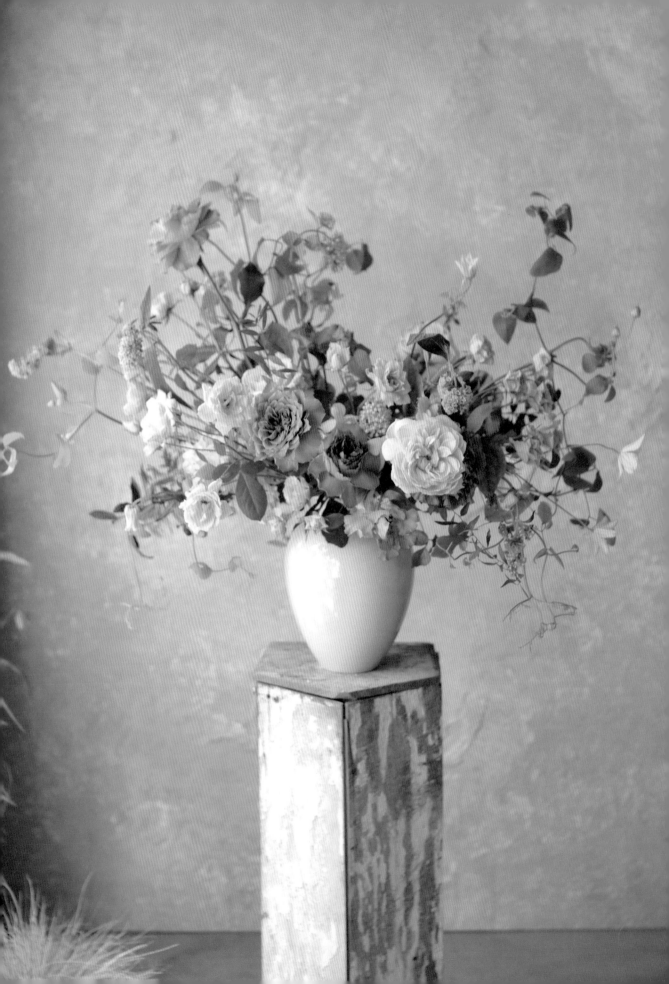

打格法瓶花作品

Grid Technique

這是一款使用造型簡單的花瓶，營造出自然風的瓶花設計。這個作品的花瓶平口不算太大，最適合打格法，用膠帶在瓶口先打出格線。瓶花會隨花瓶的模樣而使用不同的技巧，當瓶口很大時，適合使用雞籠網；瓶口小，則適合用水平斜撐法（Lacing Technique），直接將花材插入花瓶。

此作品會先用膠帶以十字交叉的方式分割瓶口，隔出四個約2×2大小的方格。整體設計屬於非對稱型，兩側的高低不同，著重線條的自然感，並且強調整體輪廓。挑選花材時，重點會放在線條，透過美麗的曲線來營造自然風格。

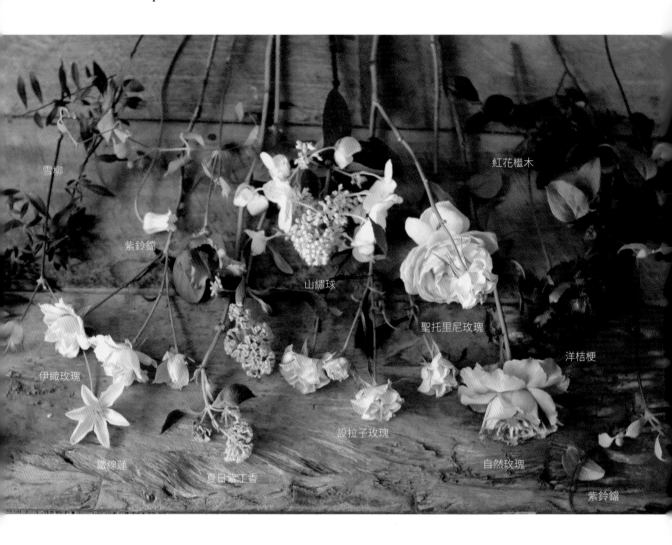

雪柳

紅花檵木

紫鈴鐺

山繡球

聖托里尼玫瑰

洋桔梗

伊織玫瑰

殼拉子玫瑰

自然玫瑰

鐵線蓮

夏日紫丁香

紫鈴鐺

材料

洋桔梗5支	玫瑰（伊織）2支	
夏日紫丁香4支	玫瑰（雪山）2支	
鐵線蓮5支	玫瑰（聖托里尼）2支	
紫鈴鐺3支	玫瑰（自然）3支	
山繡球2支	紅花檵木2支	
玫瑰（殼拉子）4支	雪柳5支	

工具

花瓶

膠帶

花剪

除刺器

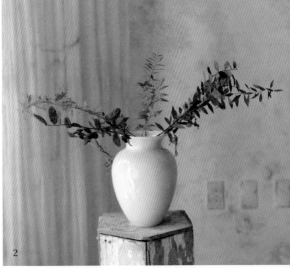

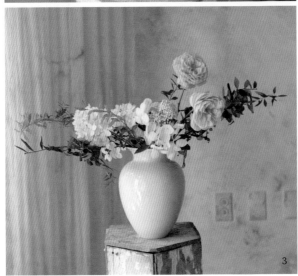

雪山玫瑰

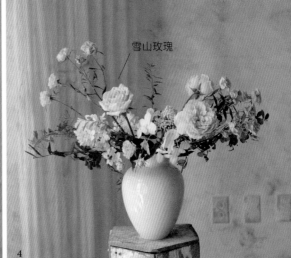

製作過程

1　先用膠帶在花瓶入口貼出一個十字，將膠帶從中間折半對黏，避免黏到莖。

2　首先打底做出輪廓。先從兩側和前後插入雪柳和紅花檵木做出水平線，注意不要將葉子插進花瓶裡。葉子看起來呈水平方向往兩側延伸，長度和花瓶的高度約為1：1。

3　插入山繡球。因為花頭大且具有分量，位置要比較低，以山繡球來說，約為花頭碰到瓶口的高度，遮住一開始插入素材的莖。接著，插入花頭較大的聖托里尼玫瑰，若將作品以水平分成8等份，5：3的位置就是配置玫瑰的最佳位置，也是插花時的黃金比例。插入玫瑰時，花頭會稍微往右傾。（黃金比例為5：3或3：5皆可。）

4　由左側計算，在3：5的位置插入顏色相同，但品種不同的雪山玫瑰。為了色彩平衡，在輪廓線插上花頭小又帶有輕盈感的設拉子玫瑰。
　　花頭大的花位置要低一些，花頭小、有線條感的花可以放在較高的地方。

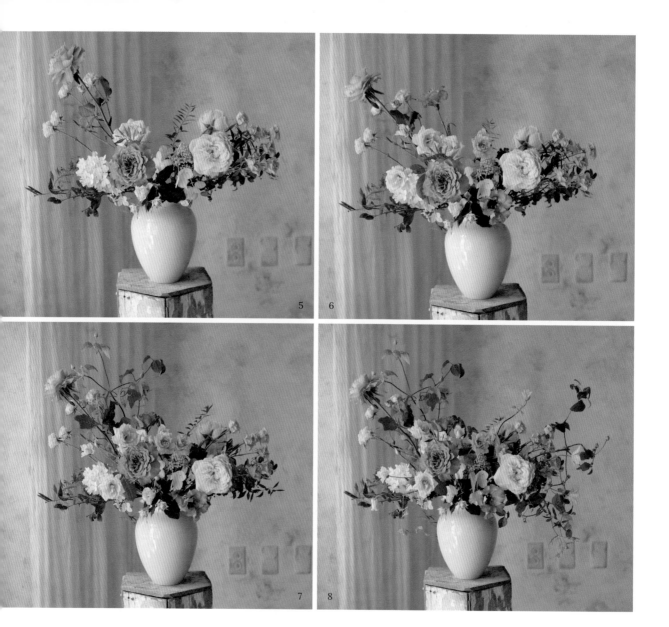

5　顏色顯眼的自然玫瑰，越開花形越美，挑選一朵花頭最漂亮的插在前面顯眼的位置；另一朵則放在高一點的位置，增加亮點。

6　用洋桔梗和伊織玫瑰仔細填補花朵之間的空隙，盡量讓花頭之間保持相同的間距，不要讓花頭大的花擠在一起。一朵一朵調整距離，讓每一朵花從正面看都相當清楚。

7　自然玫瑰所在的位置是作品中較高的地方，可以再用鐵線蓮花苞加強這一區的高度，也是讓非對稱型作品其中一側增高的好方法。

8　另一側，則利用鐵線蓮讓線條自然延伸到下方，拉出長長的線條感，因為鐵線蓮是為作品畫出美麗線條最適合的花材。接著，將紫鈴鐺插在前方顯眼的位置。

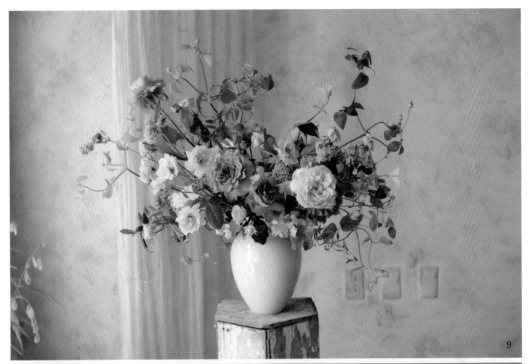

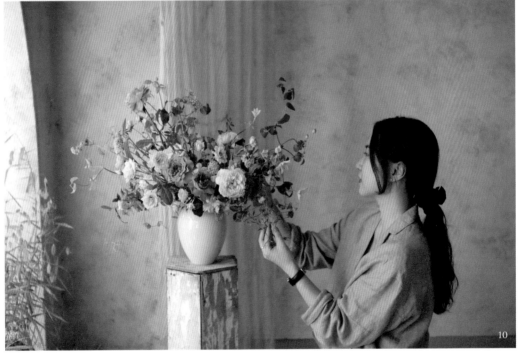

9 因為作品的配色組合是粉紅色和淡黃色，可以在黃色花之間插入粉色的玫瑰和洋
　桔梗，讓顏色均勻分布。夏日紫丁香尾端的曲線可以讓它長長延伸，凸顯自身線
　條，插的時候盡量分散配置，長短不一，看起來會更自然。

10 這款作品使用的是中大型的花瓶，適合擺在窗邊展示，或作為派對活動、婚禮的
　裝飾。

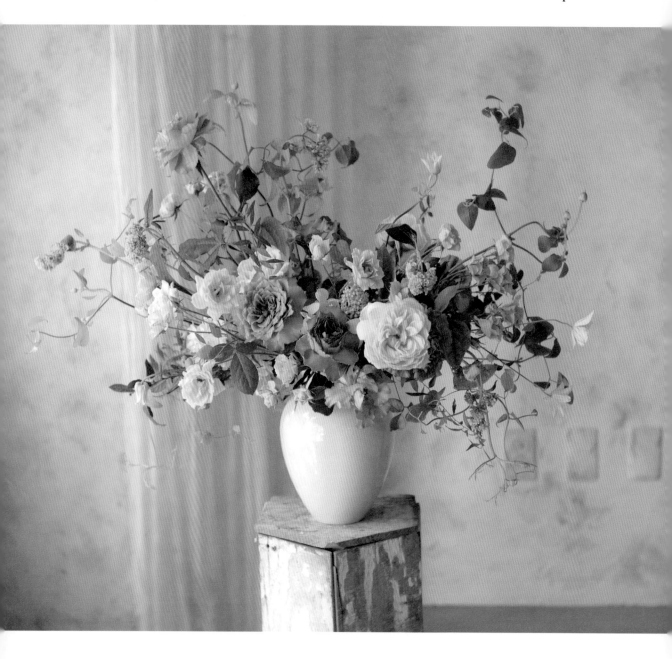

製作後記

雖然很多人剛開始接觸瓶花時，會因為花材不容易固定而覺得困難，但是當插入一定量的花材時，花莖會彼此交纏，也就會自動固定，不需要因為一開始抓輪廓時，花材跑來跑去而太擔心。當花插得越多就越能牢牢固定。

設計這款瓶花時，最後可以讓輪廓線條有輕巧的垂墜感，作為非對稱型作品，可以讓兩側的高低或設計不同。而明顯的高低差，則可表現出作品的立體感。完成後的作品，花朵看起來就像是在跳舞般輕盈自然。

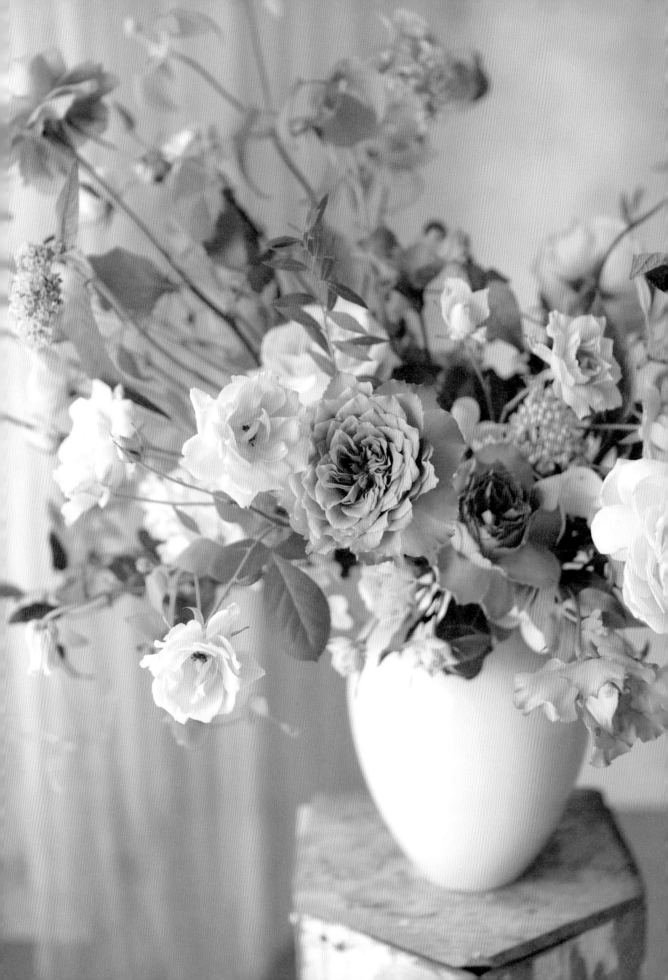

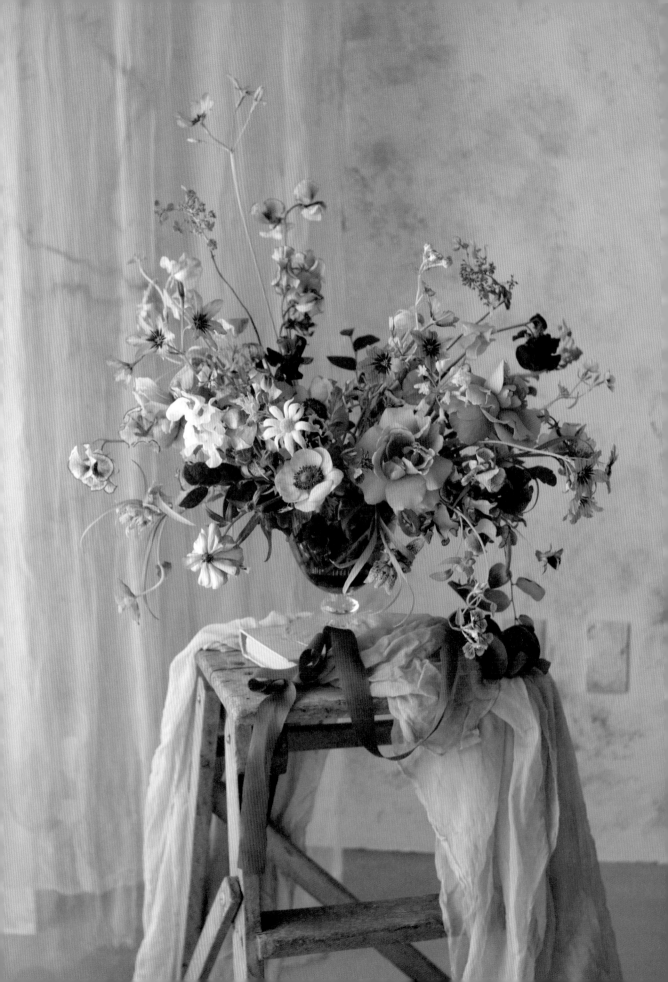

劍 山 和 雞 籠 網 製 作 的 瓶 花
Frog & Chicken Wire Technique

這是一款使用透明玻璃花瓶，再加上劍山和雞籠網，巧妙搭配完成的作品。製作瓶花的方式相當多元，即使只使用劍山或雞籠網其中一種，也能完成出色的插花。劍山主要使用於水盤，雞籠網則適合用於瓶口較寬的花瓶，方便固定花材。

這次的作品，使用了能方便將花材固定在花器中間的劍山，也加入了能幫助花材往兩側自然延伸的雞籠網。設計為自然奔放的非對稱型風格，適合擺在任何場所。

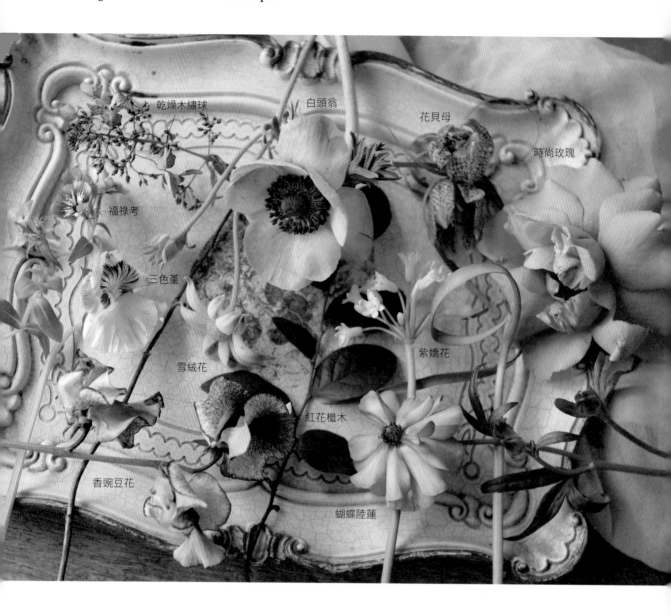

乾燥木繡球　　白頭翁　　　　花貝母

時尚玫瑰

福祿考

三色菫

雪絨花

紫嬌花

紅花檵木

香豌豆花

蝴蝶陸蓮

材料

玫瑰（時尚）3支	雪絨花2支	
花貝母5支	乾燥木繡球2支	
香豌豆花 12支	紅花檵木3支	
三色菫5支	蝴蝶陸蓮2支	
福祿考5支	紫嬌花1支	
白頭翁2支	陽光百合4支	

工具

花剪

防水膠帶

雞籠網

劍山

花藝黏土

花器

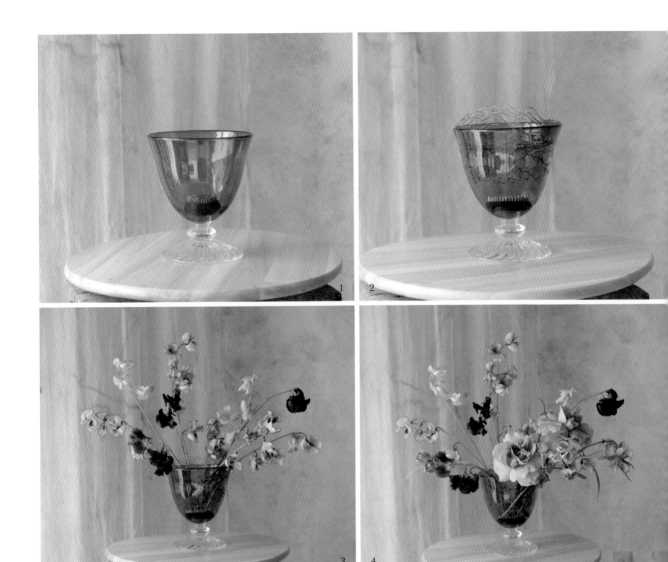

製作過程

1　使用花藝黏土，將劍山固定在花器中央。

2　以防水膠帶將雞籠網固定在花器內。建議可在花器中放兩層雞籠網，這樣會更容易固定花材。

3　先用香豌豆花抓出輪廓，盡量將每一朵花都做出高低差，因為是非對稱型的作品，左右兩側的高度要不一樣。在做非對稱型作品時，記得中間一定要留白，把位置空出來。

4　插入時尚玫瑰當作亮點。從中間插入時，稍微向一側傾倒看起來比較自然。接著，再插入一朵相同的花作為襯托亮點的強調花。兩朵花的高低差約為一到一個半的花頭。將花貝母配置在外側，讓莖的線條可以更明顯。

陽光百合

5　這是插入香豌豆花和蝴蝶陸蓮之後的樣子。

6　空空的地方加入白頭翁，位置插得低一些，讓中間有凹下去的感覺。非對稱型的設計要讓兩側的花向前突出，中間則有凹進去的感覺。中間的部分，可使用樸素且花頭小的填充形花填滿。

7　陽光百合是多花型植物，顏色鮮豔，不適合插得太集中，可以分散配置，用來強調線條還不夠完美的地方。必須留意，若插得太低，作品看起來會比較無趣。

8　在左側插入陽光百合，高度約高出花器的2.5倍長。

9　插入三色菫遮住莖露出較多的部分，或填補中間的空隙。（這些位置適合插入三色菫這類花頭小的花材。）

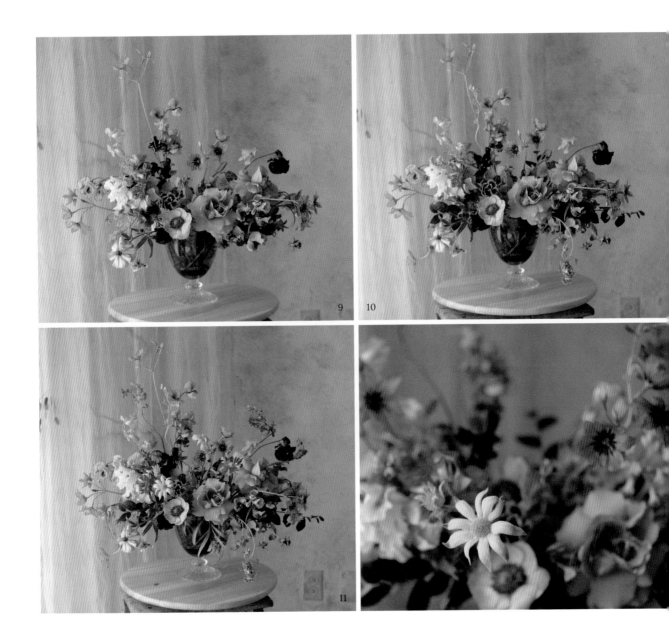

10　最後下方再插上花莖呈曲線狀的福祿考，為作品增添流線感。若想讓作品看起來有栩栩如生的動感，作品下方可插入會往下垂墜的花。這裡用福祿考填滿空隙，可讓位置較高的陽光百合，和下方花頭大的花有所連接。

此時，可一起插入暗色的紅花檵木。紅花檵木的顏色較暗，少量使用即可，用來覆蓋雞籠網露出的地方。請注意，暗色系的花材若太過密集，從遠方看時，視覺上可能會是一片深沉感。

11　追加插入雪絨花和花貝母，以及乾燥木繡球，讓花材露出它們原有的線條。也可以插入像鞭炮一樣的紫嬌花，營造出更豐富的質感。

雖然這項作品僅使用春天的花就能簡單地組成，但時尚玫瑰的焦糖色和乾燥木繡球的顏色屬同色系，能讓整體設計看起來很融合。紫色與焦糖色的配色，呈現出成熟又俐落的風格。

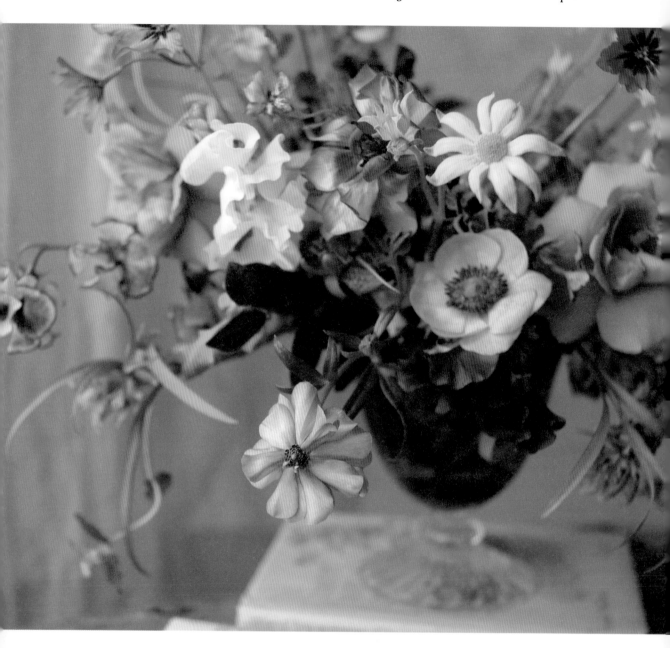

製作和擺設

這件作品適合當作桌花。也因為屬於單面觀的作品,很適合放置於牆邊。

強調自然風格,擺設時很適合營造復古的感覺,可以用絲質布料、書、絲質緞帶等材

料,襯托整體的作品氛圍。

4.

花 籃

Flower Basket

認識花籃

所謂花籃設計，是指將花藝海綿放入籃子裡插花，用來送禮或當作裝飾。

花藝海綿的使用方法

- 花藝海綿的作用為植物供水和固定花莖，海綿本身的保水力強，可以延長植物的壽命。

- 將植物的莖斜剪成45度以上，插入海綿約3～4公分左右。作品完成後要隨時加水，避免海綿乾掉。

- 若插得太深，要注意花莖是否彼此碰到或擠壓，也要避免重複利用已經使用過一次的海綿。

- 讓花藝海綿吸水時，可以準備大的水桶將水倒滿，並把海綿裁成適當的大小後，放入水桶裡讓海綿浮著。海綿放置水中後，不需要理會，2分鐘內就能吸飽水。若為了讓海綿快速吸水而擠壓海綿，海綿內會形成氣阻（air block），妨礙水分充分吸收，也會讓之後插的花更快枯萎。

花籃的花莖排列

1. 放射排列（Radial）

將所有莖的底端向著同一個生長點排列。
這個方法可以做出輪廓俐落的作品。

1焦點設計

2. 平行排列（Parallel）

作品使用的花材都有各自的焦點，所有花
莖的排列接近平行。這種排列方式主要用
在想強調花莖線條時。

多焦點設計

3. 交叉排列（Crossing）

作品使用的所有花材都有不同的焦點，且
彼此交叉排列，所有花頭也都朝著不同方
向。KEIRA FLEUR創作的作品風格主要以
自然為主，因此，這也是我們使用的最多
的一種方法。

多焦點設計

Hobo Bag Flower Basket

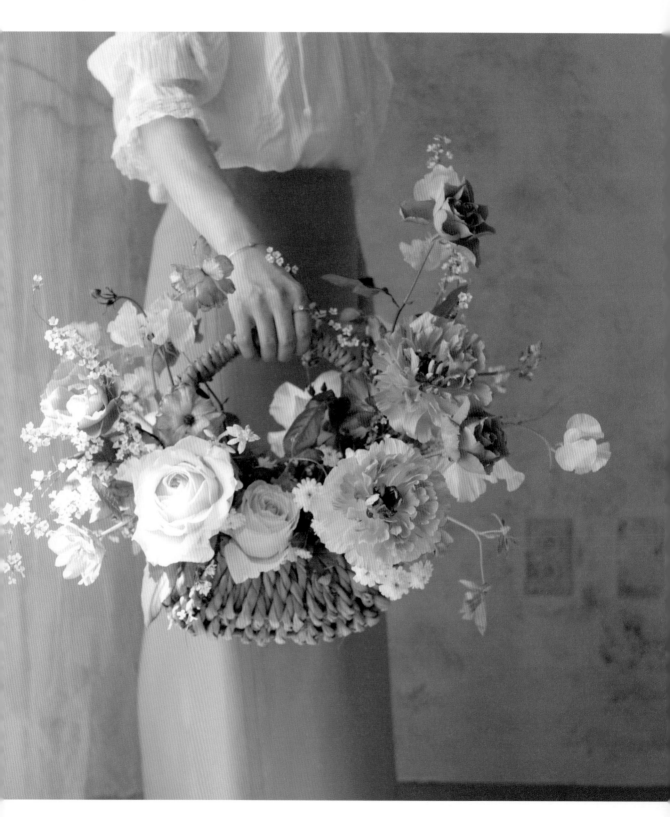

半 月 形 花 籃

Hobo Bag Flower Basket

這款半月形的自然風格花籃，設計重點在於讓人聯想到，彷彿從半月形的籃子裡開出一片花園。為了讓花朵看起來就像自然地從籃子中盛開的模樣，可以將作品設計成兩側高度不同，呈非對稱的樣子，並且做出明顯的立體感。這項作品會使用大量庭園玫瑰，營造出華麗的春天質感。

非對稱型的作品可以將全長分成8等份，並且把焦點花插在5：3的位置。這項作品，使用最大朵的陸蓮當作焦點，大家也可以自行挑選最華麗、最顯眼的花朵來取代。

綠材的線條也很重要。如果莖又硬又直、葉面又大，若使用不當，作品就會看起來太呆板厚重。

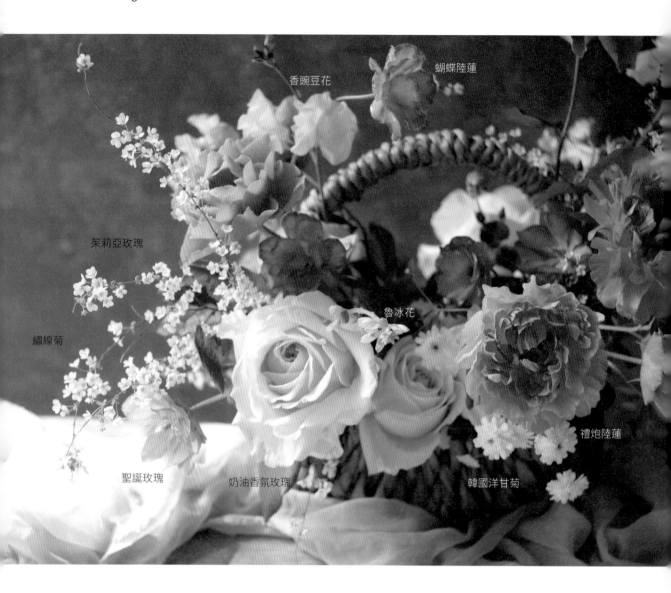

香豌豆花　蝴蝶陸蓮

茉莉亞玫瑰

魯冰花

繡線菊

禮炮陸蓮

聖誕玫瑰　奶油香氛玫瑰　韓國洋甘菊

材料

禮炮陸蓮2支　　繡線菊1/2把

蝴蝶陸蓮5支　　魯冰花5支

陸蓮3支　　　　韓國洋甘菊5支

香豌豆花3支　　聖誕玫瑰5支

玫瑰（茉莉亞）4支

玫瑰（奶油香氛）3支

工具

花剪

花藝海綿

OPP袋

花籃

花藝海綿專用刀

130

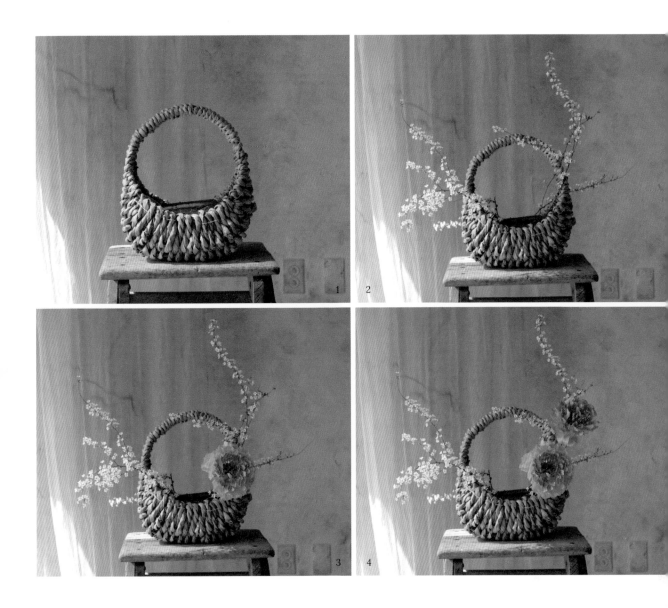

製作過程

1 在花籃內鋪上OPP袋以避免漏水，將花藝海綿裁切成適當大小後放入。

2 用繡線菊做出最長的線條，插入花籃後，高度約為花籃高度的2倍，以花籃中央為重心插入，看起來較為自然。另一側的繡線菊高度則為花籃高度的1.5倍，插的時候方向朝外。繡線菊向外延伸的長度約為花籃寬度的一半，兩側皆同。

3 以模樣最漂亮、最大朵的禮炮陸蓮作為作品的焦點。高度剪成約花籃高度的1.5倍長，插的時候花頭位置不要太高。插入後，將花頭調向能看得清楚的正面。若作品寬度分成八等份，則插在5：3的位置，這是非對稱花形的黃金比例。

4 再插一朵一樣的強調焦點花，高度比焦點花高或低皆可。讓相同的花有高低差，更能凸顯出焦點。在插花頭大的花時，要注意從正面看時，不要讓花朵有擠在一起的感覺。

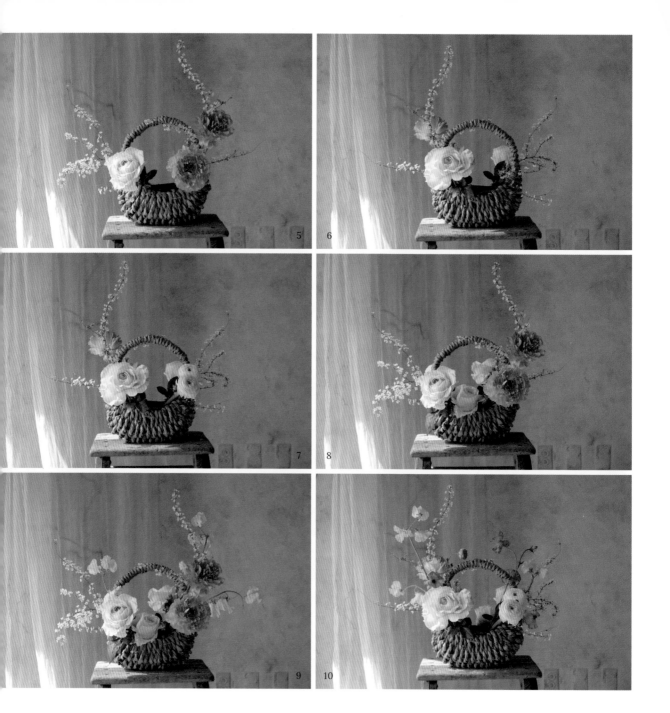

5 　另一邊則可插入與焦點花大小相似的花，例如，奶油香氛玫瑰。

6 　將籃子向後轉，在焦點花的位置也插上玫瑰。

7 　另一邊則插入兩朵陸蓮，一前一後做出不同的深度，高度可以相差約2～3個花頭。

8 　再將籃子轉回正面，中間用奶油香氛玫瑰填滿。

9 　香豌豆花的長度長、線條漂亮，可配置在較高的位置，展現出美麗的線條。

10 　籃子的背面，也插入線條漂亮的蝴蝶陸蓮。

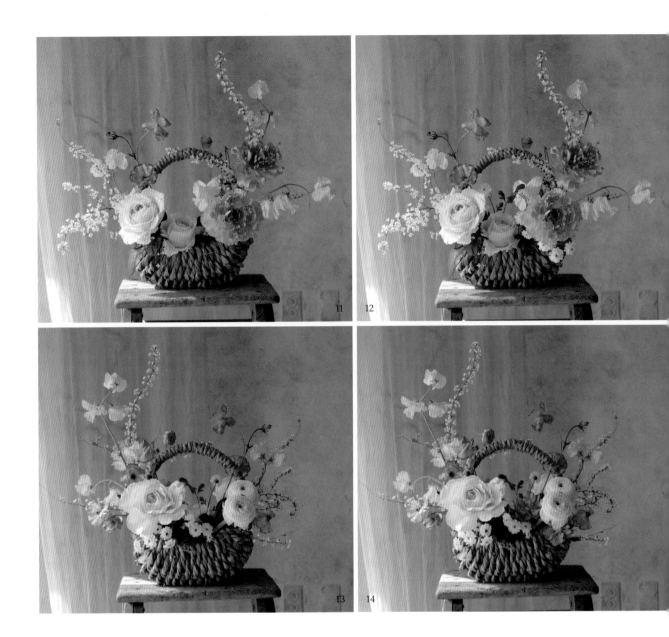

11 正面插入蝴蝶陸蓮。在製作的過程中，要不時轉動花籃的方向，仔細調整整體的平衡感。

12 中間建議使用較矮且花頭小的花來填補，如圖中示範的韓國洋甘菊。記得手把下方要留白，看起來才不會太擁擠，因此，花要插得比手把低，預留空間。

13 背面的中間位置，也使用韓國洋甘菊填滿。

14 將聖誕玫瑰插在中間較低的地方，記得露出聖誕玫瑰美麗的花型。

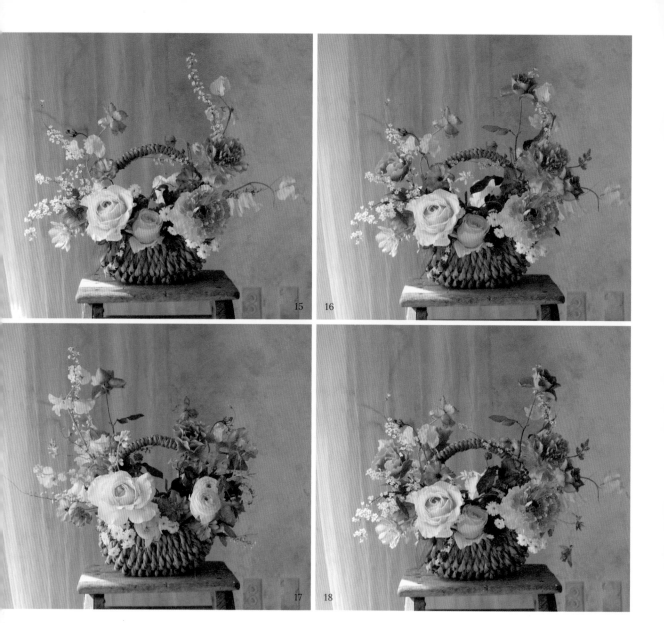

15　聖誕玫瑰的線條很美，可以保留長一點的長度，讓線條橫向延伸。

16　花頭大、花莖線條美麗的花，可以放在較高的位置當作焦點。例如，盛開的茱莉亞玫瑰花頭
　　雖大，但是莖有弧度又細長，可以插得高一點，魯冰花也可以插得比玫瑰高，露出花莖的線
　　條。插的時候，讓籃子的兩邊有高低差。

17　在籃子背面的顯眼處，插上茱莉亞玫瑰。

18　最後，外圍若有線條不足的地方，再使用其他素材填滿。

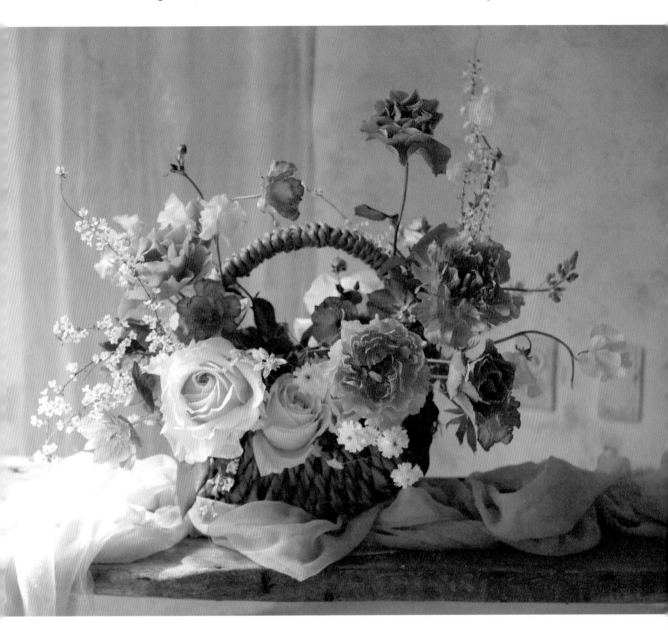

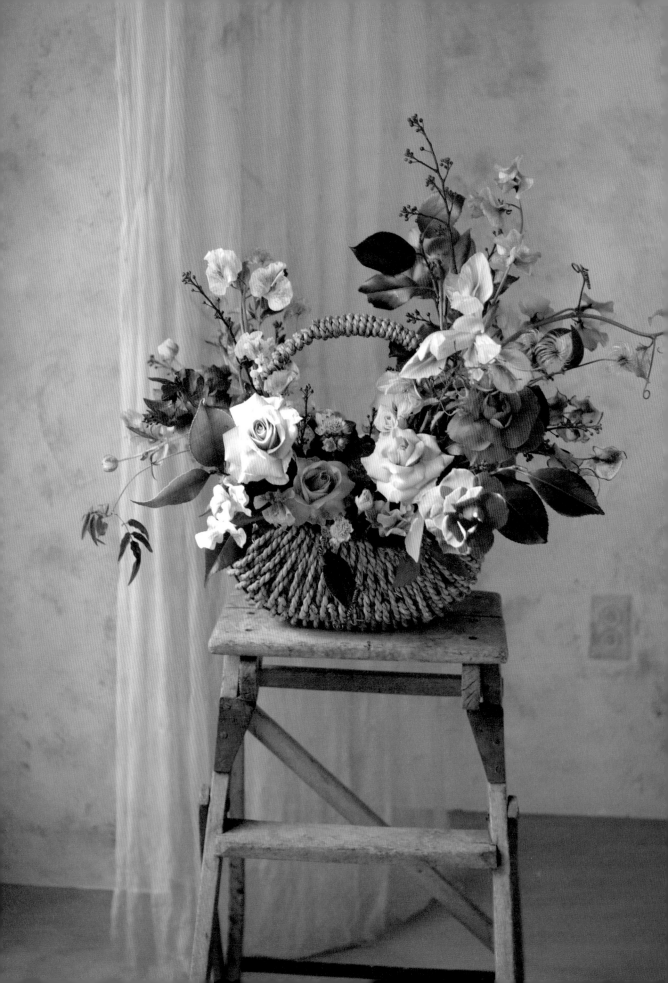

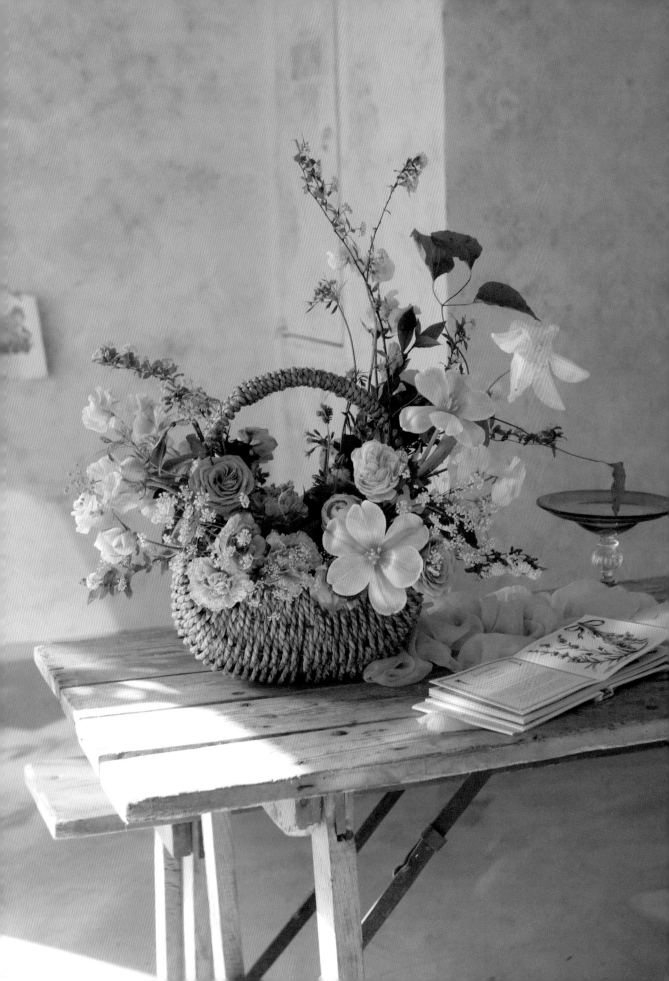

Natural Garden Basket

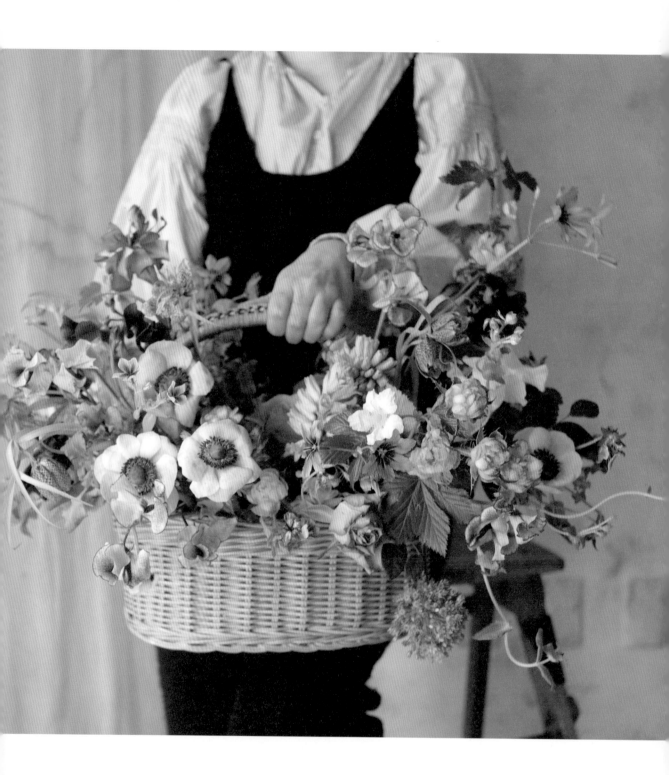

自然庭園花籃

Natural Garden Basket

自然庭園花籃是一款風格強烈，且如實呈現庭園生動氛圍的設計。讓各式各樣的花材像是從花籃中綻放滿溢，會是什麼樣子呢？接下來介紹這款具有立體感又充滿自然氛圍的KEIRA FLEUR獨家花籃設計。

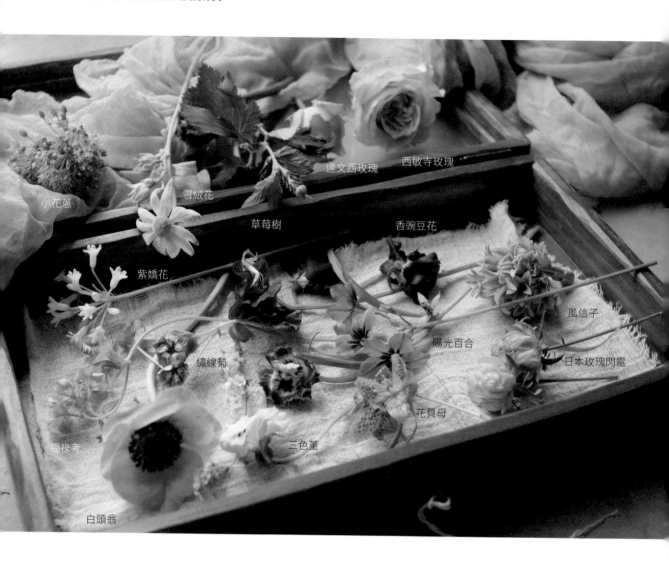

達文西玫瑰　西敏寺玫瑰

小花蔥

雪絨花

草莓樹　　　香豌豆花

紫嬌花

風信子

陽光百合

繡線菊

日本玫瑰閃電

花貝母

福祿考

三色堇

白頭翁

材料

紫嬌花1支
玫瑰（日本玫瑰）3支
玫瑰（達文西）2支
玫瑰（西敏寺）2支
雪絨花1支
陽光百合4支

風信子4支
白頭翁6支
香豌豆花（4種不同顏色共10支）
花貝母
草莓樹1把
小花蔥1支

三色堇4支
福祿考10支
蝴蝶陸蓮3支

工具

花剪
防水膠帶
花藝海綿
花籃
OPP袋

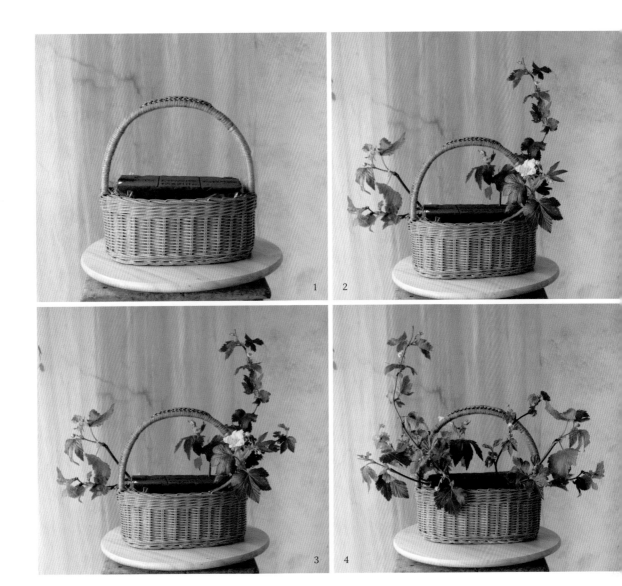

製作過程

1 籃子下方鋪上OPP袋，裁切出適合籃子大小的花藝海綿，放入並固定。海綿的高度比籃子高出約2公分左右。若花藝海綿會移動，可使用防水膠帶牢牢固定。

2 選一支線條最美的草莓樹插在籃子右邊，這是所有花材插得最高的位置，高度約為籃子高度的2.5倍。左邊一樣插上草莓樹，高度約為右邊花材的1/2左右。讓花材向外傾斜，並在前、後、側面以差不多的高度均勻插上。

3 右邊再插上和左邊差不多線條與高度的草莓樹。

4 將籃子向後轉，均勻地插上素材。

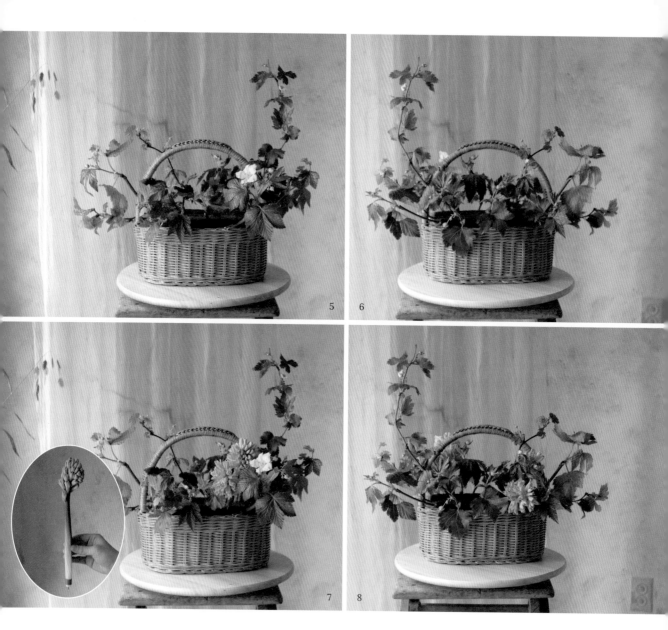

5　重新將籃子轉正。籃子中間的素材要插得比手把略低，留下一點空間，才不會看起來很擁擠。這裡的素材長度約為籃子的高度，長度不要比籃子高。

6　花籃的背面，也均勻地插上素材。

7　製作花籃時，從花頭大的花開始插起，是分配花材位置的最佳方法。將兩朵風信子組群後，插在花籃右邊，由於風信子的莖很軟，插的時候要小心。可使用穿莖法（Insertion Method），將18號鐵絲穿進莖裡，鐵絲尾端纏繞防水膠帶補強固定。

8　將花籃轉到背面，在本來插好的風信子對角線位置，以同樣的方法再插上兩朵風信子。兩朵花組群插入時，記得要交錯插入。（同樣的花朵，不要都以相同直線的方式插入。）

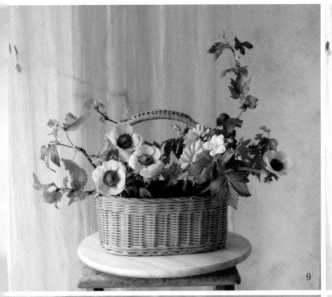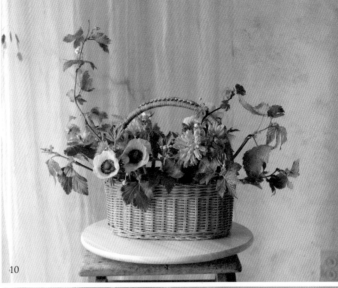

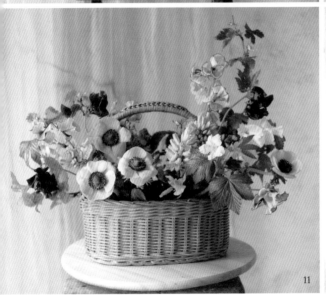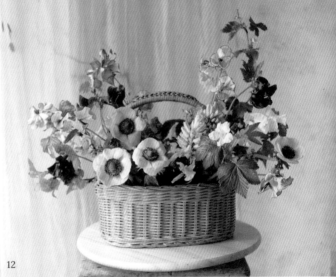

9　選擇染得漂亮，花開得最大、最漂亮的白頭翁插在籃子正面，做為作品的焦點。若風信子插在花籃的右邊，白頭翁就插在左邊，然後右邊外側也插上一朵，將白頭翁配置在各個地方。

10　將花籃轉至背面，在原本插好的白頭翁斜對角位置，再插上其他朵白頭翁。建議可兩朵或三朵組群後插上。

11　沿花籃正面的綠材線條插上香豌豆花，將4種顏色的香豌豆花均勻分配。由於香豌豆花的線條漂亮，可以保留多一點長度。在不脫離綠材打出來的輪廓範圍下，將香豌豆花插得比花頭大的花更高，呈現柔軟、搖曳的姿態。背面也以同樣的方式插入香豌豆花。

12　擁有輕柔飄逸線條的蝴蝶陸蓮，可以插得比香豌豆花再高一點。多了陸蓮的紫色和淡粉紫色調，讓作品看起來更加華麗了。

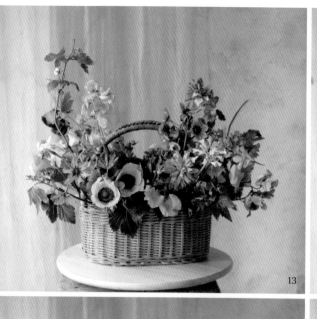
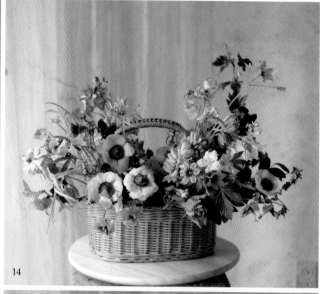
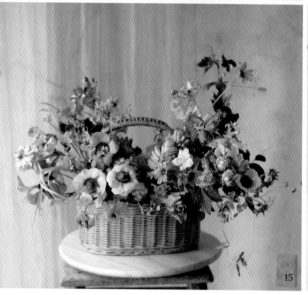
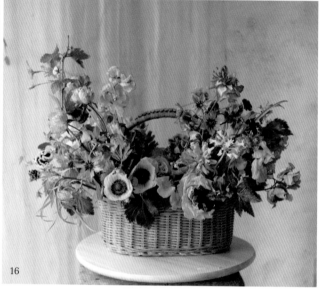

13　這是籃子背面插上陽光百合的模樣。花園花籃就是需要利用素雅又有飄逸的素材，以表現出隨風搖曳的生動感，多花型的陽光百合就很適合，纖細的莖是它們的特色，可以插得高一點。

14　這是花籃正面。用花材做出向下垂墜的感覺，看起來更加自然。多插幾朵香豌豆花，使它們向下垂墜，接著，再加入線條也很漂亮的花貝母，露出花莖，營造自然的氛圍。

15　只剩下莖葉部分的福祿考線條細長、有弧度，適合拉出長長的曲線。若沒有福祿考，使用鐵線蓮也能襯托出類似效果。小花蔥的莖如果偏硬，就插得短一點；如果線條漂亮，就讓它往下長長地垂墜，或插得高一點向上延伸。

16　用西敏寺玫瑰和達文西玫瑰填滿籃子背面的空處。若還有想增添線條感的地方，最後可以再插上紫嬌花、雪絨花。

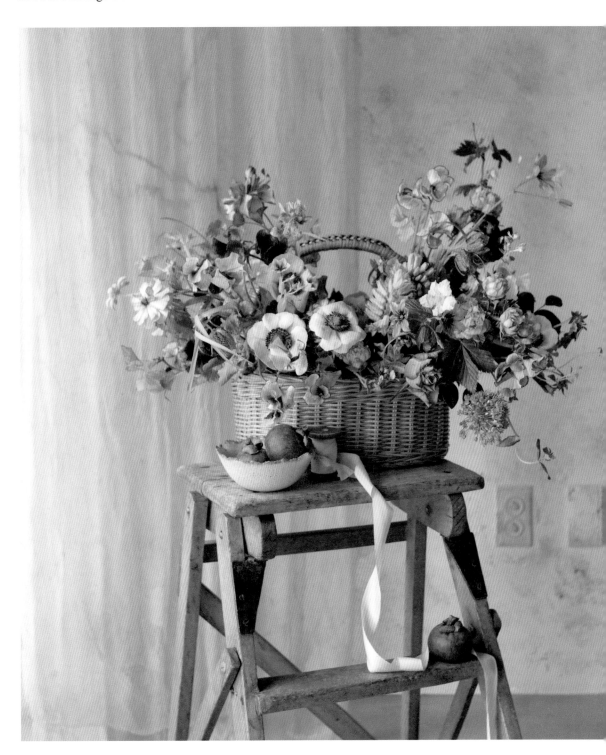

製作後記

花籃作品中，花頭大的花朵不適合超出花籃外，這樣會讓整體作品看起來太過笨重。
厚重的感覺比較適合對稱型設計，若用在非對稱型的作品上，看起來就會不自然。

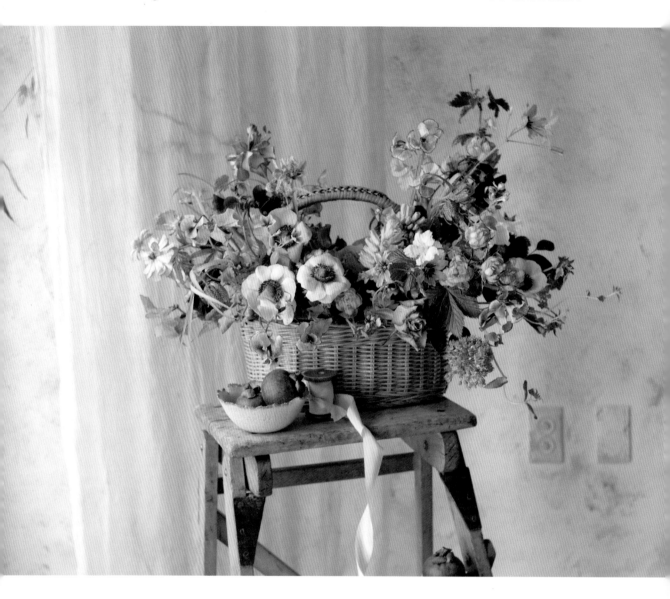

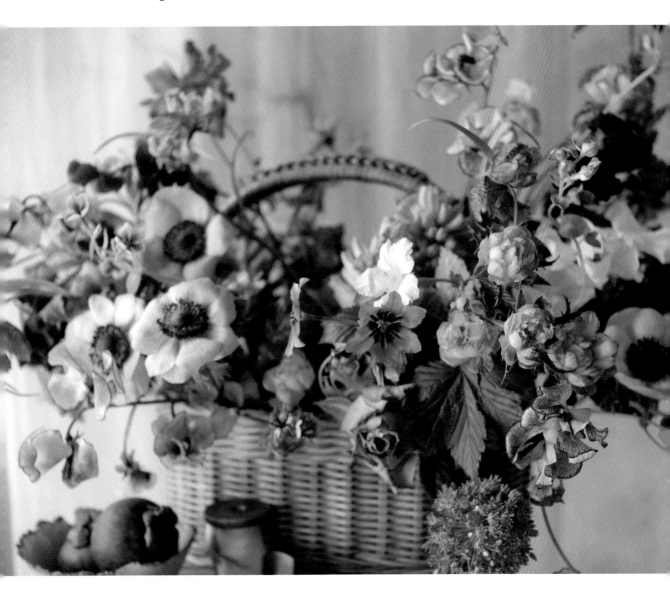

5.

桌花

Centerpiece

認識桌花

桌花的英文「Centerpiece」是由「center（中間）」和「piece（碎片）」結合而成，指的是各種放在視覺空間中心位置的裝飾。

設計桌花時，要掌握空間的特性及裝飾的主題，可根據牆面的材質和桌子的顏色、質感等特點，來決定適合的花器和花材。例如，圓桌適合圓形的桌花、長方形的桌子則適合長桌型桌花。

若是用於裝飾餐桌，完成的桌花高度則不能擋住人的視線，選擇的顏色要能夠刺激食慾。例如，橘色、粉紅色調，盡量不要挑選會讓人失去胃口的藍色系。由於桌花大多為就近觀賞，所以製作上要更仔細。

桌花的配置技巧

1. 組群式(Grouping)

這是將型態或顏色等性質相同的花朵，組合在一起的配置技巧。組群後的素材放入作品中，會給人整齊鮮明的感覺。然而，組群後的素材與素材之間，都需要保留一點空間，才能更凸顯素材的特色。

像KEIRA FLEUR製作的桌花作品，大多都使用了十種以上的花材，這時就非常需要使用組群的技巧。使用這項技巧，即使花材的種類多，仍然可以呈現出比較整齊的感覺。

2. 分散式（Mixing）

這個技巧主要運用在想呈現經典又俐落的感覺，將花和素材以固定間隔搭配，且分散配置。特別適合用於製作放射型花朵設計。

作品配置的類型

1. 對稱花型（Symmetry）

將形狀、線條、顏色、質感等特性類似的花以左右對稱、平均分配的方式呈現，會給人嚴謹的規則感。

2. 非對稱花型（Asymmetry）

左右不均分，型態非對稱且自由。以黃金比例8：5：3決定焦點花的位置。將作品的寬度分成8等份，並將焦點花定在3：5（或5：3）的位置，這樣不但能凸顯出作品非對稱的型態，也可以做出符合黃金比例的作品。非對稱花型分成主群、役群和副群*三個群組，本書收錄了各式各樣設計成非對稱花型的自然風捧花、桌花、瓶花。

*主群：最大的群組，置於3：5的位置。

役群：第二大的群組，和主群的距離遠。

副群：最小的群組，為襯托主群的角色，和主群的位置近。

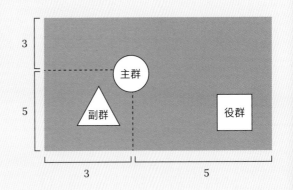

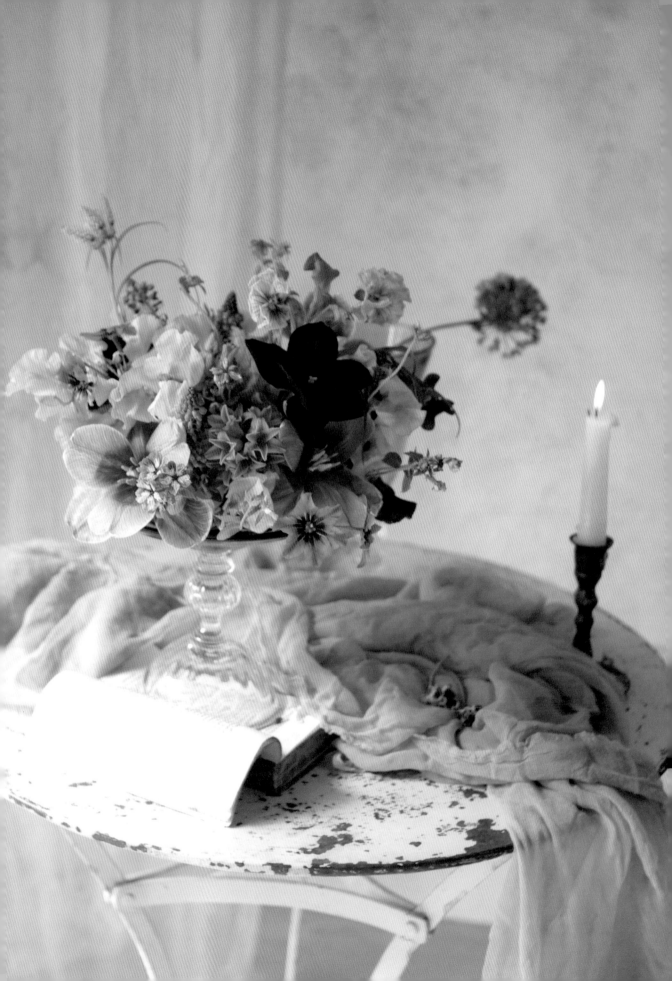

花 蛋 糕

Flower Cake

花蛋糕經常用於慶祝生日的時刻，不過，它並不是用花裝飾真的蛋糕，而是全部由花組成，經常出現在新娘單身派對（Bridal shower）或一般派對上。重要的是花蛋糕不是圓球形，而是像真的蛋糕一樣，上方略為平坦，側面看過去也是整齊的圓弧線。

花蛋糕是一款可四面觀賞的桌花，花的配置很緊密，需要很多的塊狀花。雖然這款示範作品沒有用到，但繡球花是不錯的選擇。這次選用花頭大的鬱金香和風信子取代繡球花，以增加作品的飽滿度，然後再挑選適合打輪廓的素材，例如，香豌豆花。另外，還選擇了花貝母來勾勒線條，若沒有花貝母，也可以用鐵線蓮取代。

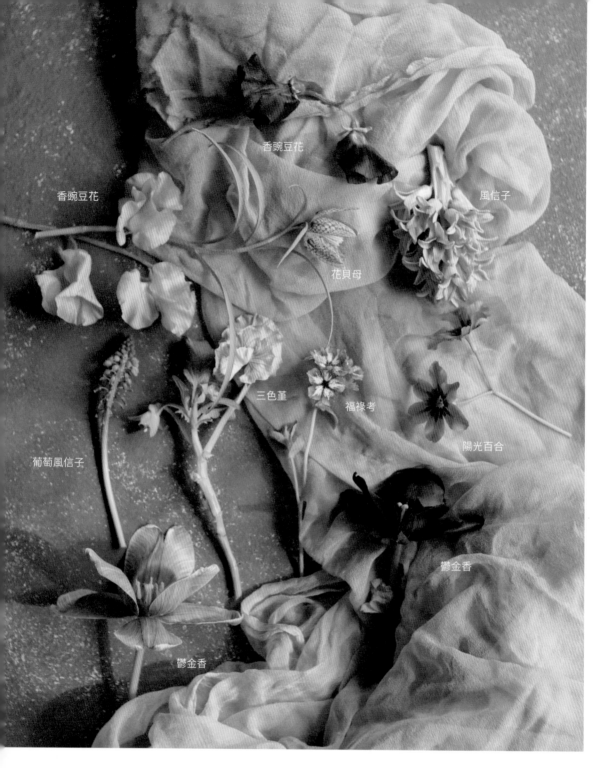

香豌豆花

香豌豆花

風信子

花貝母

三色菫

福祿考

陽光百合

葡萄風信子

鬱金香

鬱金香

材料

鬱金香5支（2種不同的顏色）

風信子3支

香豌豆花5支（2種不同的顏色）

花貝母3支

葡萄風信子10支

福祿考3支

陽光百合2支

三色菫2支

工具

花剪

花藝海綿

花藝海綿專用刀

花泥釘

花藝黏土

蛋糕架

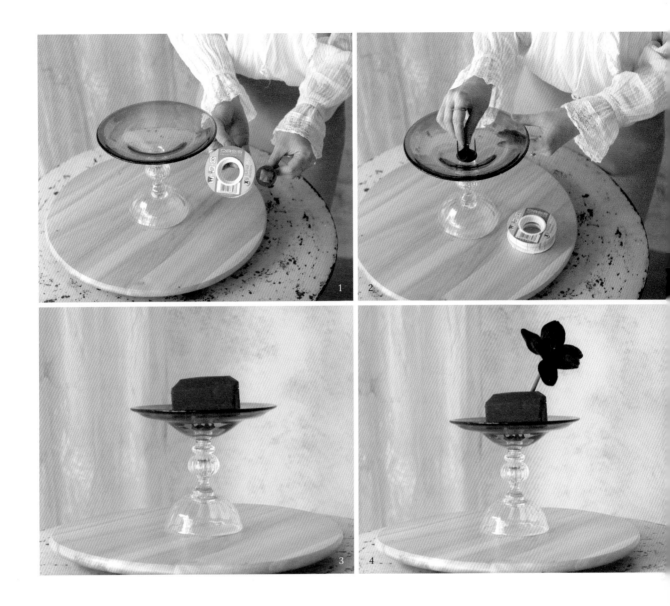

製作過程

1 準備蛋糕架、花藝黏土和花泥釘。

2 切一小塊花藝黏土用手揉成一團，等到黏土軟化後，將花泥釘黏在蛋糕架上。

3 將花藝海綿切半，中間對準花泥釘固定，並將上側的四個邊角削成斜面。這個步驟很重要，目的是增加插花的面積。

4 為了讓作品從正面看是方形的樣子，必須做出明顯的四個角，因此插花時，可以將花插得高一點。為了配合花器大小，可以先使用花頭大的花。例如，這個作品使用的鬱金香，比起像花苞一樣的鬱金香，花瓣打開的會更適合。將手深入花瓣內，一點一點輕輕地往外翻。不要太勉強，不然花瓣可能會裂開。

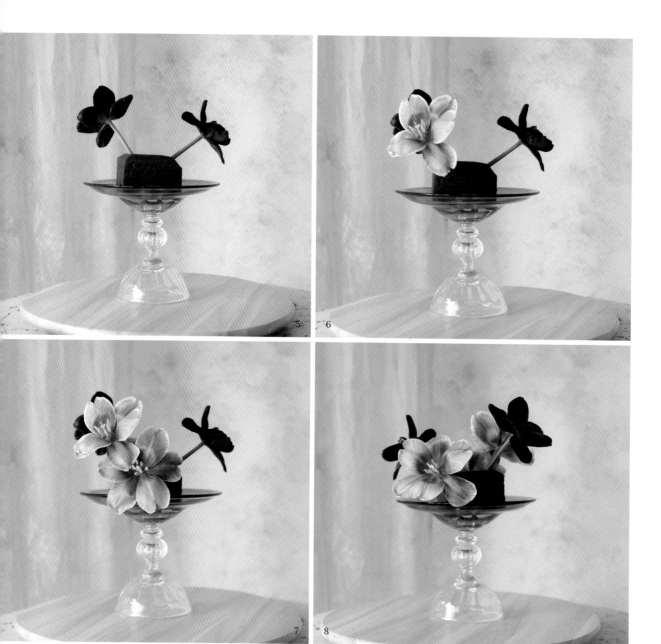

5　在對角線的位置也插上相同的花。顏色過深或接近黑色的花朵，盡量不要組群，不然從遠方
　　觀看或拍照時，容易呈現一整片黑。

6　將其他顏色的鬱金香插在深色鬱金香之間。

7　再插入一朵鬱金香加強，高度比先插好的鬱金香低一個花頭。

8　在背面對角線的位置，同樣插上一朵鬱金香，讓顏色分散配置。

9 接著選擇花頭大的風信子，組群後填補鬱金香之間的空位。

10 兩朵風信子背面的鬱金香之間，也插入一朵風信子。俯瞰時，可以看出作品的顏色或素材分散配置的過程，更能平衡地抓出作品的輪廓。

11 為了讓角落更突出，可使用細長的素材。將香豌豆花插在角落鬱金香之間的空間，讓方形的角看起來更明顯。

12 留意別讓酒紅色的香豌豆花和色系相似的鬱金香重疊，它的作用是遮住露出的花藝海綿。

13　將花貝母插在角落，並且插得高一點，以凸顯角落的位置。將鬱金香轉回正面後再插，構圖看起來會更穩定。

14　福祿考、葡萄風信子、陽光百合是填充形花的角色，負責填補花材之間的空隙。填充形花可以插得比鬱金香高一點，才不會看起來太沉重，還能增添律動感。

15　讓帶著花苞的福祿考長度長一些，使它的線條往下延伸至蛋糕架下。

16　這是背面的模樣。因為是四面觀賞的作品，所以每一面都要細心調整到完美。

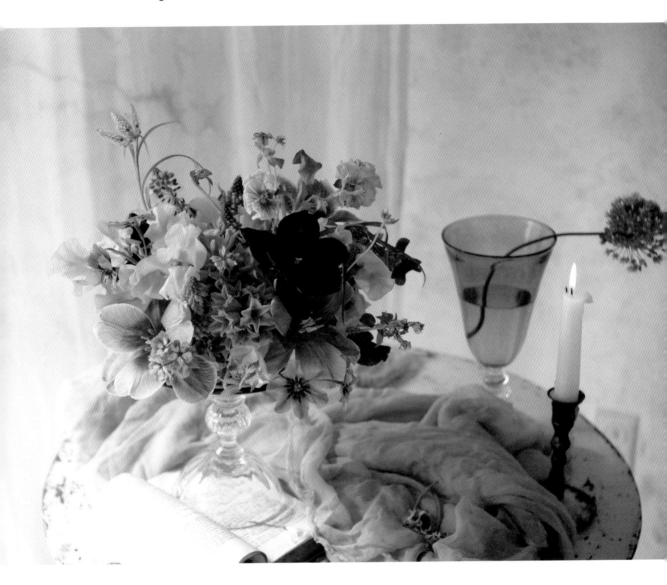

製作後記

花蛋糕擁有各種型態,半球形的蛋糕對新手來說更容易上手。半球形是以放射排列的
方式製作,而這次示範的作品從正面看時是方形,因此中間要呈現低平的感覺,若高
起來就會變成球形。將四個角落疊高,也是製作此作品的重點。

花材組群時,花頭要朝反方向或對看,花莖要交錯排列,這樣的呈現會更自然、更漂
亮。此外,素材要做出高低差,作品看起來才會更豐富飽滿,也更自然。

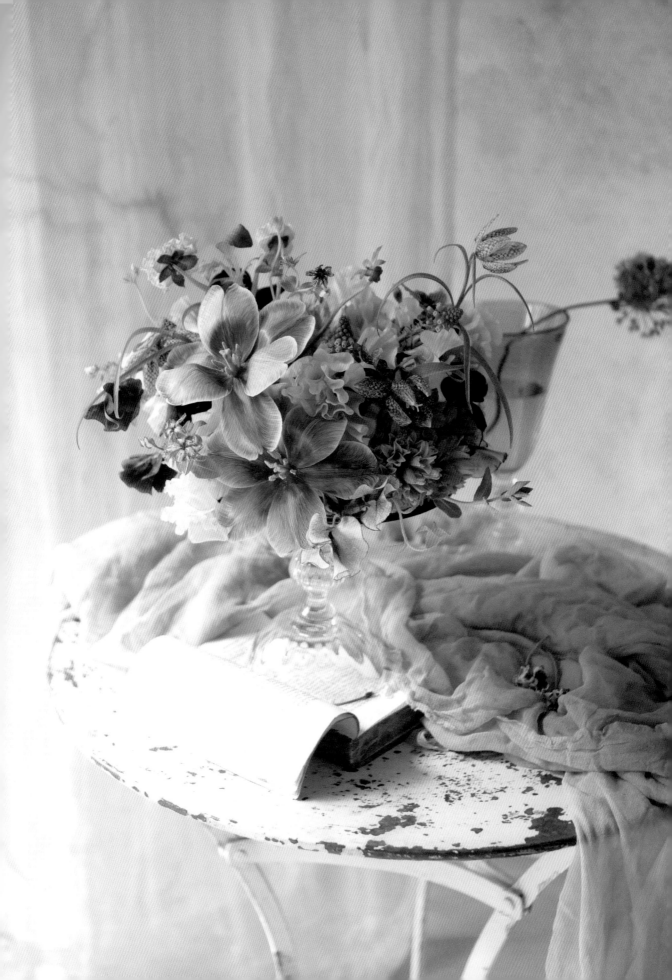

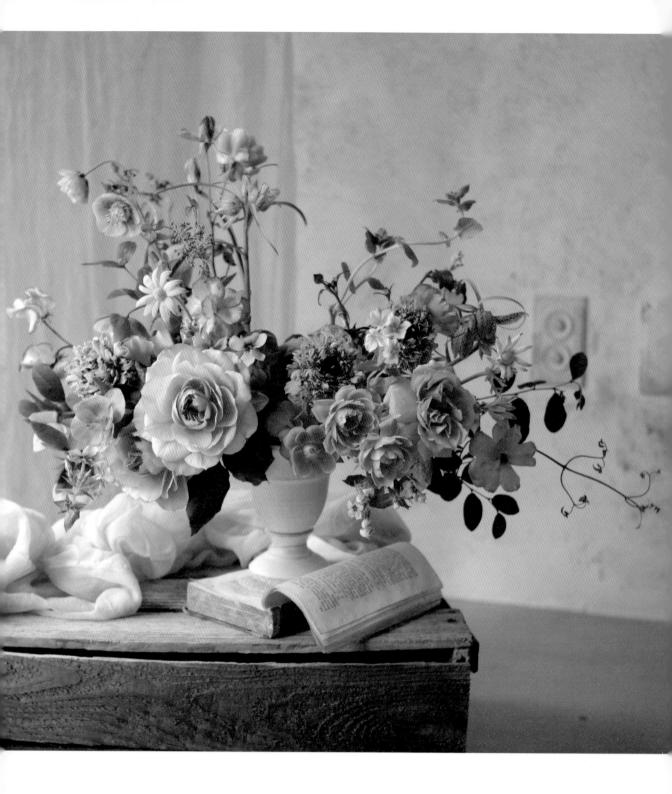

迷 你 自 然 風 桌 花

Mini Natural Centerpiece

自然風桌花主要用來裝飾婚禮或派對，雖然通常是單面觀賞的作品，但是當很多人一起吃飯時，大家欣賞桌花的角度也不同，建議做成四面觀賞。花的顏色可以選擇橘色調，如果是放在餐桌上，那麼，採用能刺激食慾的色調為佳。

這項作品屬於非對稱型設計，重點在於空出中間的空間和強調素材的線條，因此素材的挑選很重要，細長又有曲線的尤其適合。

這項作品主要由花材組成，在挑選綠材時，選擇細長且葉片小的素材比葉片又大又圓的素材適合。因為這項作品大部分為橘色，所以選擇以暗綠色的綠材來搭配，也能凸顯出素材的輪廓。若暗色系運用得當，就能提升作品的整體質感。花材部分，則選用花軸細長又有飄逸感的，比花軸又直又硬的素材更適合呈現自然風格。

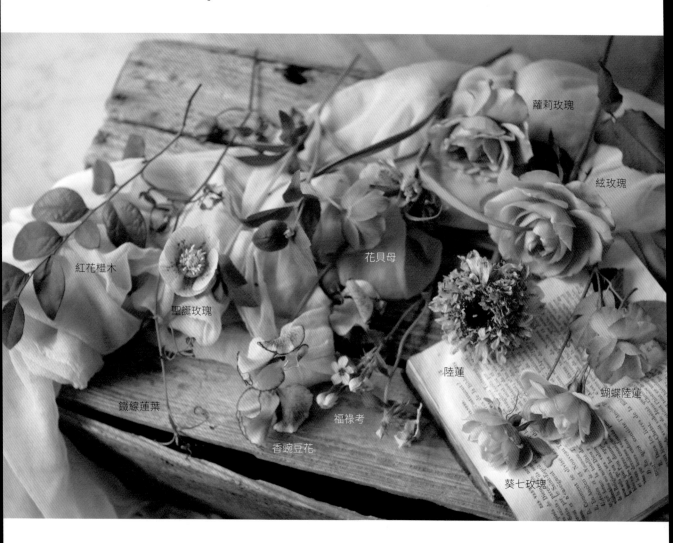

蘿莉玫瑰

絃玫瑰

紅花檵木

花貝母

聖誕玫瑰

陸蓮

蝴蝶陸蓮

鐵線蓮葉

福祿考

香豌豆花

葵七玫瑰

材料

玫瑰（絃）2支

玫瑰（葵七）2支

玫瑰（蘿莉）1支

聖誕玫瑰3支

花貝母2支

福祿考4支

香豌豆花3支

蝴蝶陸蓮3支

陸蓮3支

雪絨花2支

紅花檵木3支

鐵線蓮葉1支

工具

花器

花藝海綿

花藝海綿專用刀

花剪

除刺器

防水膠帶

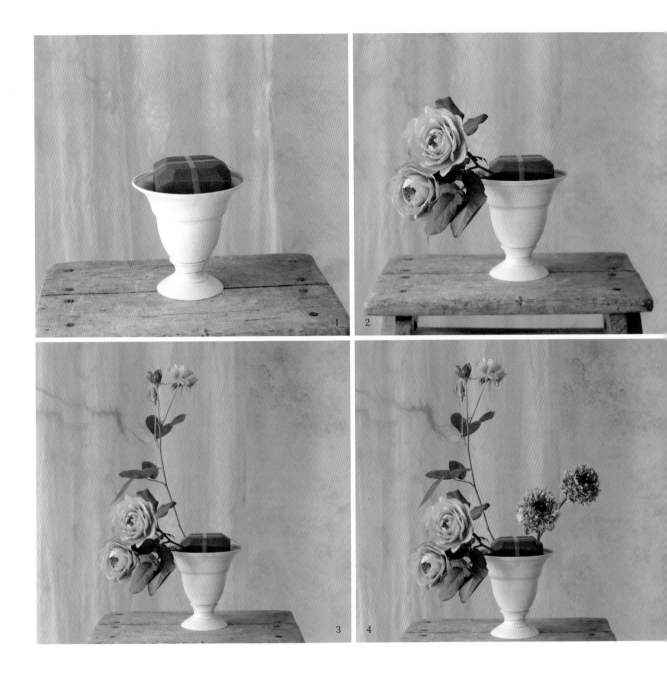

製作過程

1 在花器內放入大小適合的花藝海綿，並將插花面的四個邊角斜切，增加插花的面積，然後以透明防水膠帶固定。

2 焦點花絃玫瑰斜斜插在左側。將玫瑰的長度修剪到花器直徑的2倍長再插，為了強調焦點花，第二朵絃玫瑰則插在第一朵花頭下方。

3 接著，將葵七玫瑰插在焦點花旁，插的高度約為花器的2倍高。

4 挑選花頭大又顯眼的花插在右側，與焦點花對稱。這裡使用的是顏色較深的陸蓮，將兩朵陸蓮做出高低差，不要插在與焦點花完全對稱的位置，稍微一前一後錯開比較自然。

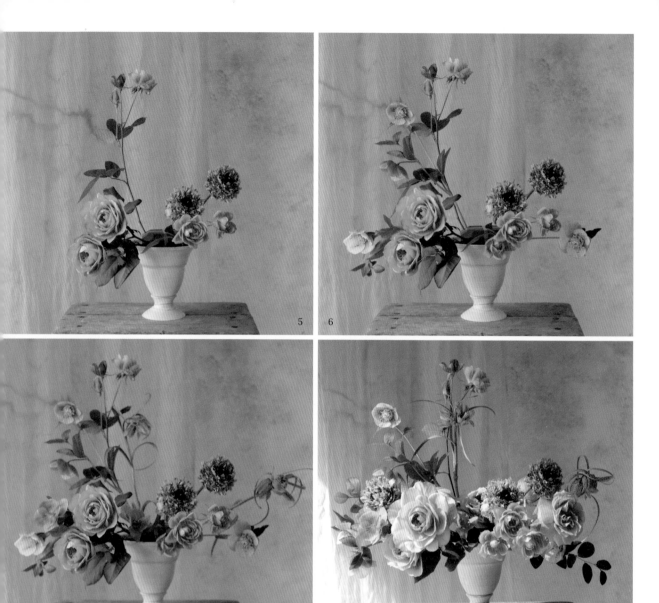

5 　在與焦點花完全對稱的地方插上葵七玫瑰，讓兩邊能夠平衡。

6 　插入具有律動感的聖誕玫瑰。將聖誕玫瑰修剪成與花器同高的長度，分別水平插在左右兩側，中間也垂直插上一支，插的時候要讓花頭面對前方。

7 　以水平方向在左右兩側往上疊加花材。左邊再插一支聖誕玫瑰，右邊則插上花貝母。雖然可使用其他花材，但此時使用具線條感的花也很重要。接著，左邊也插上花貝母，連接從葵七玫瑰往焦點花延伸下來的線條。

8 　比起兩側水平插入的線條感，為了增添一些垂墜感，可以插上深色的紅花檵木葉。因為整個作品是以明亮且華麗的色彩為主，所以可以加入帶有暗色系的酒紅色葉材，以凸顯作品的高貴感。

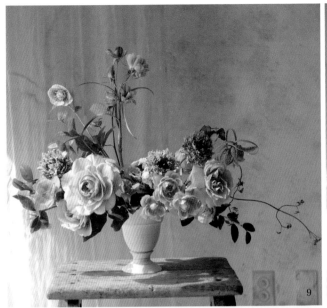
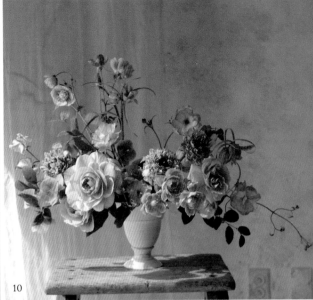

9 10

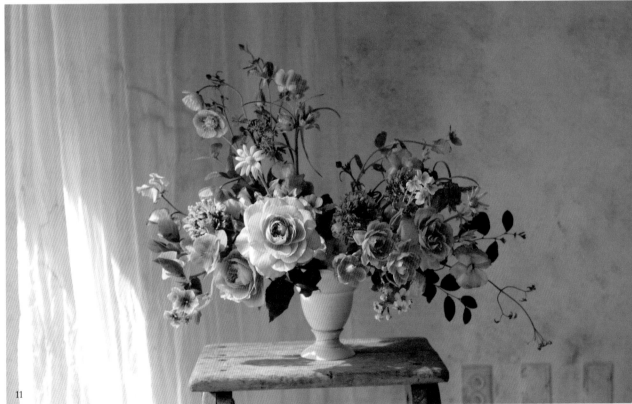

11

9 　插上葉子極為細長的鐵線蓮莖，能強調作品的非對稱感。

10 　蝴蝶陸蓮的莖比一般陸蓮更纖細，線條也更美，最適合用來製作自然風桌花。用
　　 蝴蝶陸蓮、聖誕玫瑰和香豌豆花填補空白處。香豌豆花的線條也很細長、漂亮，
　　 插的時候可以保留多一點的長度。

11 　最後，插上雪絨花和福祿考，插的時候可以保留多一點的長度，並清楚地露出花
　　 頭。

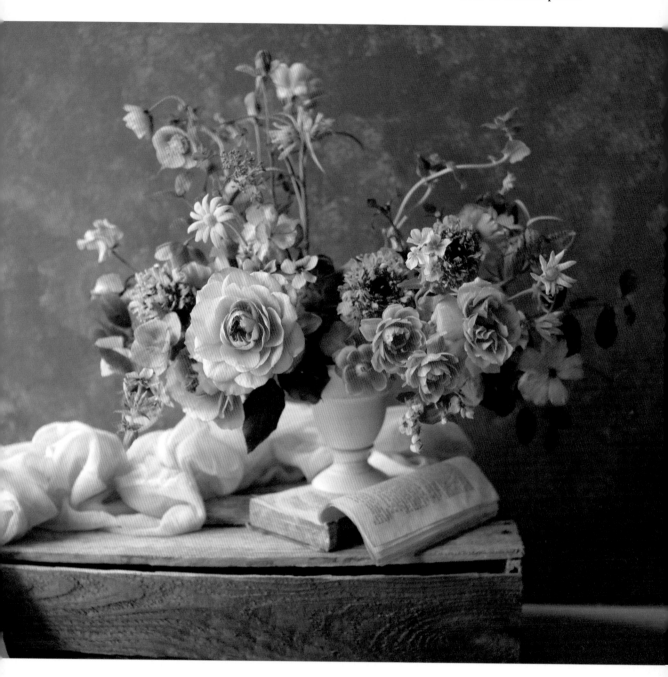

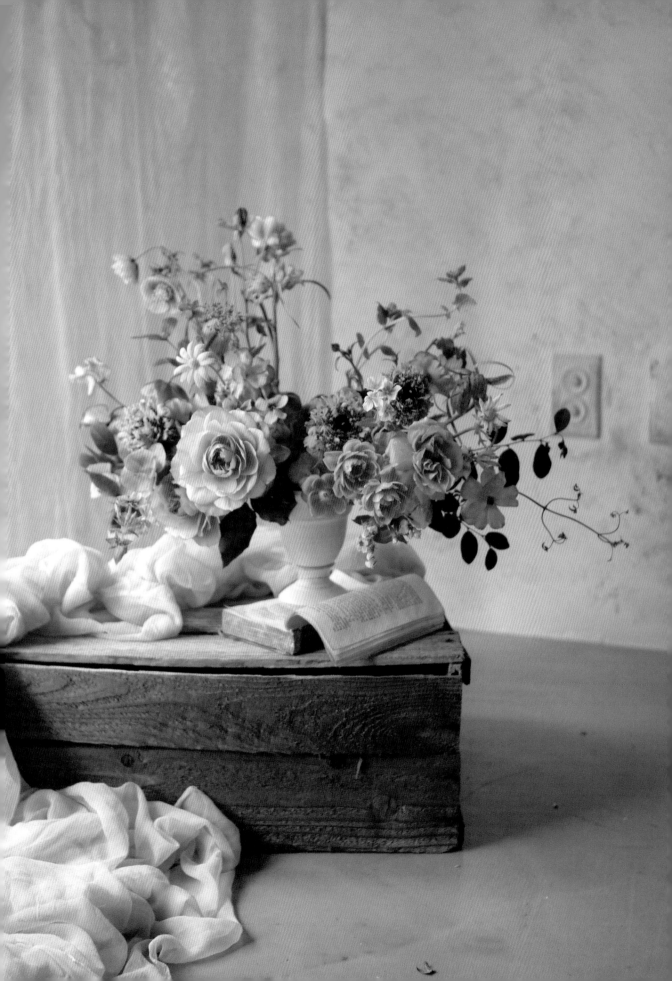

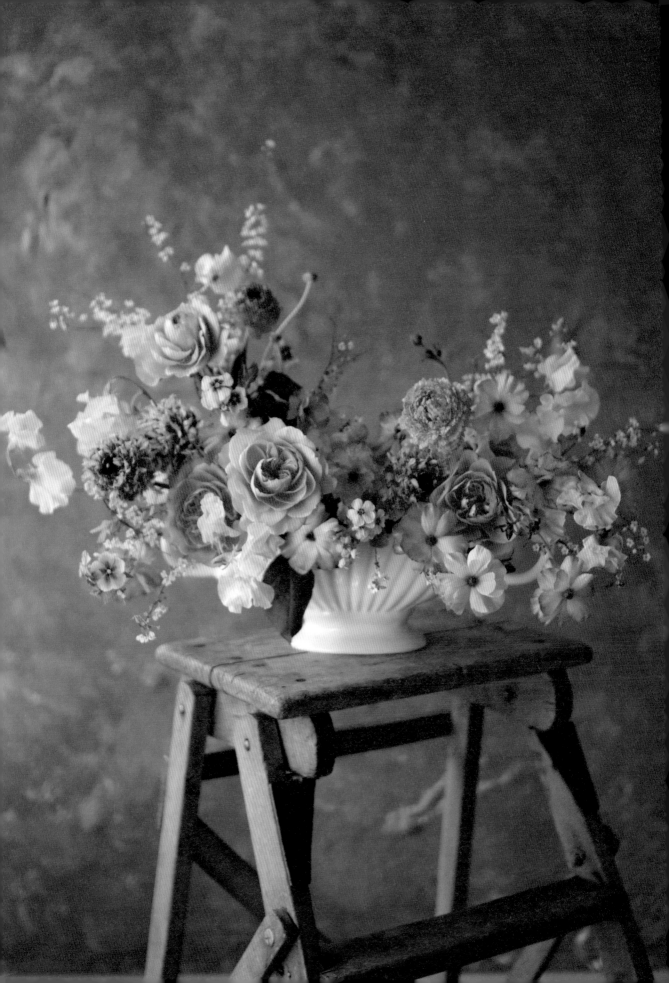

水平形自然風桌花

Horizontal Natural Centerpiece

這是一款能以寬花器製作的低矮自然風桌花，可營造出美麗的桌上風景。很適合放在晚餐的餐桌上做裝飾，以橘色調為主能刺激食慾。在擺設時，搭配同色調的柳橙、葡萄柚、杏桃等水果，整體會很顯質感。

這次使用的花器可使用花藝海綿或雞籠網，先以花藝海綿多練習幾次後再使用雞籠網，就能做出完成度更高的作品。

素材以花莖纖細且具線條感的花為主。即使顏色和素材單純，還是能夠創作出散發美麗光芒的作品。

蝴蝶陸蓮

福祿考

橘色陸蓮

粉紅色陸蓮

香豌豆花

絃玫瑰

繡線菊

材料

玫瑰（絃）5支

香豌豆花6支

繡線菊3支

蝴蝶陸蓮5支

粉紅色陸蓮3支

橘色陸蓮2支

福祿考3支

工具

花器

花剪

花藝海綿

花藝海綿專用刀

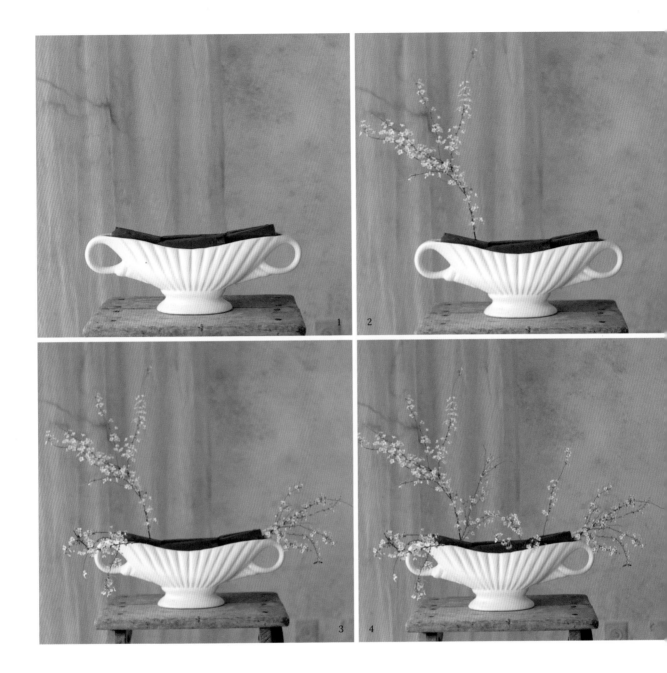

製作過程

1. 將花藝海綿固定於花器內，建議海綿比花器高出1～2公分。這樣做是為了讓花有往下垂墜的空間。

2. 插入繡線菊，高度約為花器的2倍高左右，勾勒出作品的高度，此時，選擇莖有飄逸感的素材為佳。在製作單面觀的作品時，素材可以向後傾斜5～10度，構圖會比較穩定。

3. 兩側也插上繡線菊，長度約為花器寬度的1/2左右。因為前面的空間需要插比較多花，所以可將繡線菊稍微往後插一點。

4. 插在中間的繡線菊不需要太高，約為花器的1.5倍高，插上2～3支即可。

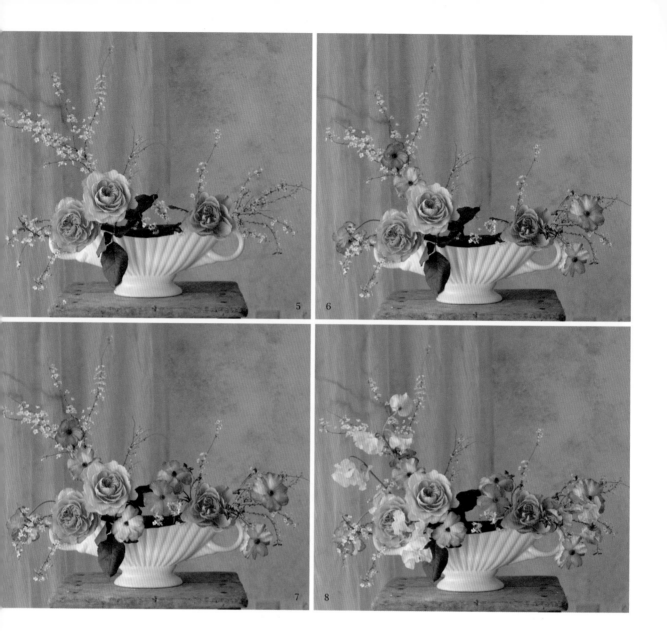

5　選一朵最顯眼的花當作焦點花，這裡使用絃玫瑰。非對稱型作品的焦點花，要插在黃金比例
　　的位置，先將作品寬度分成八等份，然後將焦點花插在3：5（或5：3）的位置。先插好一
　　朵，然後再插一朵來襯托焦點花。

　　焦點花適合使用花材中花頭最大、最漂亮的花，襯托用的花則建議選擇花頭稍微小一點的。
　　焦點花的長度約為花器窄幅的2倍長左右，襯托用的花則剪為1倍長的長度。另一邊和襯托花
　　對稱的位置也插上一朵，維持作品的平衡感。

6　蝴蝶陸蓮的花莖有捲曲的線條，很適合製作自然風桌花，它的花季約在冬天到春天之間。可
　　以沿著繡線菊打出的輪廓，插在作品的外緣。

7　填補中間的部分。陸蓮的長度不要超過花器的高度，插的時候要插得要比兩側的玫瑰矮。

8　接下來，使用線條纖細的香豌豆花增加作品蓬鬆感。香豌豆花主要用來製作作品的輪廓，插
　　在前面讓它有些往下垂的感覺，營造出花朵似乎甦醒過來，雀躍跳舞的模樣。

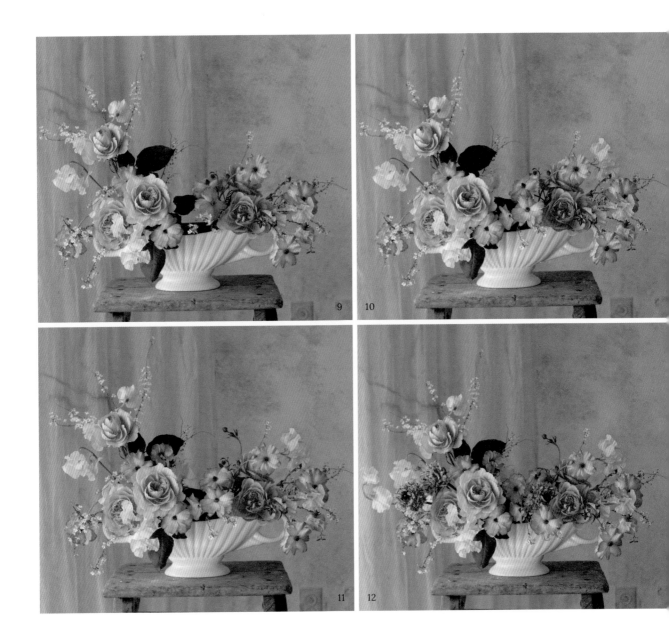

9　再多插一些絃玫瑰。一朵高度約在繡線菊2/3高的地方，讓作品看起來更平衡，右側後方也加上一朵，增加立體感。

10　絃玫瑰周圍，再用香豌豆花增加線條。

11　中間留白的空間可以用線條漂亮、帶著花苞或花頭較小的花來填補。這項作品選用的是帶著花苞的蝴蝶陸蓮，插的時候讓花頭相對，彷彿在互相打招呼。為了看起來自然，不要讓花頭碰在一起，讓它們之間有點間隔，像是在彼此對望。

12　粉紅色陸蓮插在花瓣邊緣也帶著粉紅色的絃玫瑰附近，讓同色調有所連結。

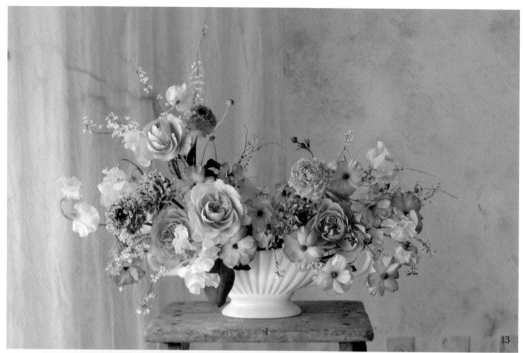

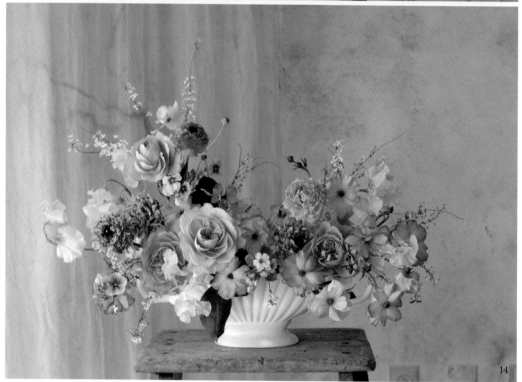

13 用橘色陸蓮填補目前看來較空的位置。線條漂亮的花朵，可以插得更高一點。

14 在立體感不足的地方插上福祿考，增添作品的豐富度。而輪廓上仍嫌不足的地方，可再多插一點
 繡線菊當作最後的收尾。

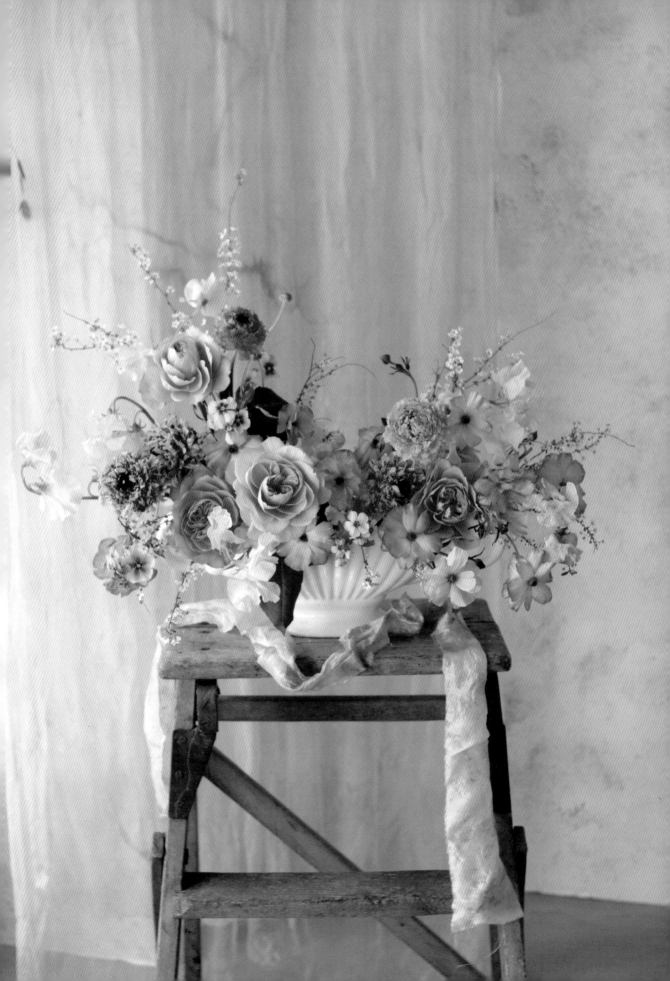

Horizontal Natural Centerpiece

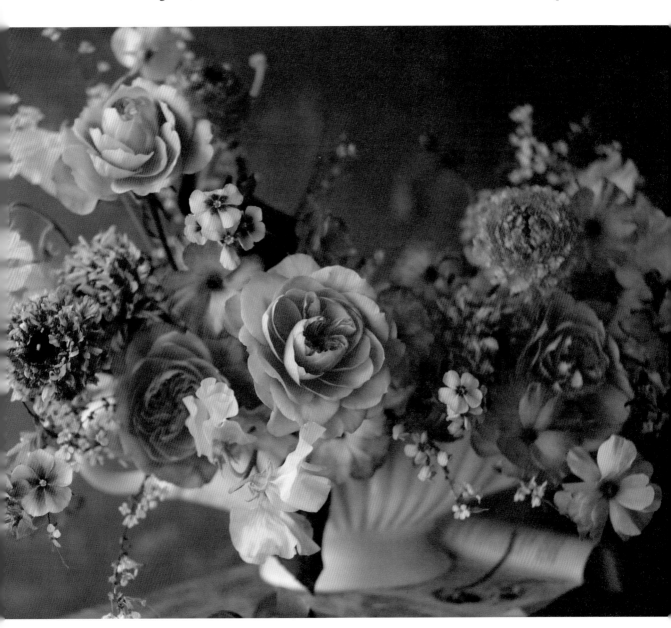

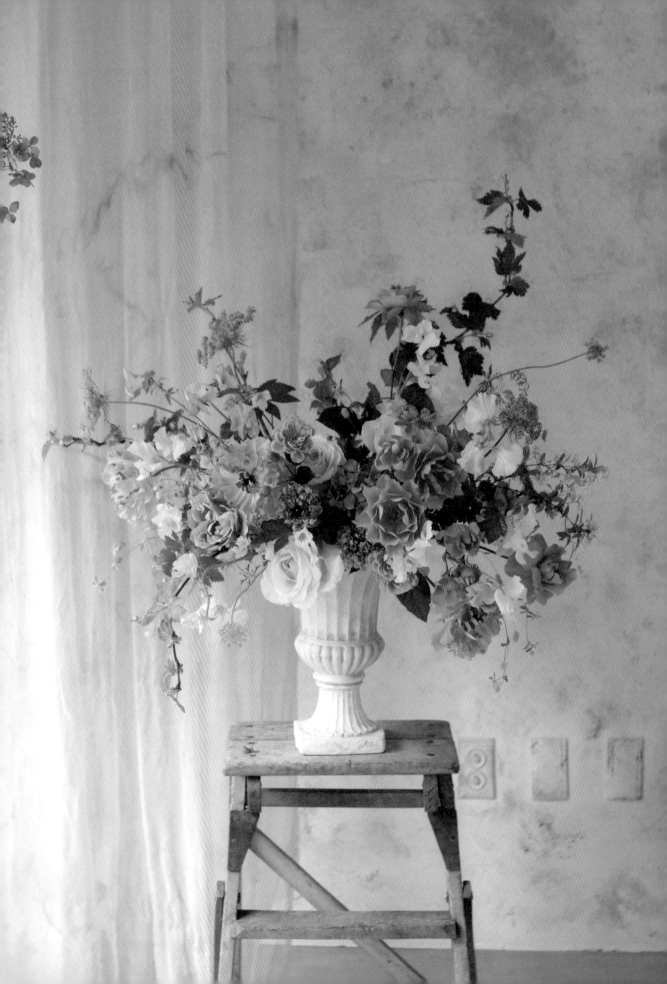

大型法式花翁

Front Facing Urn Arrangement

花翁（Urn vase）是指擁有 S 曲線，腰部纖細的花器，經常使用在製作大型作品。這項作品可用於裝飾飯店大廳，或當作婚禮、派對的擺飾。若裝飾婚禮，則可擺在新娘進場的紅毯入口，或是裝飾新娘休息室。由於風格大器，很適合天花板高，空間寬敞的場所。

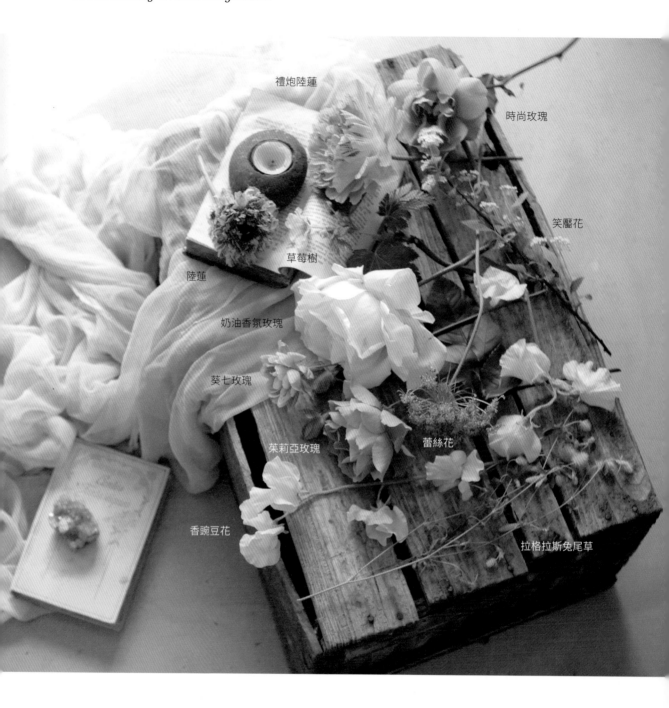

禮炮陸蓮

時尚玫瑰

笑靨花

草莓樹

陸蓮

奶油香氛玫瑰

葵七玫瑰

蕾絲花

茱莉亞玫瑰

香豌豆花

拉格拉斯兔尾草

材料

玫瑰（奶油香氛）4支

玫瑰（茱莉亞）4支

玫瑰（時尚）2支

玫瑰（葵七）4支

禮炮陸蓮3支

陸蓮3支

草莓樹1把

笑靨花1/2把

香豌豆花7支（粉紅5支、黃色2支）

蕾絲花5支

繡球花1支

拉格拉斯兔尾草1/2支

工具

花翁

花剪

防水膠帶

花藝海綿

花藝海綿專用刀

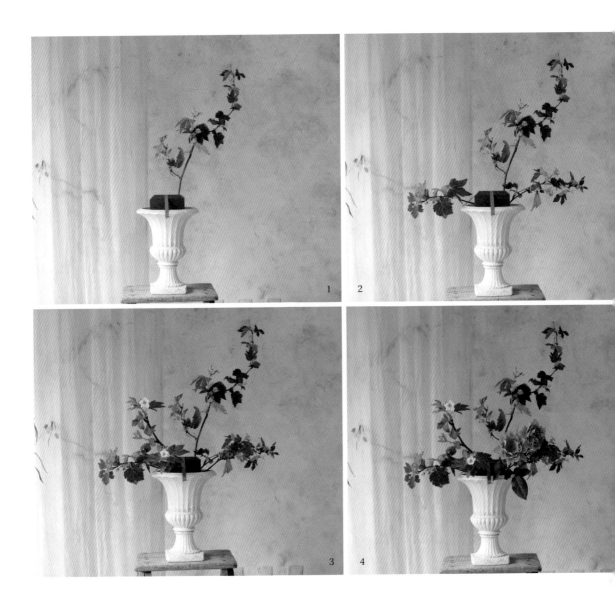

製作過程

1 放進花藝海綿時，高度約比花器高約2公分，邊角的地方斜切，增加插花的面積，接著用防水膠帶固定，防止移動。
選好線條漂亮的草莓樹插上去，高度約為花器的1.5～2倍高左右。由於這是單面觀的作品，所以插的位置要偏後一些。

2 兩側也一樣插上草莓樹，先打好輪廓。素材的長度與花器的高度差不多即可。

3 非對稱花型的特徵是把一邊高（照片右側），一邊低（照片左側），低的這邊高度約為高的那邊的一半。此時，會依照使用的花材，以看得比較清楚的那側為基準，來選擇要插在左邊還是右邊。

4 焦點花則選擇最想凸顯的花。這裡示範從茱莉亞玫瑰中選擇花頭最大、最漂亮的一朵，長度剪成花器直徑的2倍長，依附著比較高的草莓樹插入。讓花頭靠近花器，將欣賞的視線引導到較低的位置。

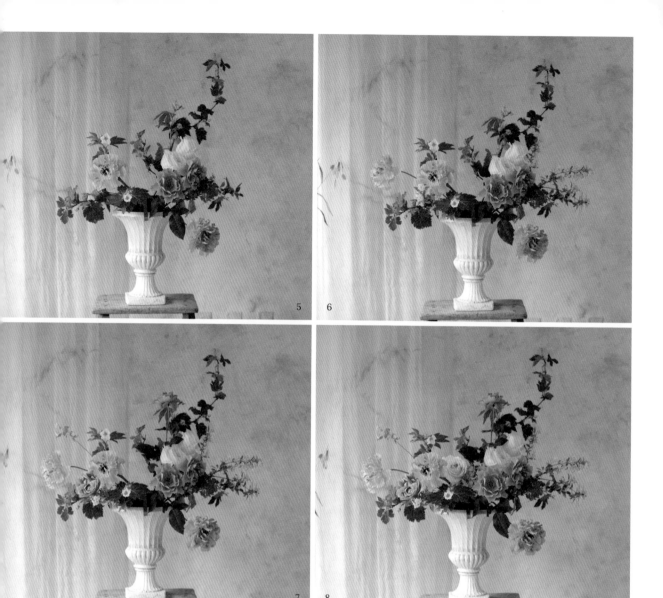

5　從花頭大的花開始插。禮炮陸蓮又大又華麗，也能當作焦點花。插的時候，讓花好像向下生長似地朝下，讓花頭的位置落在花器1/2高的地方，這樣就能營造出花朵自然擺盪的模樣。與焦點花對稱的另一側（左邊），也沿著草莓樹的線條插上另一朵禮炮陸蓮，這朵則是朝上，在比較高的位置。注意向前突出的花不要比焦點花還長，空隙可以將奶油香氛玫瑰組群後填補。

6　左右兩側插上禮炮陸蓮和笑靨花，讓延伸的線條更明顯。

7　沿著最高的草莓樹兩側插上茉莉亞玫瑰，讓兩種素材自然相連，禮炮陸蓮之間再插上時尚玫瑰。時尚玫瑰的位置比兩邊的禮炮陸蓮低，做出明顯的高低差，加強整體的立體感。

8　中間最低處可以插上繡球花，或是其他花頭較大的素材。盡可能讓位置低到靠近花藝海綿，這樣才能營造出明顯的立體感，看起來也漂亮。這裡是以繡球花和奶油香氛玫瑰來填補。

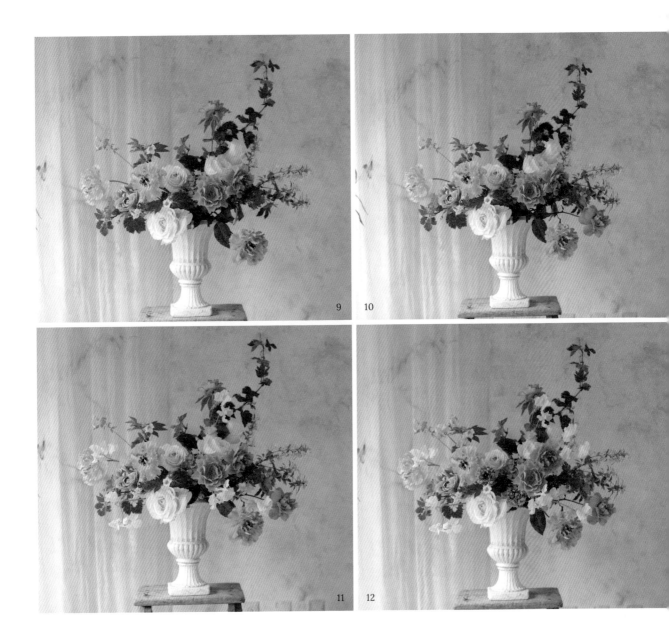

9 左下方也插上一朵比花器口還低的奶油香氛玫瑰，注意不要插在正中間。

10 右邊再多插上幾種玫瑰，位置比下垂的禮炮陸蓮還要低。使用時尚玫瑰，讓兩邊的顏色看起來分配均勻。

11 玫瑰和禮炮陸蓮之間，可用粉紅色香豌豆花填補。香豌豆花的線條很美，適合留得長一些。插的時候不要碰到玫瑰，營造出好像蝴蝶在花叢之間穿梭的感覺，在花與花之間翩翩起舞。

12 同時插入黃色香豌豆花，填滿花間的空隙。

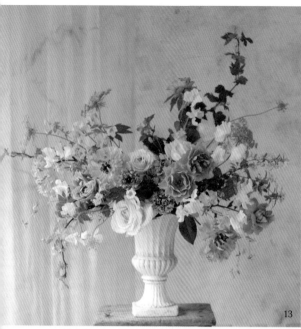

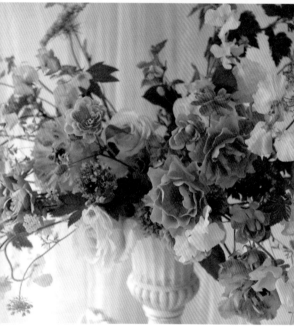

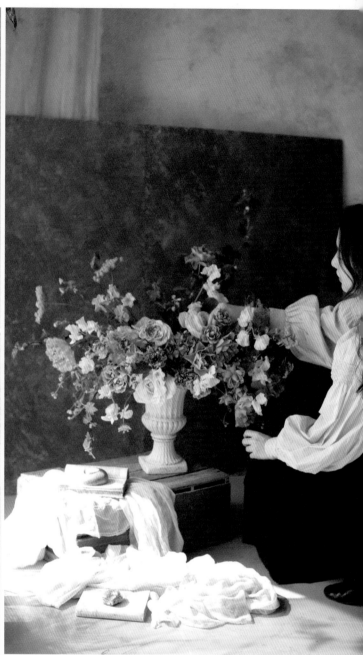

13　插入蕾絲花和兔尾草，讓長度長一點，加強外側的線條。

製作後記

大型作品需要站遠一點看，邊看邊插。因為近看很難看出整體的輪廓和感覺。完成後還要拍照確
認是否有太突兀之處，花時間多插幾朵花補強線條，或整理多餘的線條。

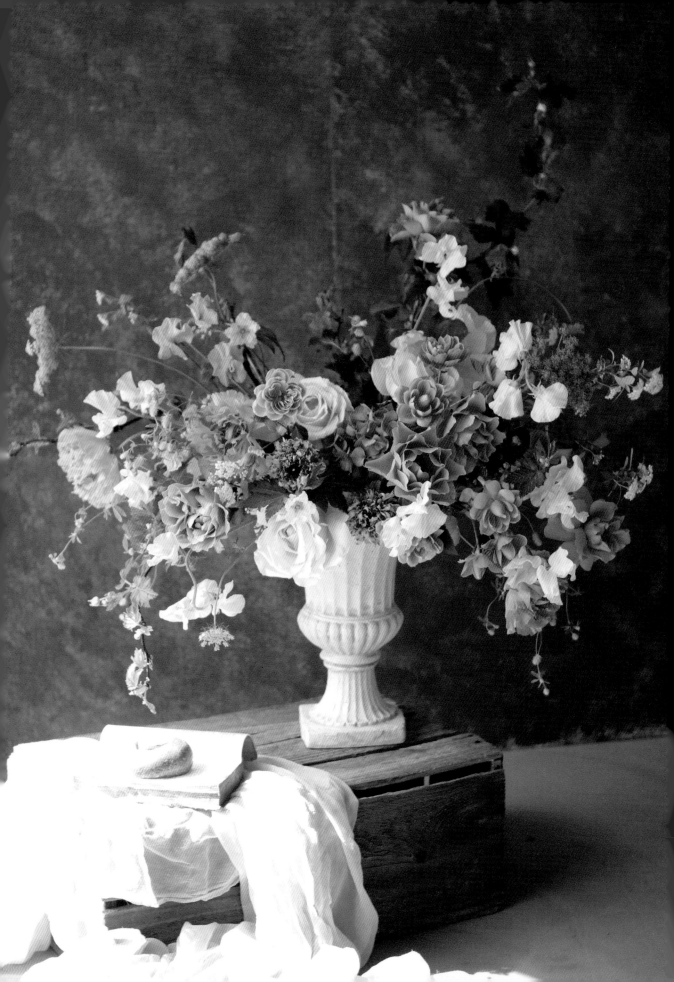

Front Facing Urn Arrangement

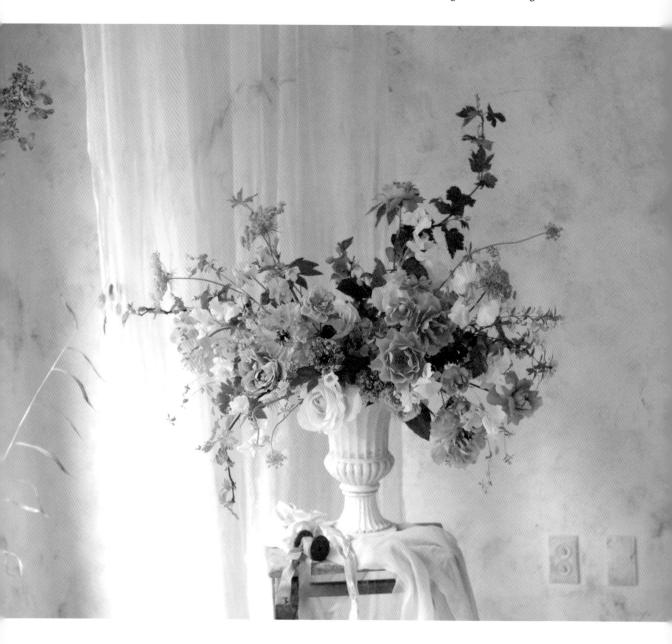

Front Facing Urn Arrangement

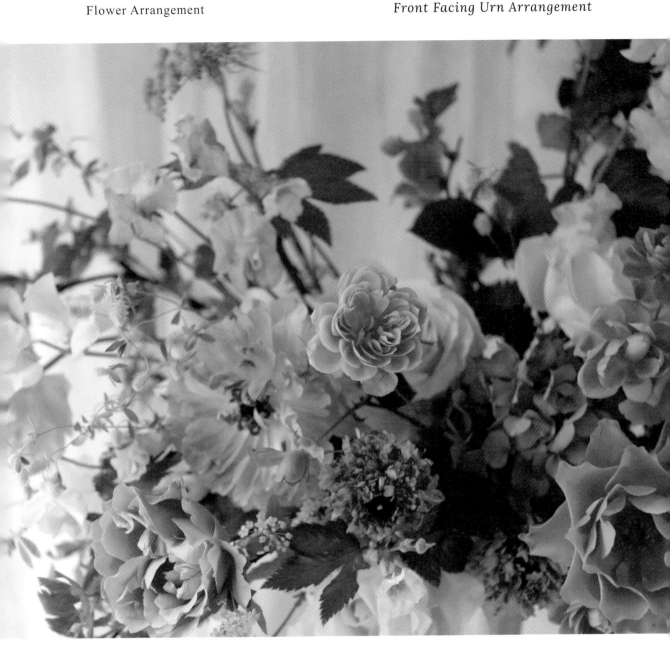

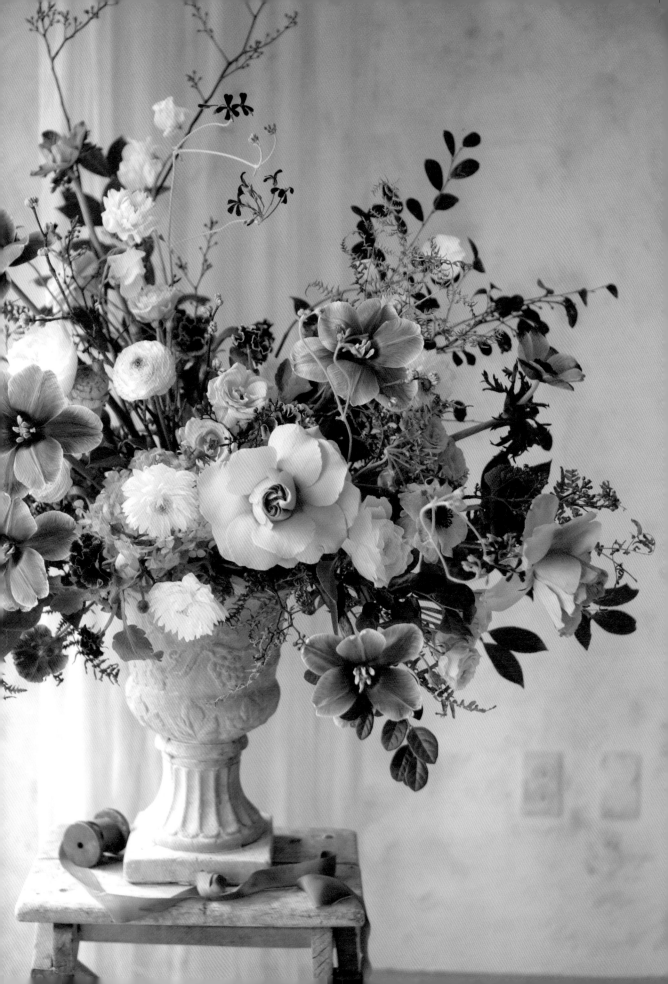

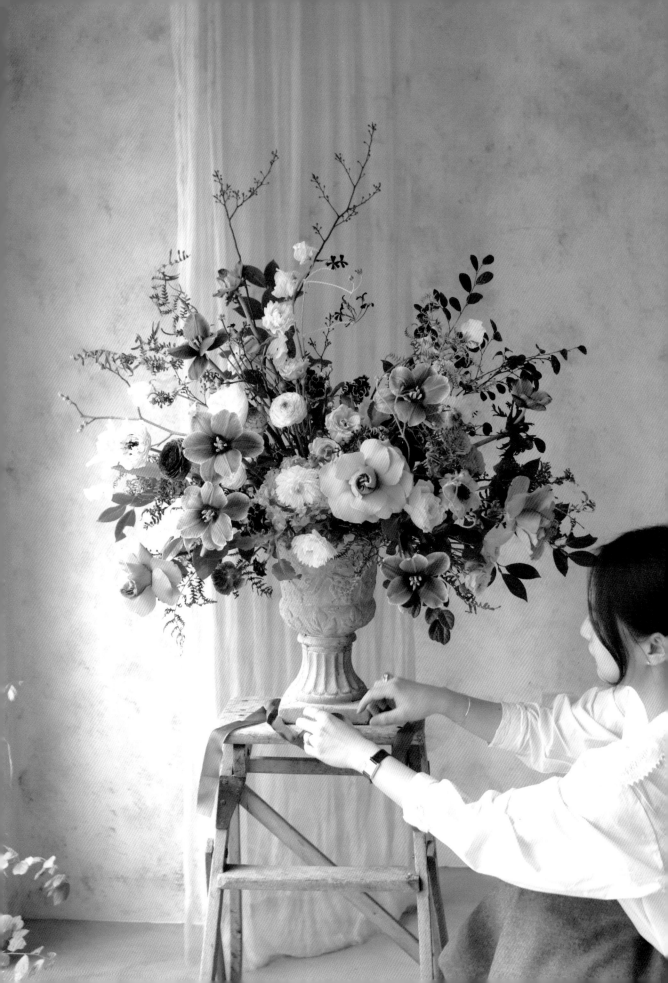

Chapter3

空 間 陳 列 設 計

KEIRA's signature design for space

認識空間陳列設計

花藝空間陳列設計，是指使用花卉完成的裝飾品或盆栽來裝飾室內外的空間。

室內可運用於花卉、盆栽、室內庭園來裝飾。室外則有更多元的呈現方式，可使用大型花卉裝飾，或直接種植，打造花園。室內裝飾最常見的例子有派對或婚禮布置；室外主要則是浪漫的戶外婚禮。

利用花卉與植物裝飾空間時，重點是需要留意場所的特性。事前先掌握活動或派對的屬性，以及花要擺放的位置。天花板挑高的場所適合懸掛裝飾或較高的花器；天花板較低的場所，則適合長桌型桌花或瀑布桌花。

*第3章和第4章介紹的大型作品，都是與KEIRA FLEUR實體課程的學生們一起製作完成的。

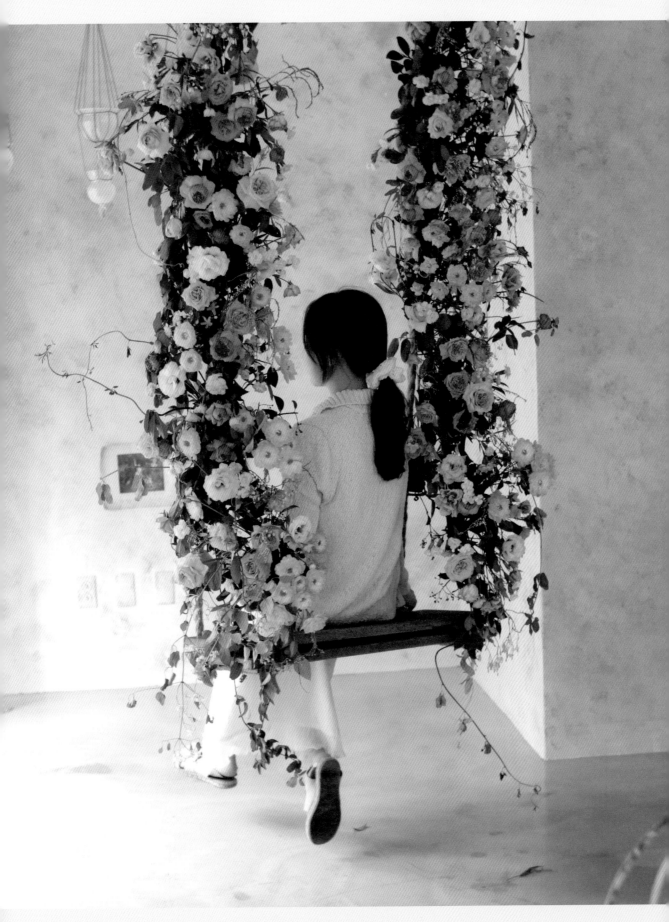

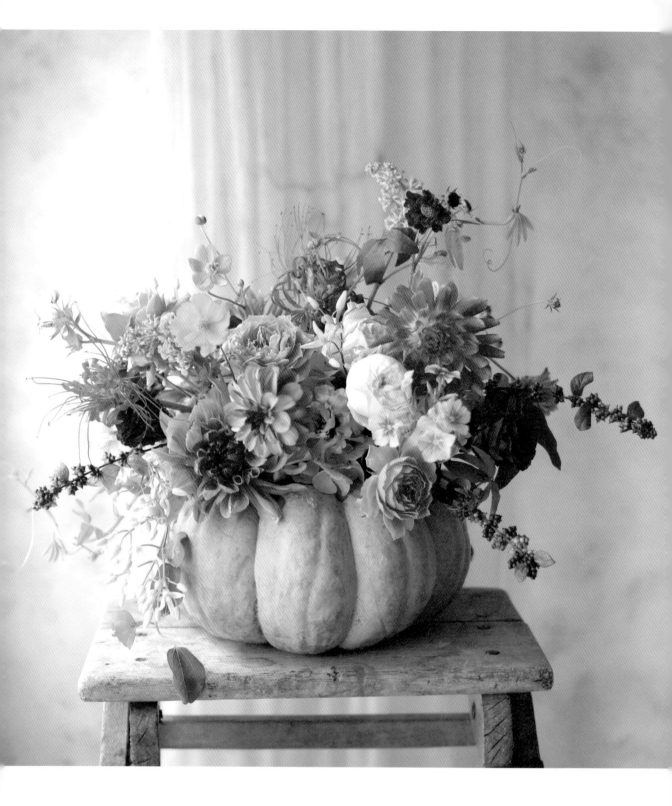

南瓜桌花

Pumpkin Centerpiece

想到秋天的活動，首先聯想到的就是萬聖節了。最適合萬聖節的裝飾，莫過於用南瓜製作的桌花。因此，這次示範的作品將以老南瓜為素材，不但散發著濃厚的秋天氣息，還多了KEIRA FLEUR獨有的感性，是一款相當適合萬聖節派對的南瓜桌花。

通常符合節慶的作品會使用當季的花與素材，如此一來，就能透過作品感受到季節的氛圍。以這件作品來說，選擇了兩種大理花來搭配橘色調的南瓜，因為它們最能表現出夏、秋交替的豐富感。

雖然大理花的壽命較短，但華麗的風格能立刻吸引大家的視線。此外，選用了四種花頭稍大的花，以及樸素低調的填充形花，運用這些素材，就能將作品的線條表現得淋漓盡致。

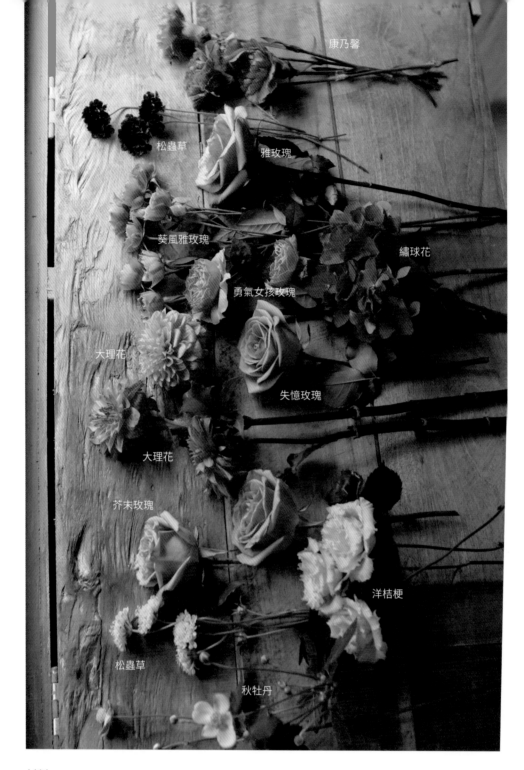

康乃馨

松蟲草　　　　雅玫瑰

葵風雅玫瑰　　　　　　　　繡球花

勇氣女孩玫瑰

大理花

失憶玫瑰

大理花

芥末玫瑰

洋桔梗

松蟲草

秋牡丹

材料

大理花（2種品種）共3支　　玫瑰（葵風雅）4支

康乃馨4支　　　　　　　　洋桔梗3支

玫瑰（芥末）2支　　　　　松蟲草（2種品種）4支

玫瑰（雅）1支　　　　　　秋牡丹2支

玫瑰（勇氣女孩）1支　　　繡球花1/3左右

玫瑰（失憶）1支　　　　　啤酒花6～7支

工具

花剪

花藝黏土

花泥釘

南瓜

花藝海綿

花藝海綿專用刀

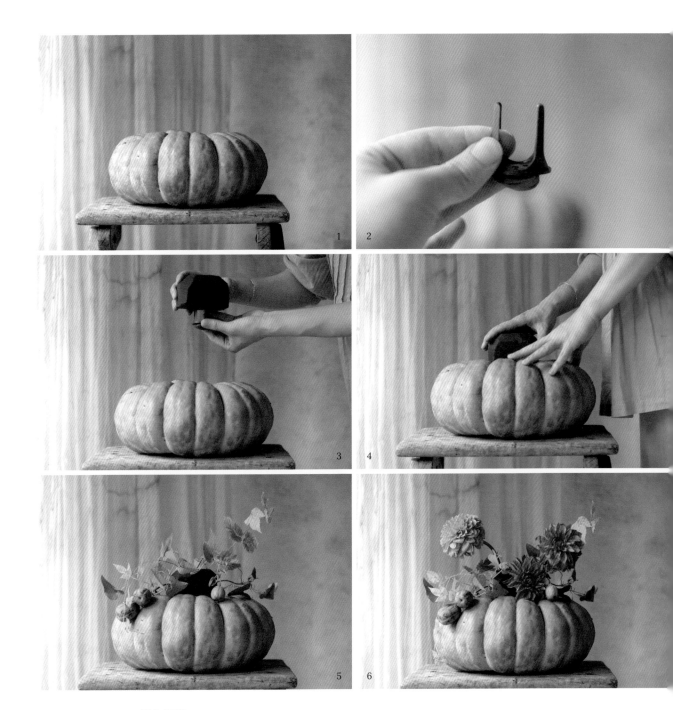

製作過程

1 準備一顆扁平的南瓜。

2 取花藝黏土黏在花泥釘下方。

3 將花泥釘插進花藝海綿下方中間的位置。

4 接著將花藝海綿緊緊壓入南瓜中,讓海綿固定在南瓜裡。

5 插入啤酒花和藤蔓素材。藤蔓素材的特色是線條,尤其適合運用在這項作品中。
由於這是非對稱型的作品,所以一邊讓藤蔓向上,一邊則讓藤蔓向下垂。

6 先將花頭大的大理花位置固定。再將相同的花組群,便可作為顯眼的焦點花。一
邊插一朵,另一邊則插兩朵。

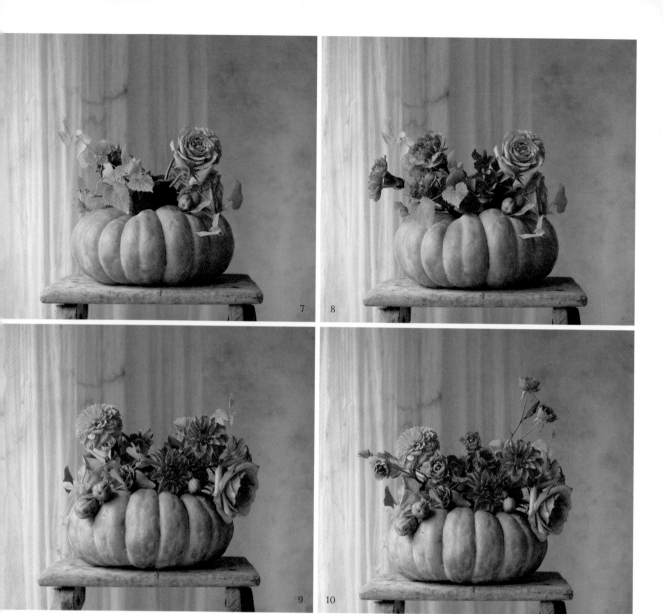

7　將兩朵花頭較大的芥末玫瑰組群後，插在後面。

8　康乃馨組群後插在與玫瑰對稱的位置上。插上三朵康乃馨時，花頭要成三角形構圖，做出高低差，看起來自然、也更有立體感。中間可以試著將繡球花拆成碎花，插得低一點，以填滿空隙。

9　讓玫瑰花頭朝下插在前面，填滿南瓜和花之間的空隙。這裡使用的是花頭大的雅玫瑰。

10　將葵風雅玫瑰插得高一點，勾勒出漂亮的線條。

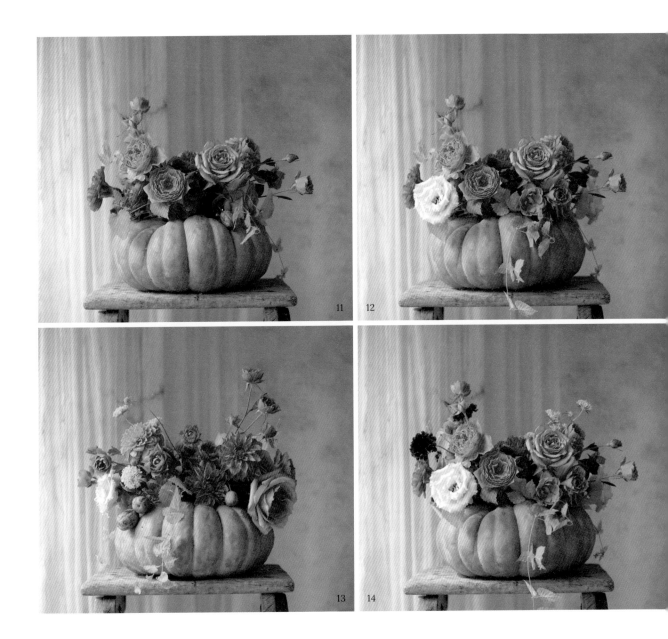

11 將南瓜轉至背面，插上纖細、線條優美的素材，並往外延伸。將勇氣女孩玫瑰組群後，插在顯眼的地方。記得做出花朵的高低差，呈現出立體感。

12 讓啤酒花的線條呈現出往下流洩的感覺，使作品看起來更自然。中間略空的地方，則用葵風雅玫瑰填滿。

13 較空的區塊可以插上花頭較大的洋桔梗，小空隙則可插上松蟲草，讓長度長一些，增添跳躍的感覺。

14 這裡使用黃色和紫紅色的松蟲草。在整體明亮的色彩之中，搭配兩、三朵暗紅色的深色花朵，可以提升作品的質感。

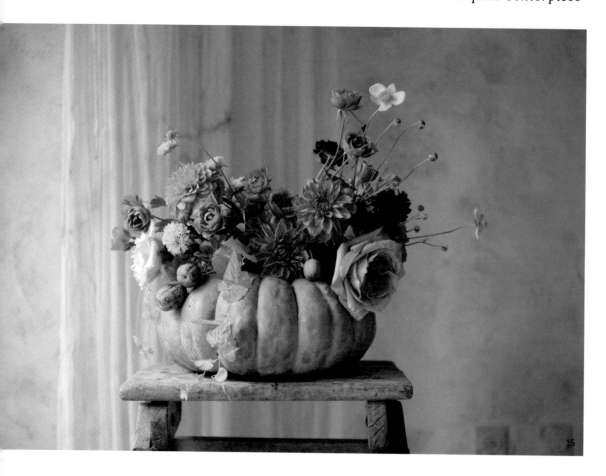

15　花頭漂亮的秋牡丹，可以配置在較高且看得清楚的位置。

製作後記

記得從各個角度確認是否還有空隙。尤其花與南瓜相接之處若出現空隙，看起來會很不自然。因此，最後可以插上由上往下垂墜的藤蔓植物，讓花和南瓜的接縫能融合得更自然。

桌花的布置技巧

用迷你南瓜搭配桌花，整體畫面會看起來更活潑有趣。

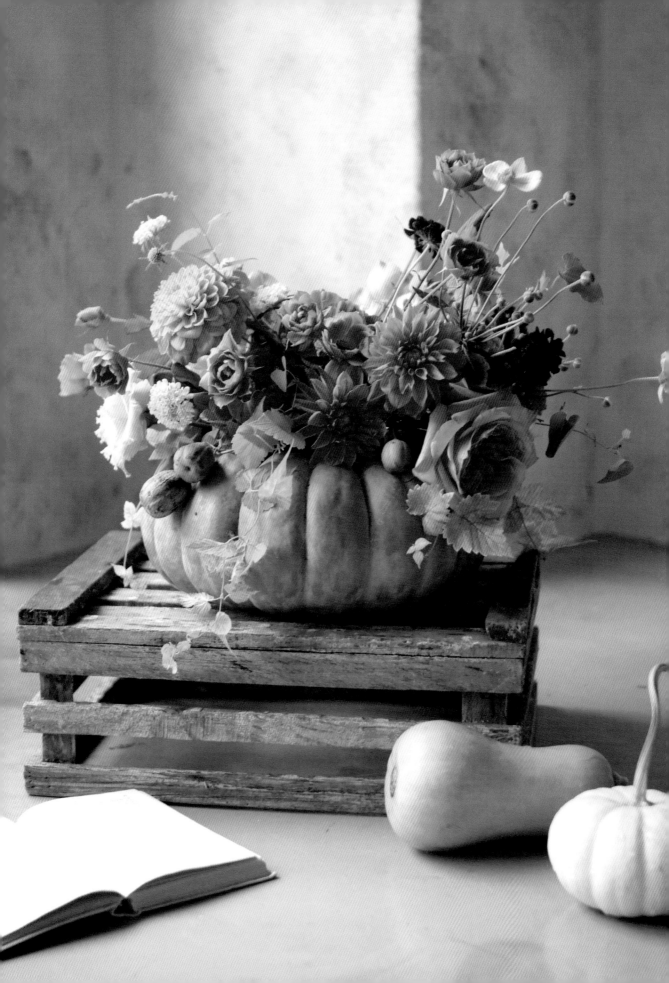

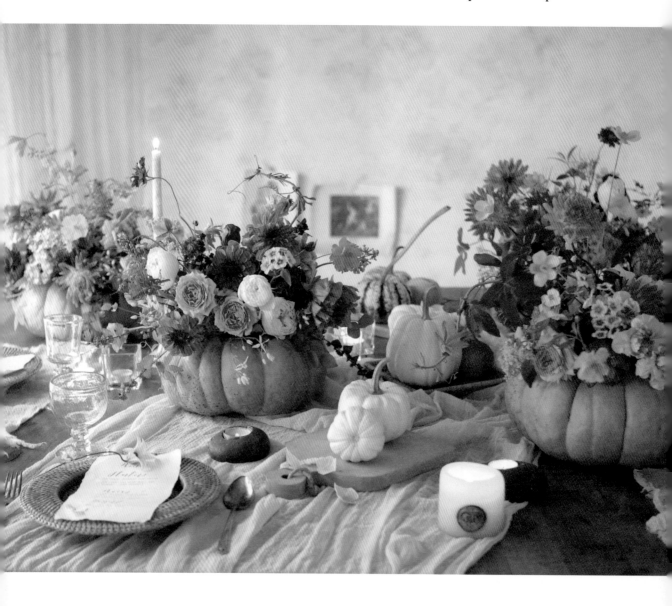

可以多做幾個南瓜桌花當成餐桌的擺飾。只要有蠟燭、迷你南瓜與南瓜桌花，就可以打造出風格
華麗的萬聖節派對。

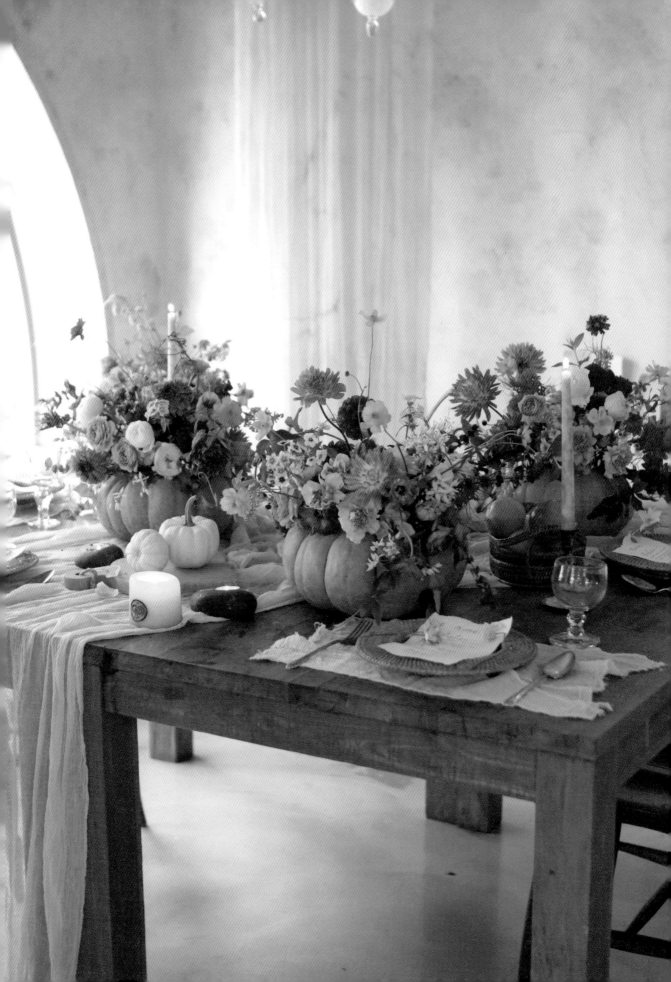

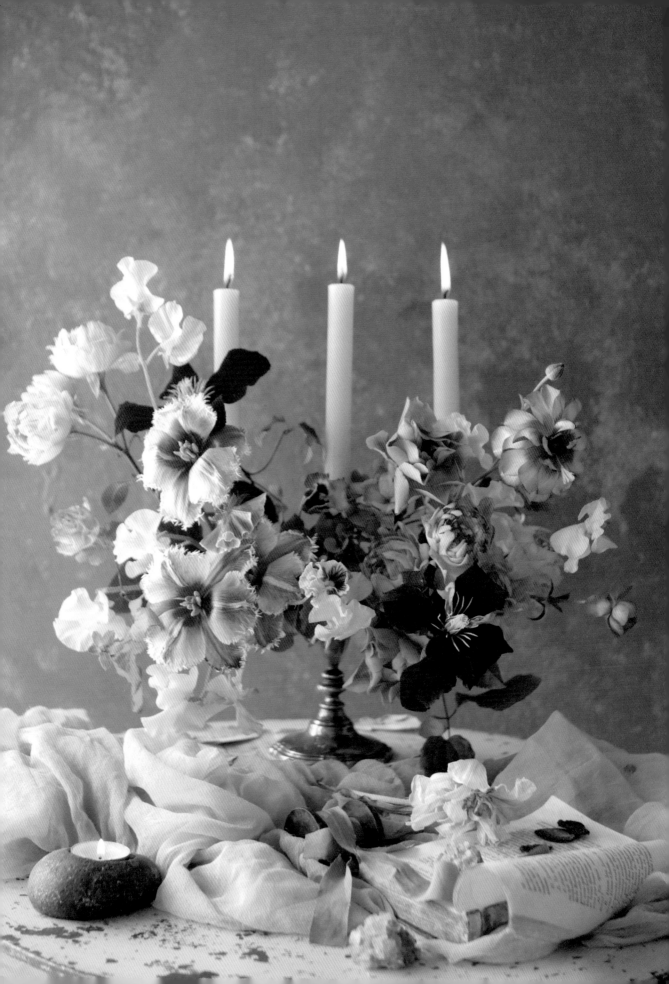

燭 台 裝 飾

Candle Labra

燭台裝飾主要用於婚禮和派對上，可放在餐桌上點綴，營造懷舊風，很適合當成復古派對的裝飾。這款帶著可愛粉紅色調的燭台裝飾，也可以用在新娘的單身派對上。

燭台只需要幾朵花頭大的花，就能做出豐富的成品。這裡選的是耀眼的鬱金香和鐵線蓮等花頭雖大、但線條優美的花材，可以讓作品看起來更自然。

蝴蝶陸蓮
繡球花
索拉花
三色菫
鬱金香
鐵線蓮
海葵玫瑰
香豌豆花

材料

鬱金香3支

玫瑰（海葵）2支

玫瑰（空）

香豌豆花7支

鐵線蓮2支

繡球花1/2支

三色菫3支

蝴蝶陸蓮2支

工具

花剪

防水膠帶

花藝海棉

燭台

蠟燭3根

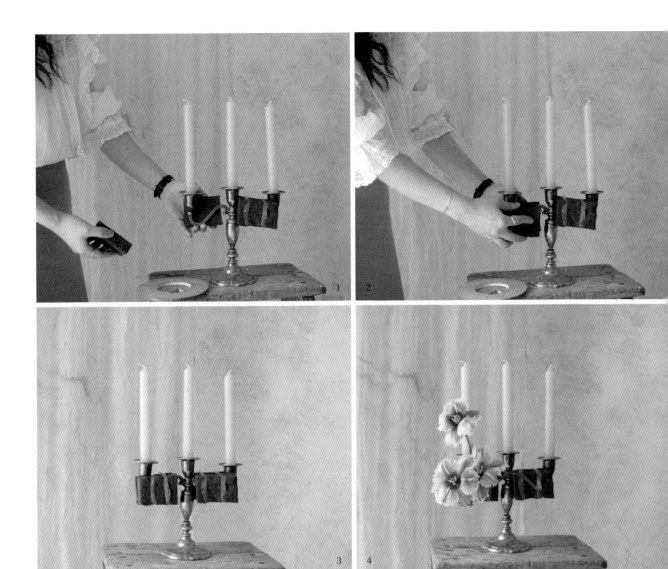

製作過程

1　將蠟燭固定在燭台上，在蠟燭兩側固定花藝海綿。

2　這是在兩側黏上花藝海綿的樣子。如圖，用防水膠帶多纏繞幾圈，牢牢固定。

3　將海綿固定好的樣子。

4　建議在兩側都插上醒目的花朵，分散視線。先在左邊插上鬱金香，讓花往前突
　　出，約距離燭台10公分左右，讓視覺感更豐富。然後上下各插一朵，插的時候較
　　貼近燭台，讓三朵花形成三角構圖，加上明顯的高低差，感覺更立體。

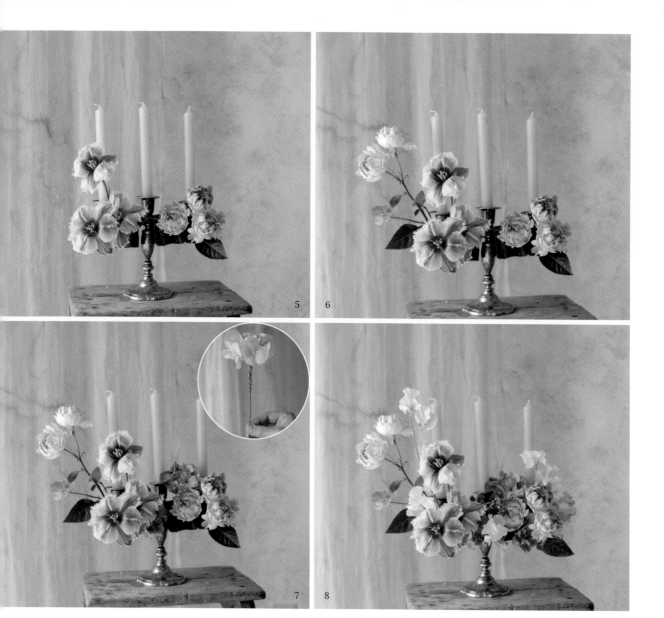

5　右邊插上2支或3支海葵玫瑰平衡構圖，和左邊的鬱金香一樣呈三角構圖。

6　左邊的外側也插上海葵玫瑰，將線條延伸出來，要留意高度不要超過燭台。

7　中間可以插上繡球花遮住花藝海綿。若繡球花不好插，可以使用27號花藝鐵絲纏繞花莖。

8　將香豌豆花插得比玫瑰高，增加視覺上的跳躍感，且顏色均勻分布。

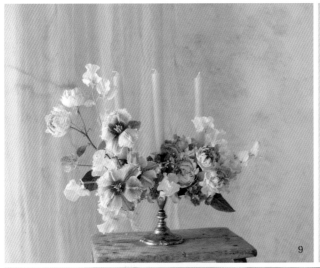
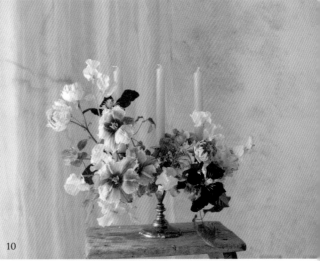

9

10

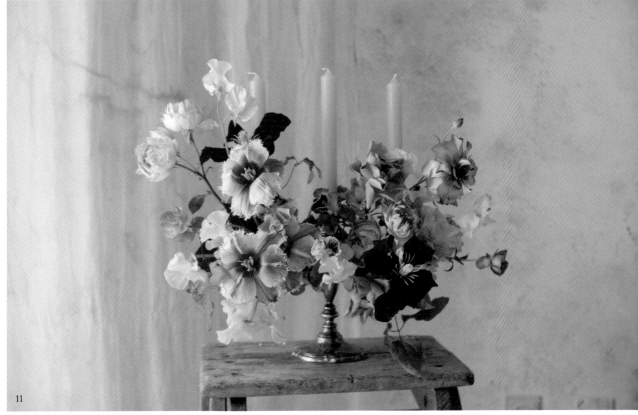

11

9 　兩側延伸出去的長度，約為燭台寬度的1/2。因此，插花時記得要將兩邊的長度延
　　伸出去。

10 　深色的鐵線蓮是作品的焦點。因為顏色搶眼，所以使用的量會比其他顏色少，點
　　綴時，兩朵鐵線蓮呈對角線。插上花莖柔軟的鐵線蓮時，會比玫瑰更突出。

11 　右側上方插上索拉花與蝴蝶陸蓮，和左邊的鬱金香對稱，以平衡構圖。中間繡球
　　花的部分再插入花頭小的花，提升作品的質感。這裡選用的是花頭樸素又有亮點
　　的三色堇。

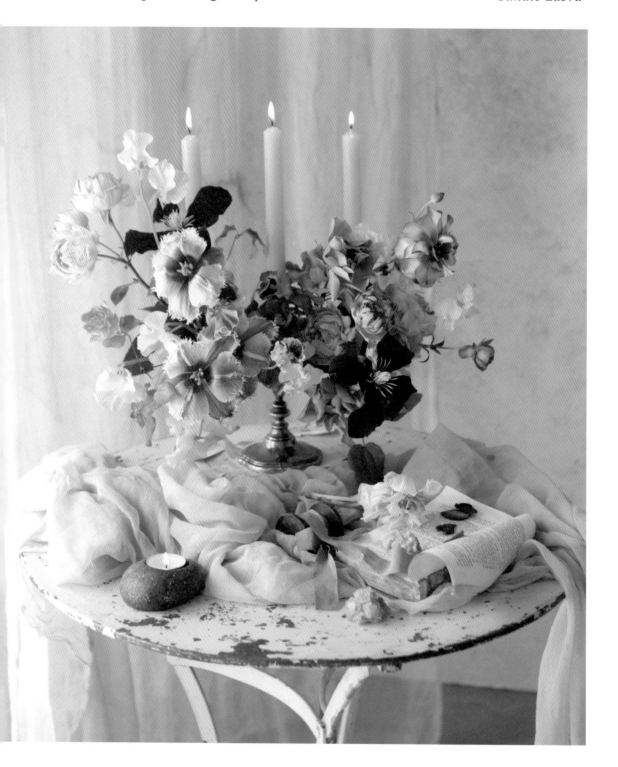

製作後記

製作這項作品時，我特別在意作品外側的線條。因為凹凸的曲線越多，看起來就越自然。所以，並沒有使用花頭大的花來填滿作品，而是在作品留下空白，然後使用曲線漂亮的花材，保留它們的長度，讓作品更具線條感。由於這是單面觀的作品，背面可以用綠材來填補，若要做成四面可觀賞的作品，只要把花插得與正面一樣即可。

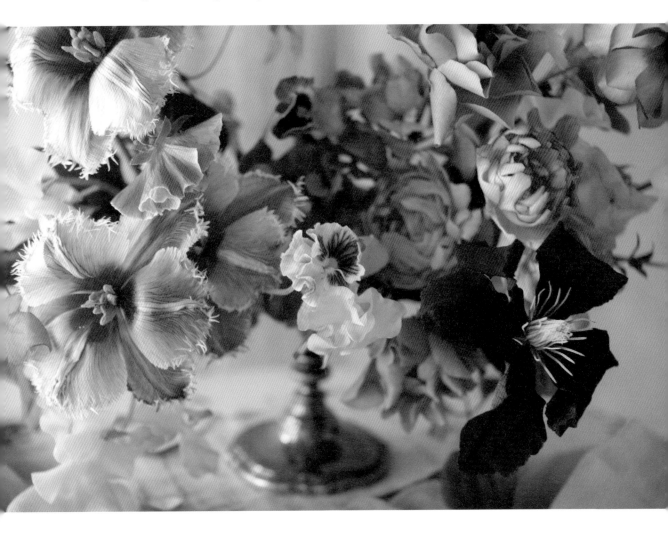

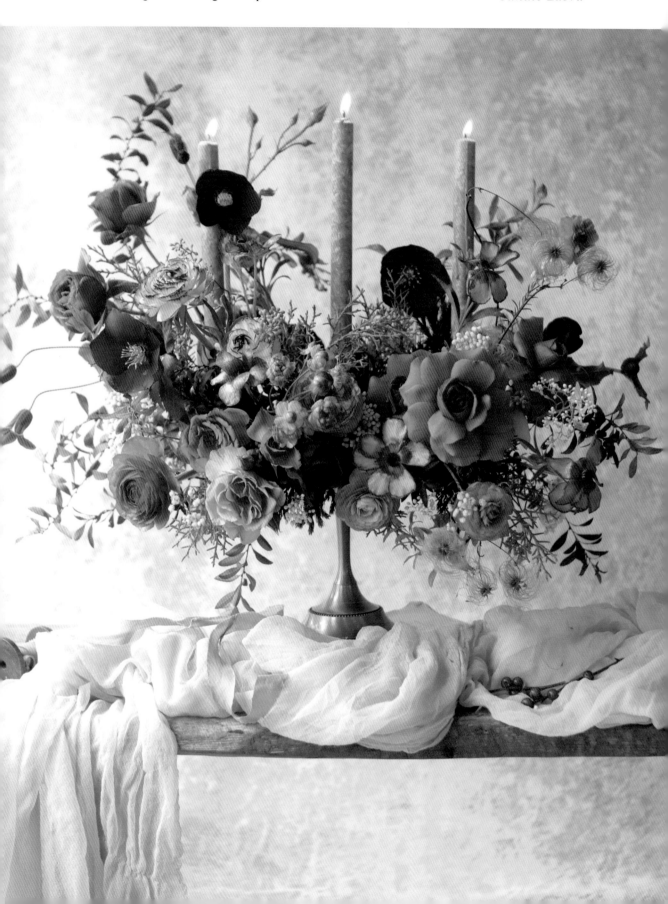

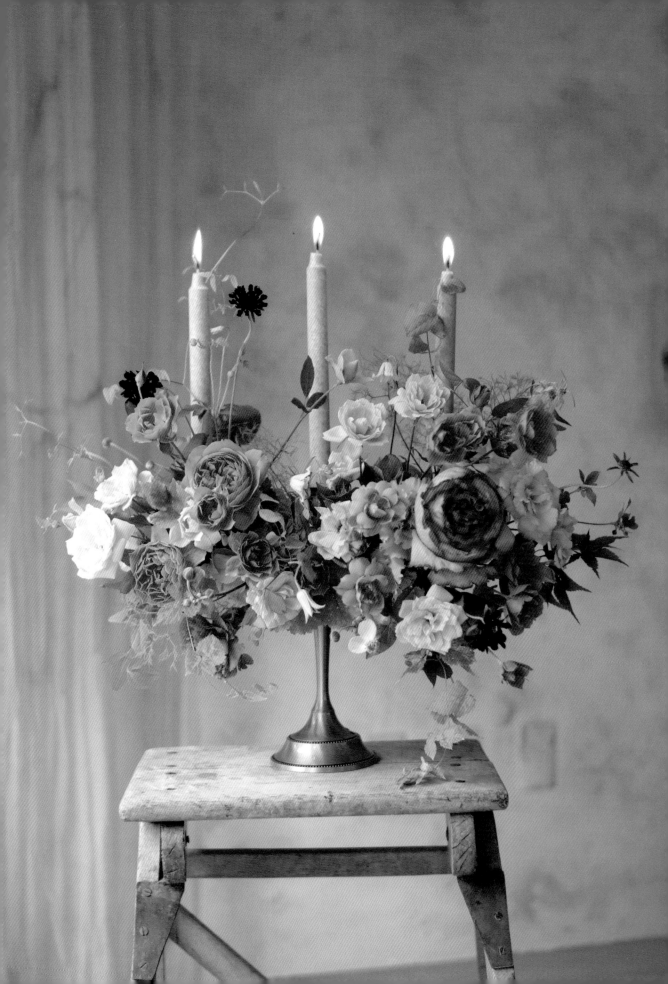

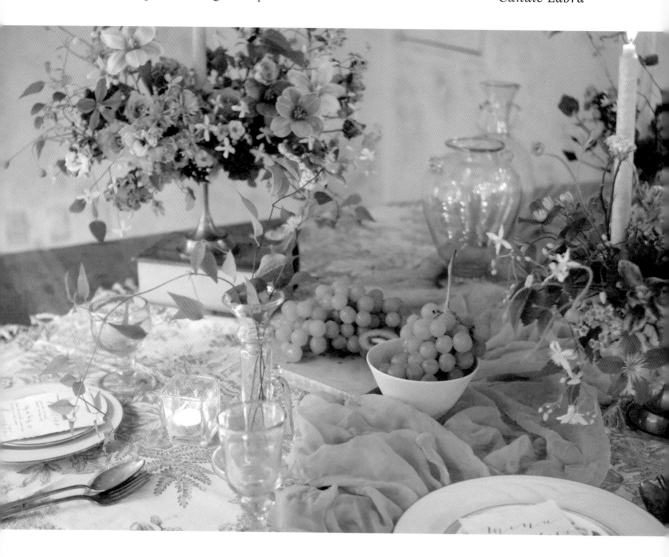

作品的活用技巧

這項作品適合擺在餐桌上，為派對妝點出美麗的空間。若餐桌為長形，可以擺上燭台
裝飾和幾個小點心、餐具，就能布置出精緻美麗的餐桌風景。

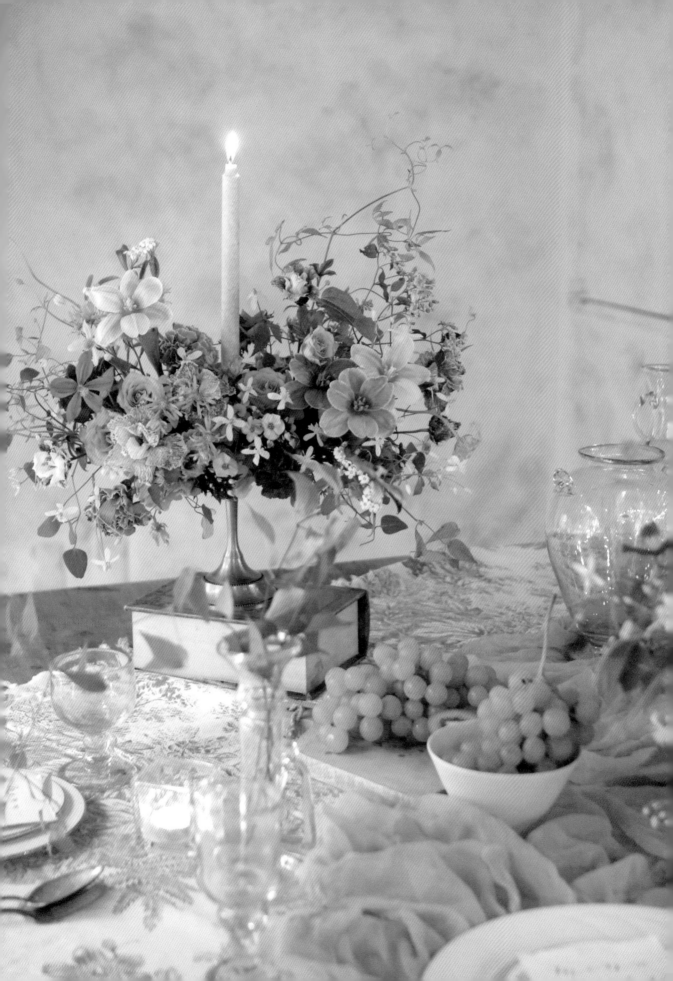

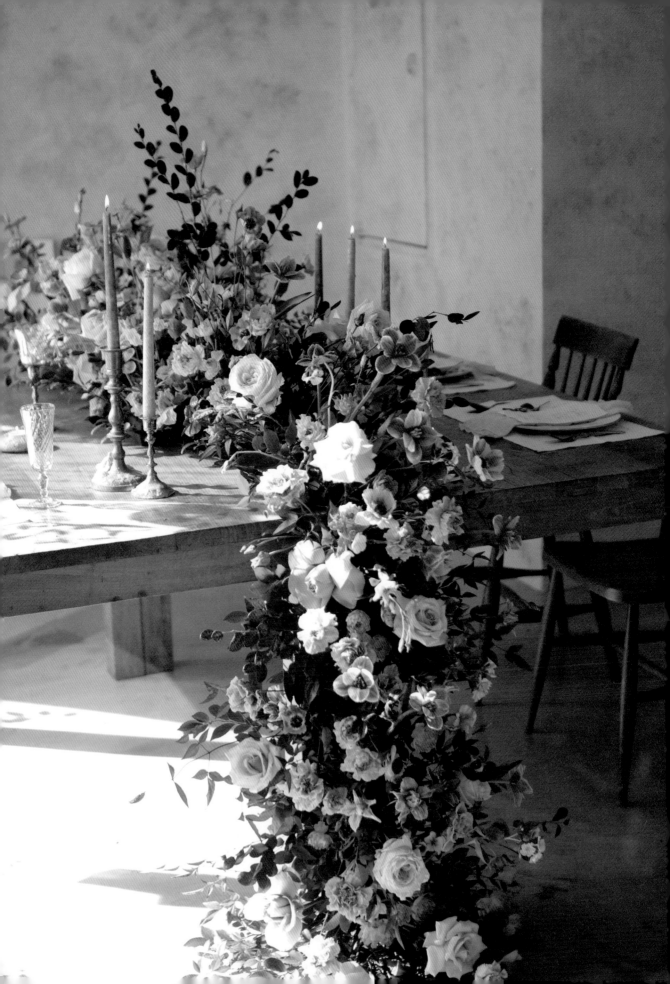

花 瀑 布 桌 飾

Flower Waterfall Table Decoration

這是一款將花朵做成像水流般流洩而下的設計。製作的重點為連接好幾個香腸海綿，讓花瀑布自然往餐桌下方垂墜。餐桌上則使用一般的花藝海綿排列成之字形，留下一些空白。

要注意香腸海綿的體積較小，若修改很多次，海綿可能會碎裂。此外，海綿為圓柱狀，容易左右晃動，因此必須注意左右重量的平衡。插花時，除了重量的平衡外，以組群的方式加入花材，可以讓作品更有立體感。輕一點的花適合以長度勾勒出線條，讓桌上的花與往桌下垂墜的花能自然相連。

擺設時，可以搭配與花相符的蠟燭和餐具，特別適合裝飾紅酒派對。

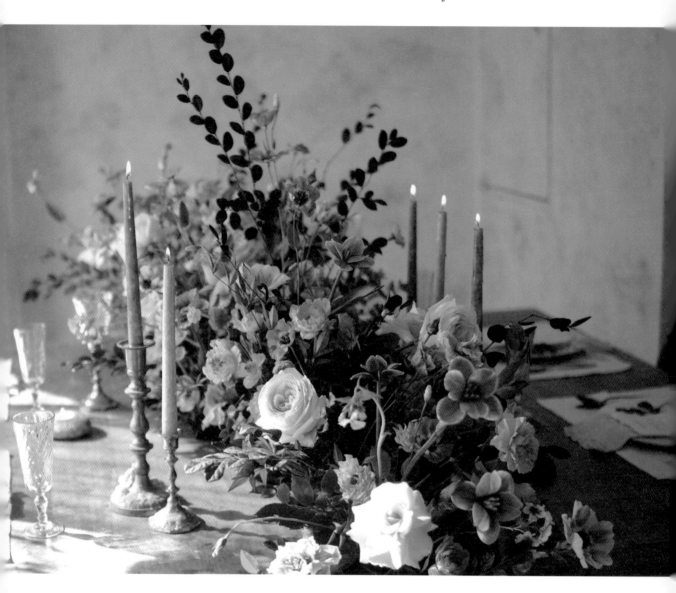

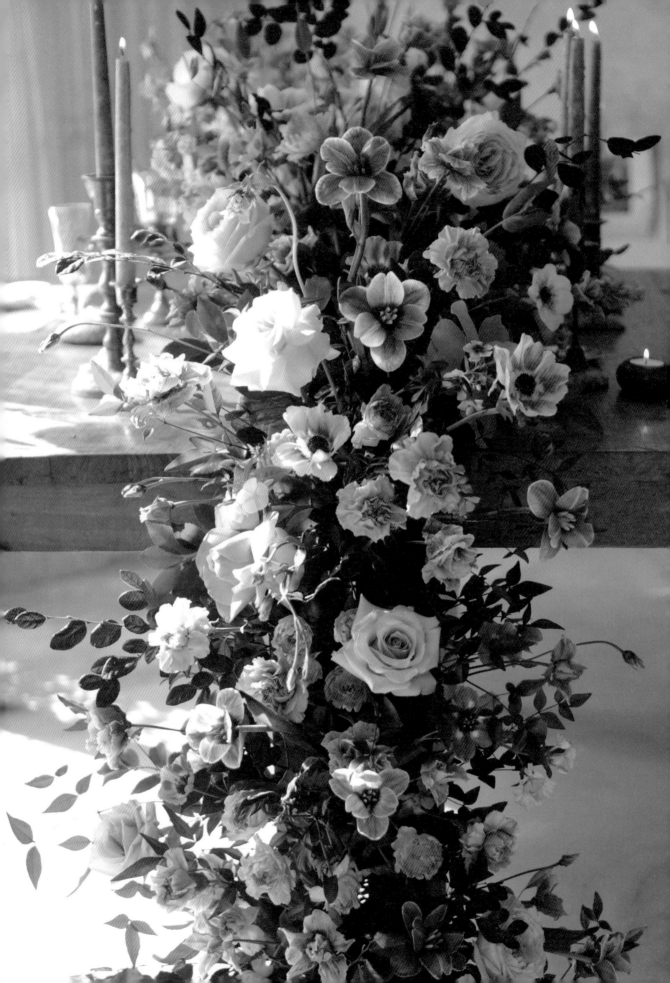

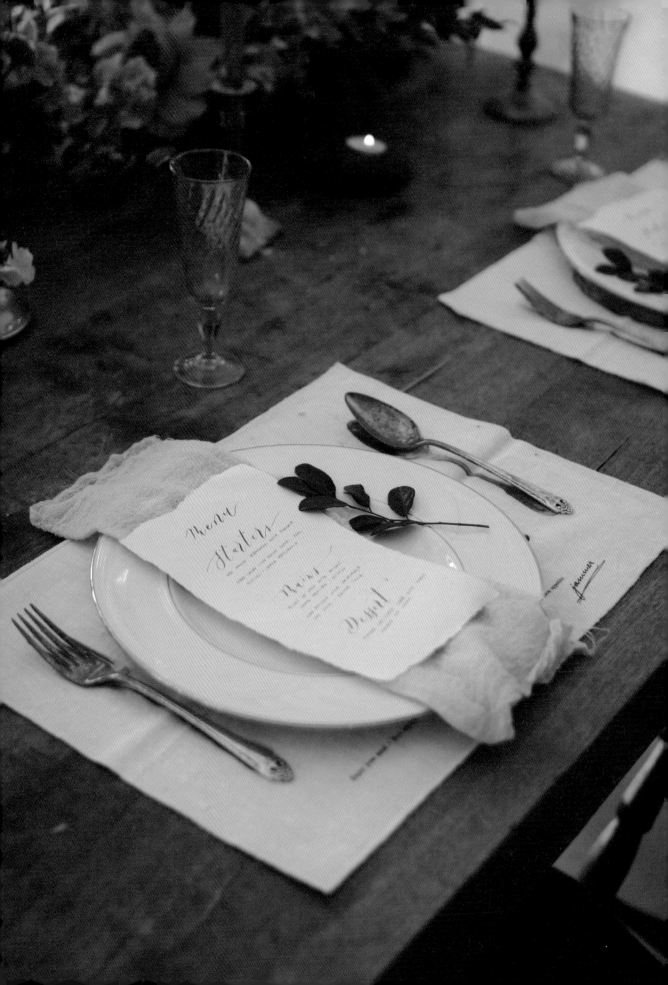

KEIRA's signature design for space

Flower Waterfall Table Decoration

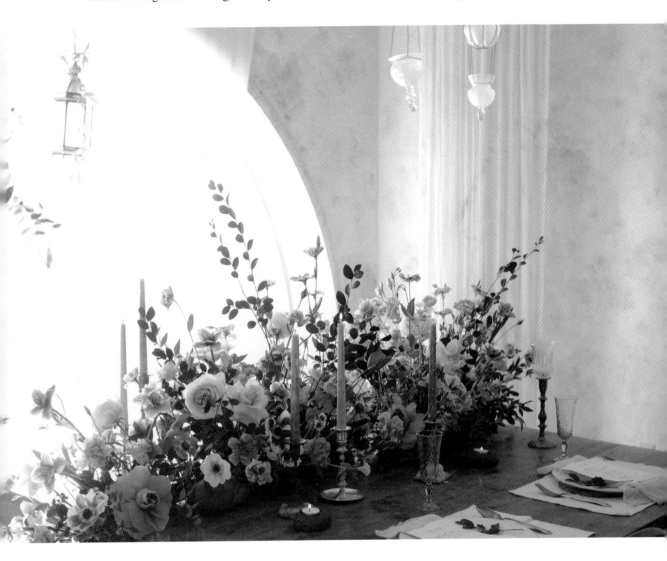

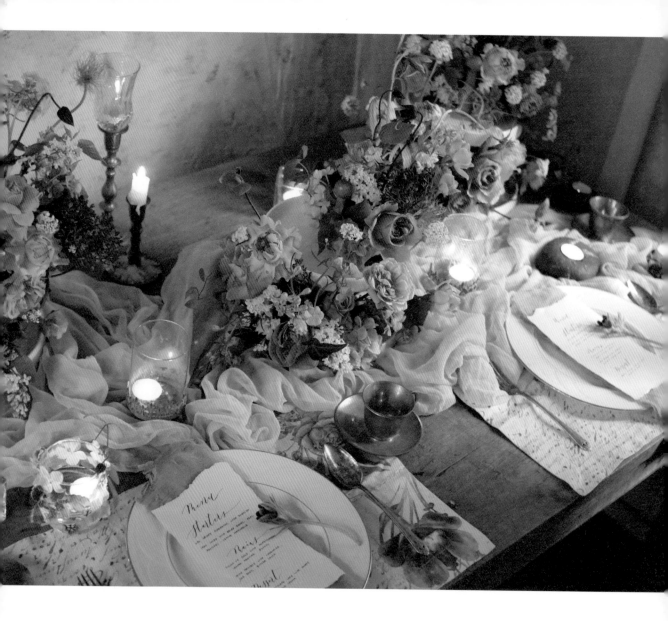

復古點心盤的餐桌設計

Dessert Plate Table Styling

與復古風點心盤融合在一起的餐桌擺飾，是下午茶派對或新娘單身派對最受歡迎人氣的設計。

使用兩層點心盤所設計的桌花，重點在於花的高低差和立體感，稍微露出盤子的部分，使用能讓上下自然相接的線條素材，例如，鐵線蓮就是KEIRA FLEUR最常使用的花材，適合用來呈現自然的風格。

這項作品會使用各式各樣的花朵，因此，必須以組群的方式插花。若都以一朵一朵加入各種素材，容易不小心讓成品看起來眼花撩亂。即使使用同樣的花朵，不同插法還是會讓作品完成度有很大的差異。

製作時，把花組群後插上，並做出較大的高低差。雖然是小型桌花，但還是要盡可能做出作品的立體感和豐富感，讓花像獲得生命力般的富有動感。此外，因為是擺在桌上可就近觀賞的作品，所以從製作到完成都要非常細心。

將完成的桌花擺在桌上，再搭配餐具就完成了。手寫的英文菜單是由KEIRA FLEUR親自製作並加入裝飾。

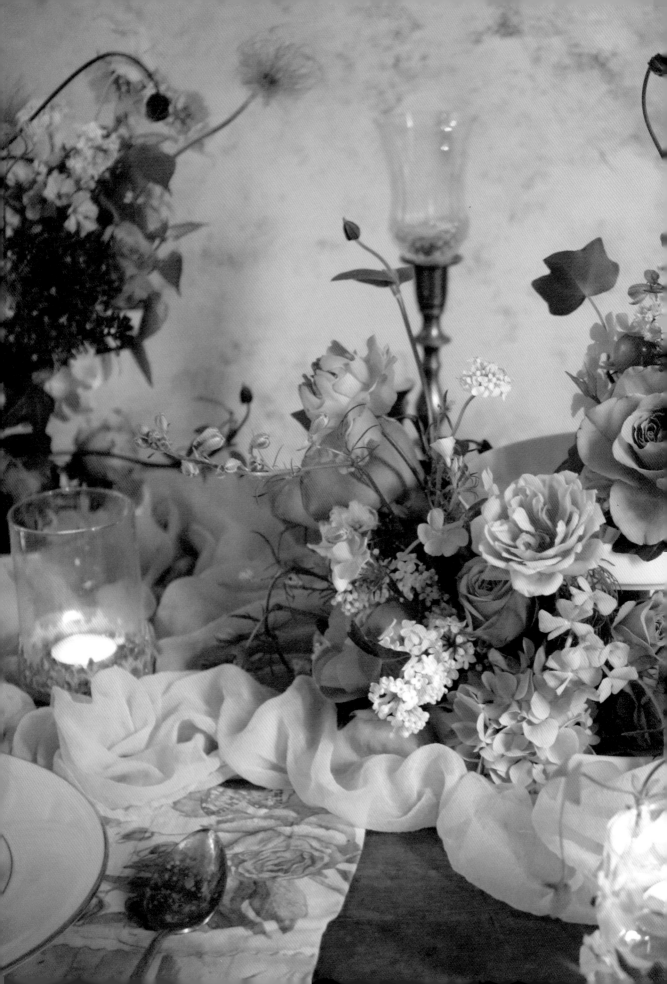

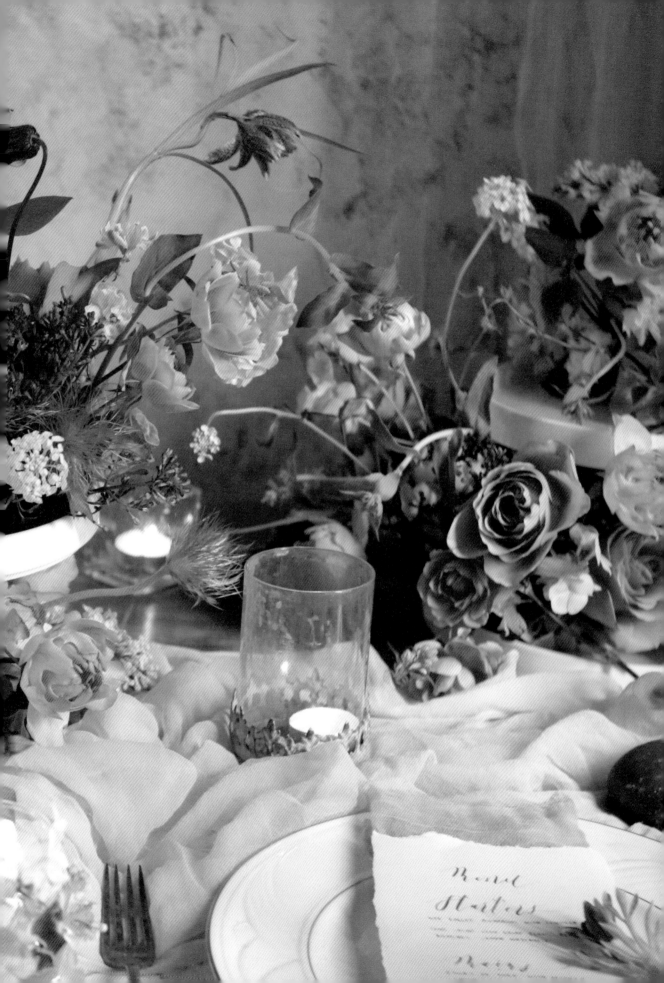

Dessert Plate Table Styling

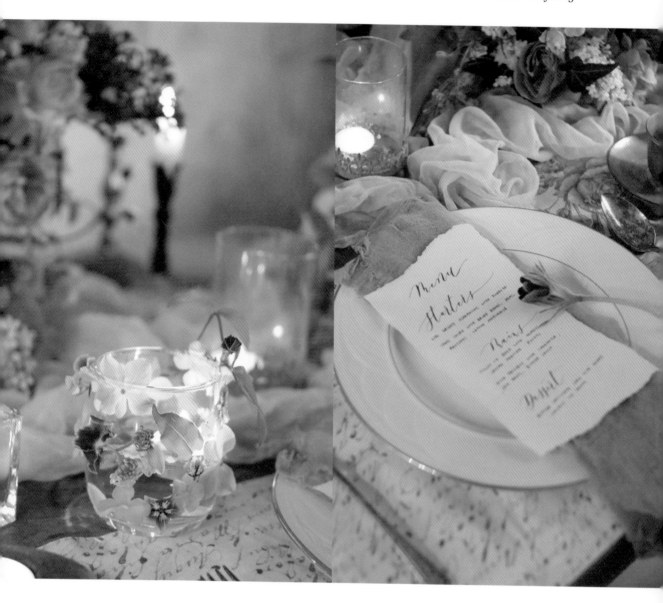

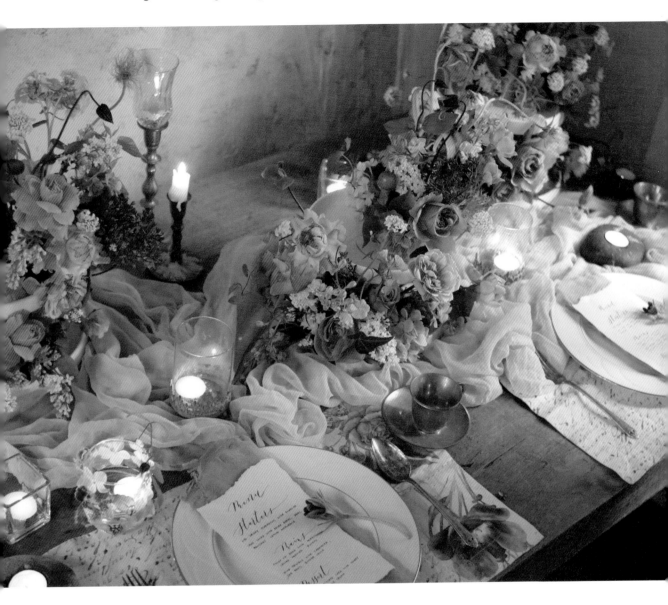

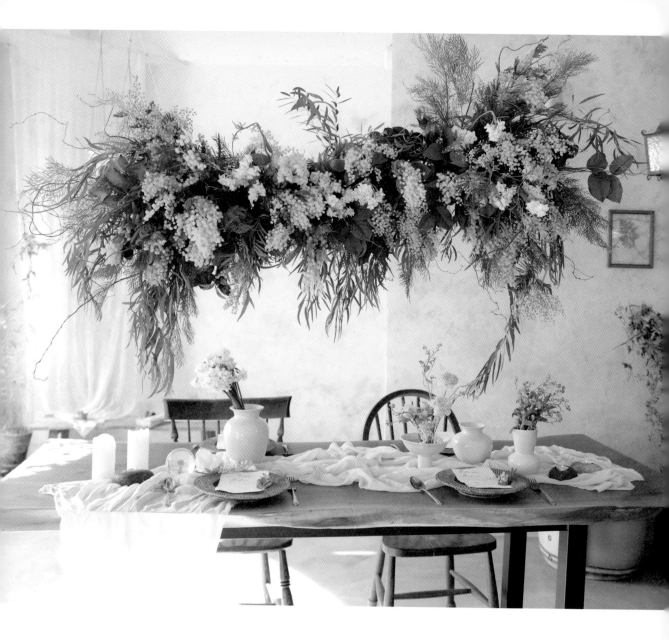

銀荊花懸浮花雲

Flower Cloud Hanging Decoration

這是用銀荊花完成的懸浮花藝裝飾。為了呈現出雲的寫實感，使用釣魚線將以花做成的雲團懸掛起來，就像飄浮在空中的雲一樣。

以雞籠網為框架，做出想要的形狀和大小，再多繞幾圈釣魚線牢牢固定之後，將雞籠網掛起來，接著插上乾燥的素材裝飾。若需要長時間展示，適合使用乾燥的花材。若只是作為一次性的擺飾，例如婚禮或派對，使用鮮切花很快便會枯萎，此時就可以使用花試管。但要留意，若花試管一多，作品就會變得很厚重。

春天一到，黃色的銀荊花就會在花市登場。若使用大量的銀荊花做成一片花雲，那麼，餐桌只需要簡單的布置，就能打造出明亮清新的派對風格。

KEIRA FLEUR Flower Course

KEIRA's signature design for space

Flower Cloud Hanging Decoration

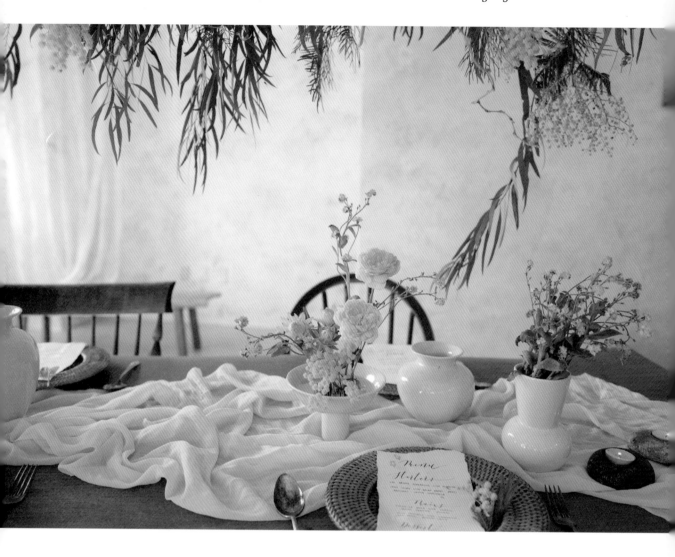

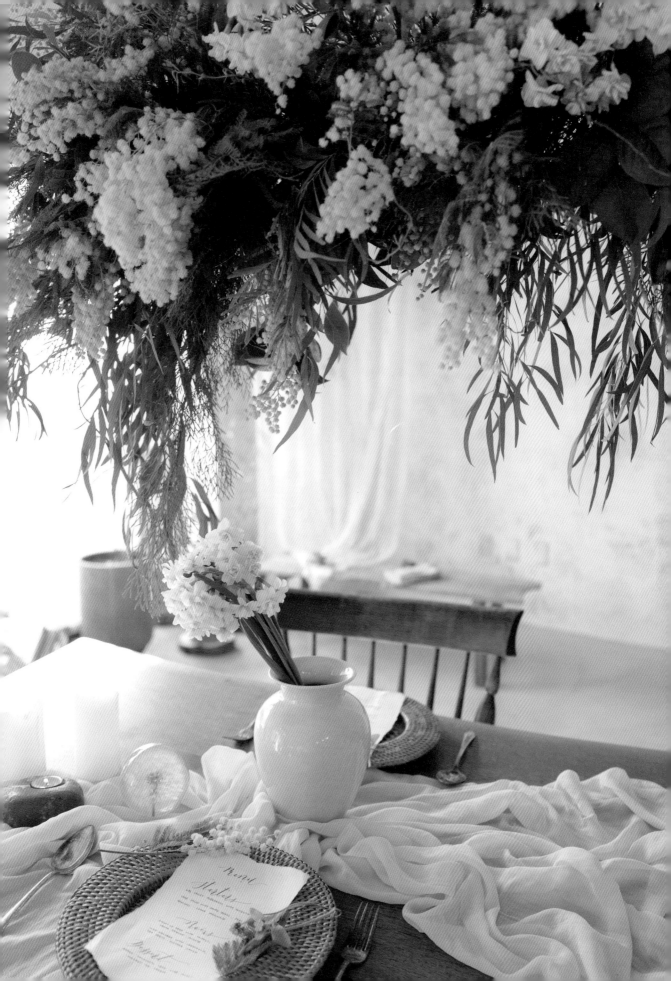

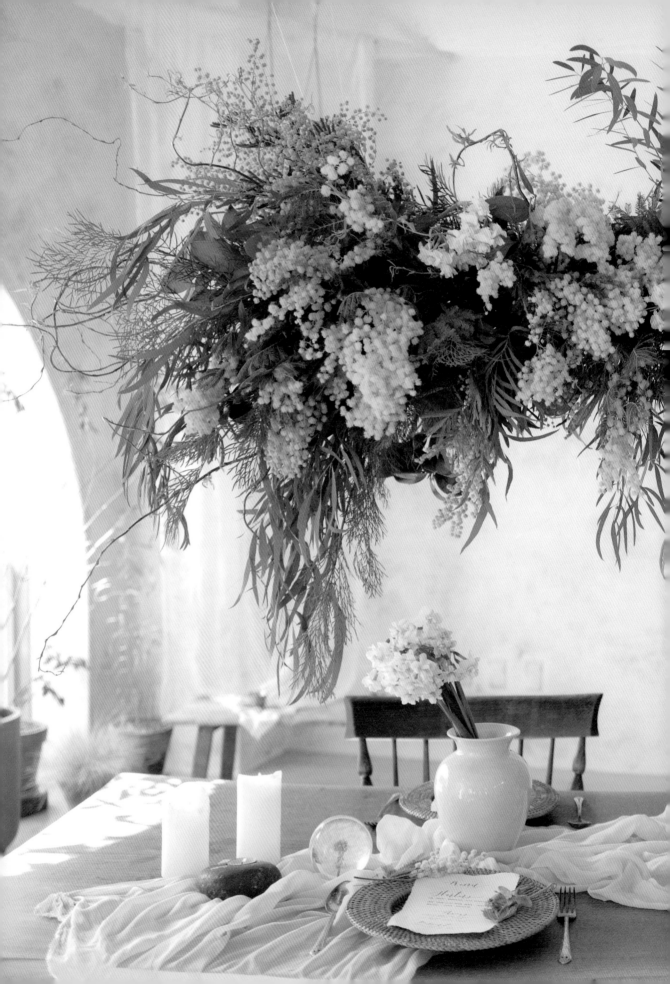

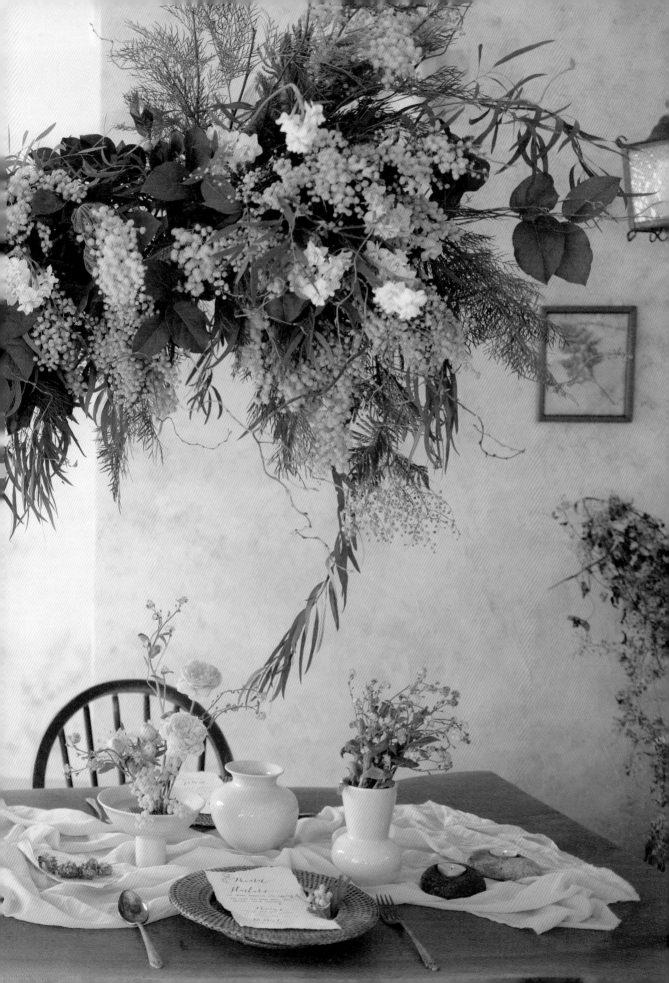

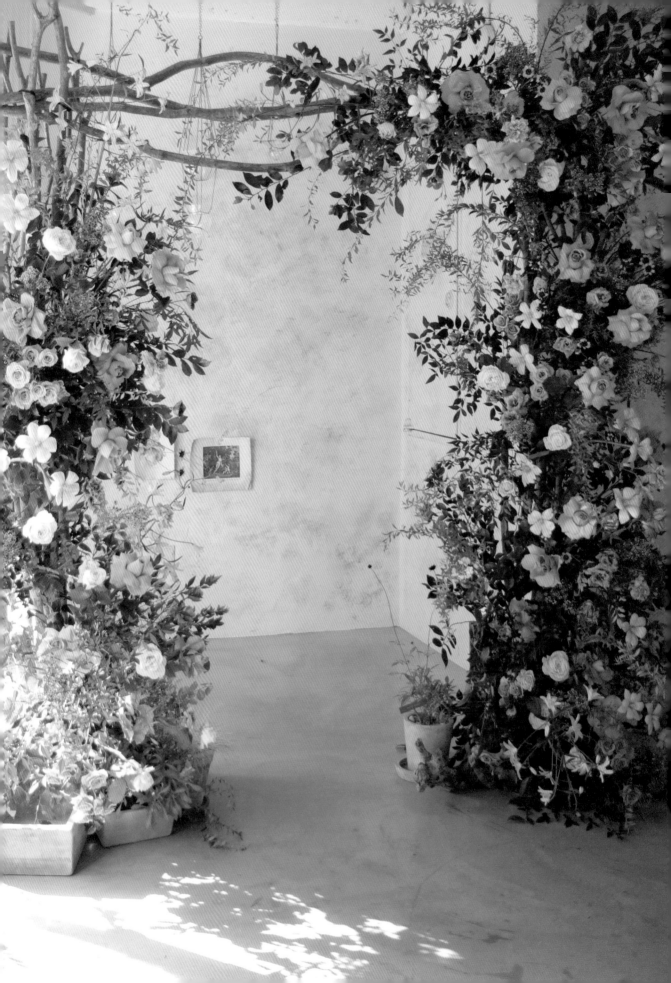

婚 禮 拱 門
Wedding Arch

自然風格婚禮拱門,很適合布置戶外婚禮。這款拱門融入了KEIRA FLEUR的獨特色調,以明亮又帶著復古、柔和的顏色來設計。

婚禮拱門分成圓頂或方頂,KEIRA FLEUR較常製作方頂的拱門。製作時的重點就在於需要從遠方觀看,以掌握整體的輪廓。由於這款拱門是以非對稱型來設計,因此只需加強其中一側的設計即可,讓另一側留白,看起來會比全部都用花填滿更自然。

挑選材料時,盡量以花頭大的花為主,降低使用樸素的填充形花。但在挑選綠材時要特別慎重,建議選擇有線條感的素材,才能做出自然風格的拱門。

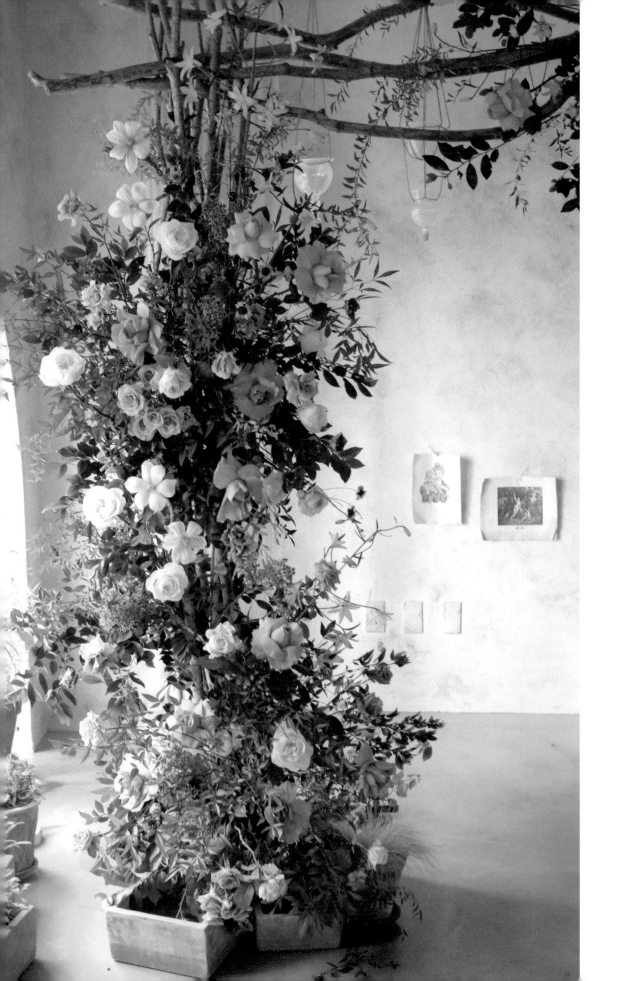

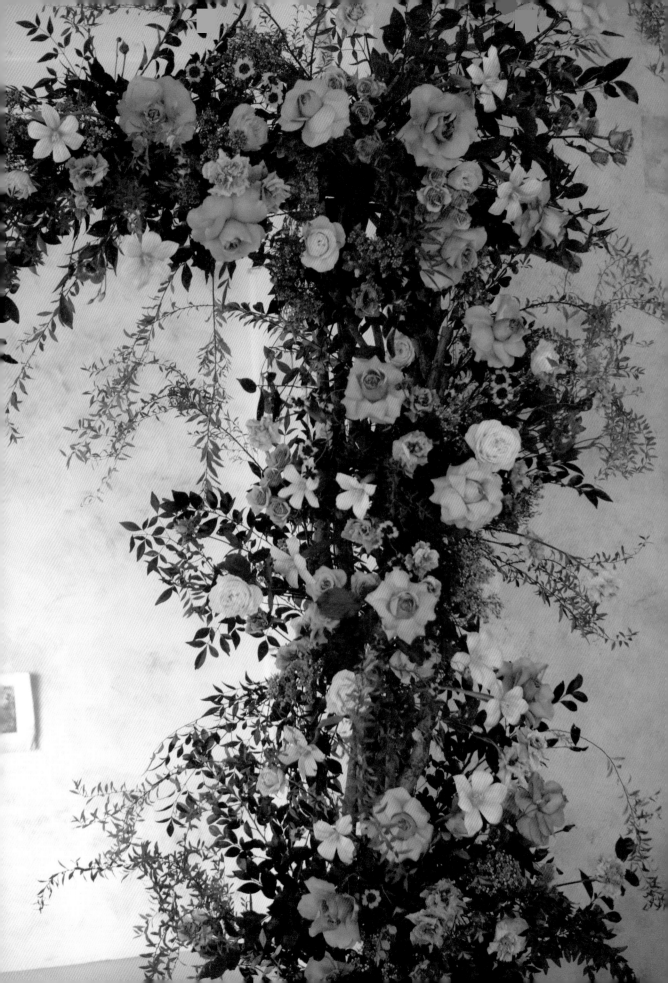

Wedding Arch

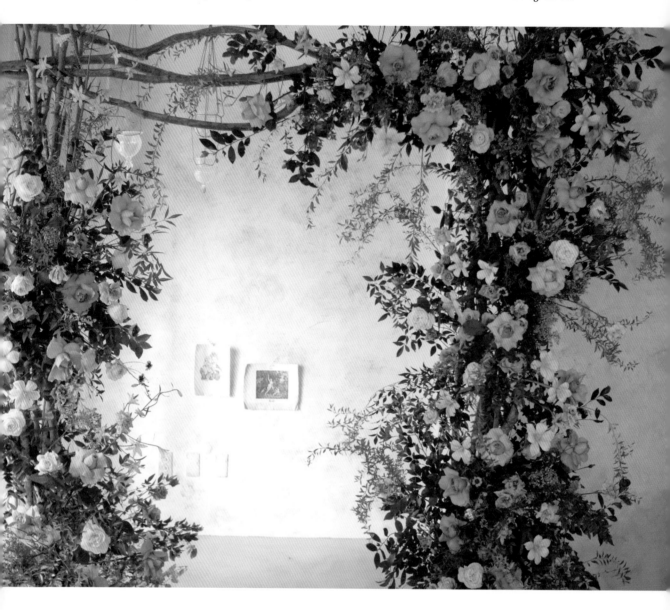

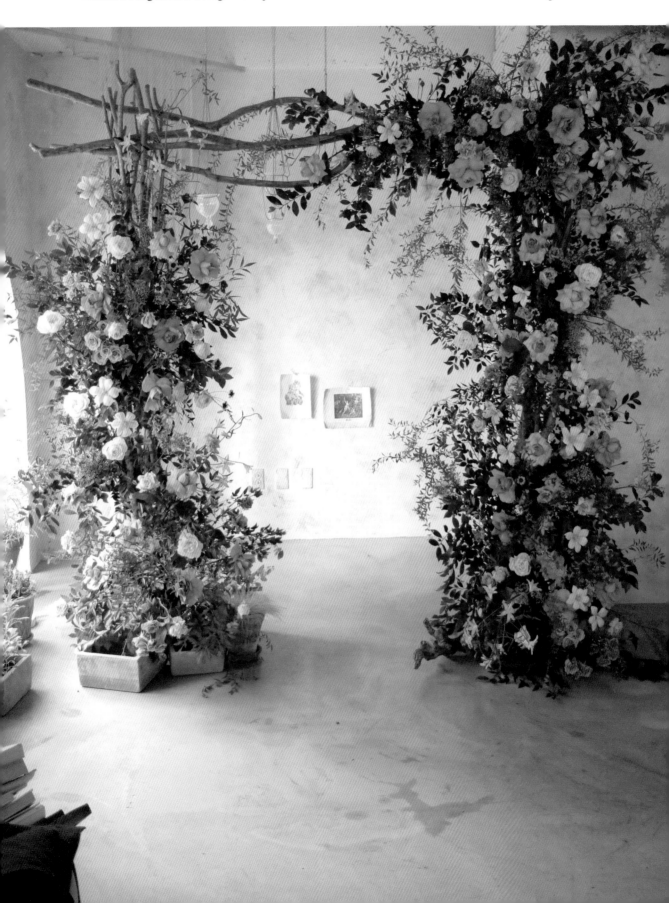

Chapter4

The Story of KEIRA FLEUR

1.

KEIRA FLEUR的配色

Color Combination

KEIRA FLEUR的配色和設計

花卉裝飾最重要的要素就是色彩。設計時，各要素的占比為色彩70%，造型25%，質感5%。其中色彩占的比例最大，那是因為人們在觀賞作品時，最先映入眼簾的是色彩，接著才是造型。尤其花的顏色多元，優點是可以做出各式各樣的配色。

那麼，要做出美麗的花藝作品該如何配色呢？這個章節會公開KEIRA FLEUR的配色技巧。另外，本章所提到的「明度」是指顏色的明暗程度；「彩度」則是指顏色的純度，換句話說，就是「鮮豔度」。

單色配色 (Monochromatic)

單色配色是指使用單一顏色,然後以不同的明度與彩度來搭配。因此,插花時會將花的顏色統一,最具代表性的配色就是白色×綠色,並加上一點果實素材,看起來才不會過於單調。

相似色配色 (Analogous)

相似色配色,是決定好一種顏色之後,從色相環上挑選與該顏色左右相鄰的2~4種顏色搭配,又稱為「相鄰色配色」。

因此,可先在色相環上挑選相鄰顏色做搭配,建議先從較好上手的紫色×暗紅色這組配色開始。這裡提供一個小技巧,若想增添顏色上的焦點,可加入咖啡色。只要將色調稍微調低一點,就能提升整體感。

互補配色 (Complementary)

互補配色,是指以色相環上相對位置的顏色來配色。這種配色能營造強烈的視覺衝突感。例如,使用紫色×黃色這組互補色時,可以選擇沉穩的暗紫色,搭配彩度高、鮮豔的黃色花朵。

這是KEIRA FLEUR的獨家配色,可提升作品質感。可可色的巧克力波斯菊或福祿考等,就是暗紫色的代表花材。這類配色可以凸顯強烈的視覺重點,散發出高雅氣質。

我認為挑選顏色的重點，在於選擇最適合該季節的顏色。因為花總是領先一個季節，所以作品中要讓人能充分感受到季節的氛圍。

此外，事先確認花要擺設的空間，也可作為配色的參考。例如，擺放在大理石桌上，應該選擇什麼顏色？最適合光滑的玻璃花器或陶瓷花器，並且以黑色或白色搭配會最完美。

如果是復古風空間的木桌，那麼，比起光滑閃亮的材質，更適合鐵製花器、木質花器或啞光陶瓷花器。記住，配色時要考慮空間的整體色調，以及花所要擺放的桌面材質等因素，才能布置出整體氛圍和諧的空間。因此，花藝師不只是設計花藝作品，也必須具備布置整個空間的能力。

KEIRA FLEUR最喜歡的顏色？

上課時最常聽到的問題就是：「老師買花時都如何配色呢？去花市買花時好難選擇。購買時覺得很漂亮，但回到家又覺得不適合，每次都失敗。」

正因為花並沒有一定的顏色，都是最自然的色彩，一束相同的花，也可能同時具有很多種顏色。又或是昨天看到的是鮮艷明亮的花，今天去花市一看，老闆進的顏色又比較暗，每次都不太一樣。

因此，我在購買花材時，總是以幾種百搭的顏色為基礎，再加上想要作為焦點的強調色為購買基準。配色沒有標準答案，不論是花或作品都沒有使用哪個顏色才是正確答案。只有相信自己的感覺，追求當下覺得最漂亮的顏色，才是正確的。

Color Combination

我最喜歡的配色是藍色與紫色。以下圖作品來說，主要使用的是能將兩種顏色完美結合在一起的咖啡色調花朵。春夏適合亮色系，可以使用淡藍色搭配淡紫色、白色（繡線菊、香豌豆花、水仙花、花貝母等）的配色為中心，再加上巧克力色或褐色系的花朵。冬天則主要會加入讓人聯想到雪的銀色花材，或深藍色、深紫色的花朵（染色鬱金香、飛燕草、葡萄風信子、風信子、白頭翁等）。

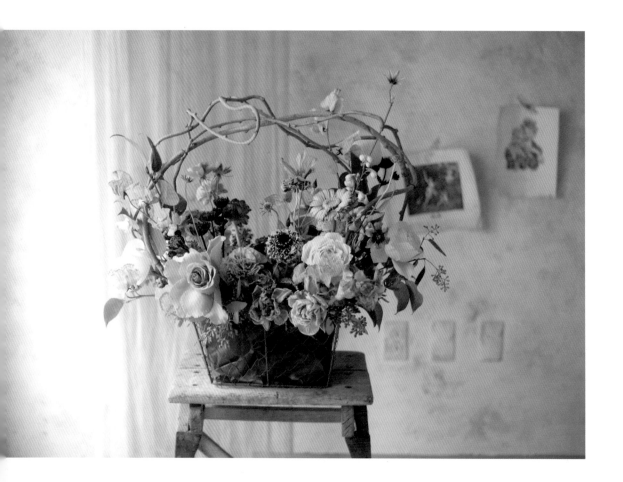

The Story of KEIRA FLEUR

Color Combination

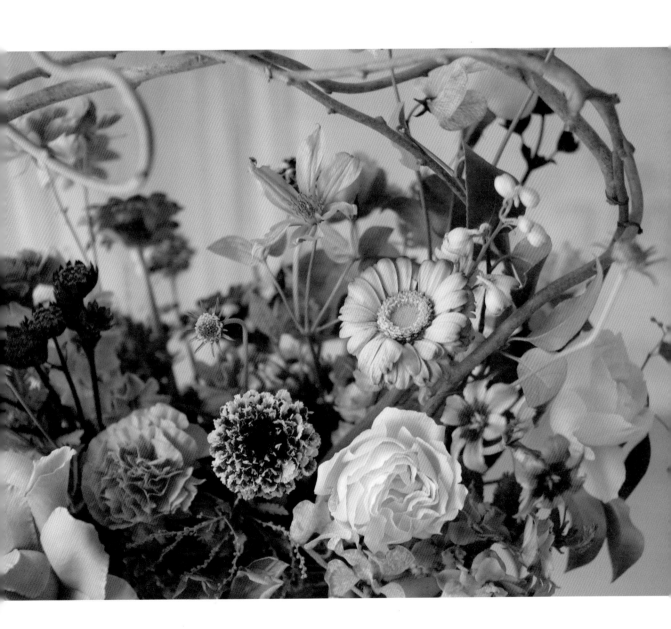

Color Combination

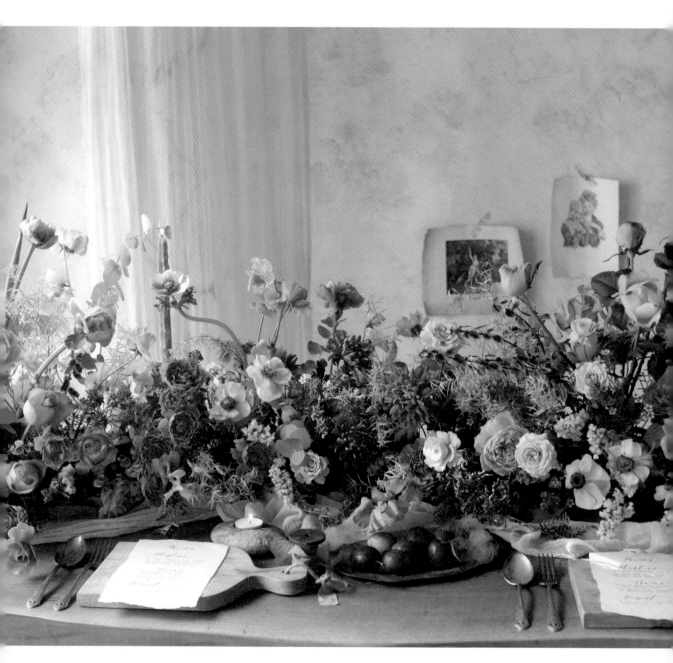

此外，我不會全部使用明度或彩度高的顏色，整體會以淡色系搭配5%左右的鮮豔色作為強調色。偶爾會聽到有人說KEIRA FLEUR的整體色調是粉色系，但設計花藝作品時，並不會全部都使用可愛色調來搭配。

KEIRA FLEUR追求的是有質感、優雅又高級的顏色，無論哪種類型的作品，都一定會加入顯眼的顏色及低彩度的顏色。或許因為如此，才會讓大家覺得KEIRA FLEUR的作品具有復古感。

最後想強調的是，若整體都只用復古色，多數的花會看起來像是已枯萎。因此，以生動的顏色為主，再加入復古色點綴，才能營造出有質感的氛圍。

每種顏色都有特別漂亮的配色嗎？

KEIRA FLEUR有喜歡的特定配色。我們喜歡不平凡、獨特的感覺，只要有新素材就一定會嘗試。

粉紅漸層色調點綴一滴淡蜜桃色的可愛感

粉紅色是大眾喜歡的花色，但是因為太常在其他作品看到，所以我反而較少使用大量的粉紅色系花朵。如果將蜜桃色加入淡粉紅色調中，就不會過於平凡，反而會有種新鮮感，使用這組配色的作品也很受歡迎。

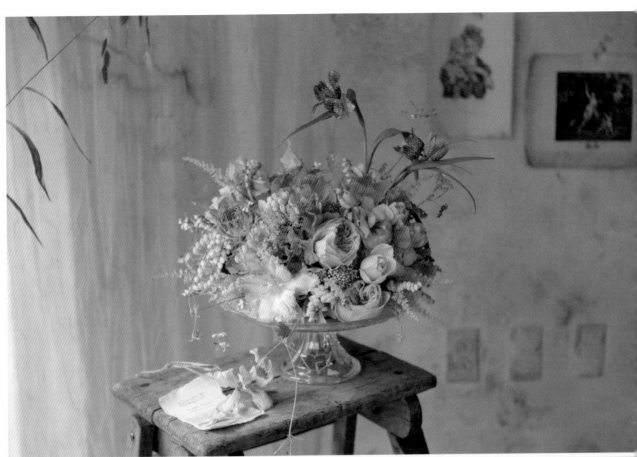

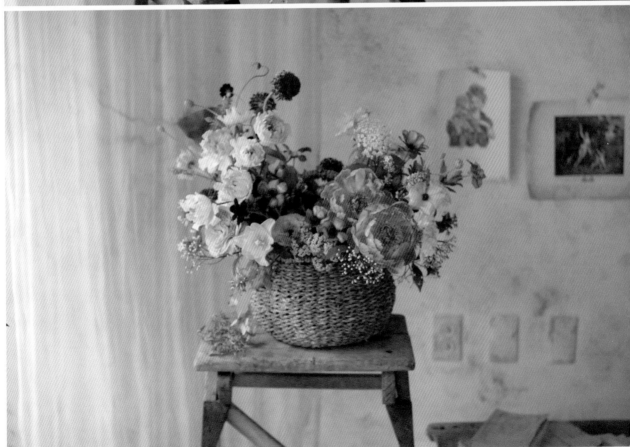

淡黃色＋蜜桃色＋橘色＋咖啡色帶出來的質感

以椅子裝飾為例，一般常見的配色是淡黃色搭配蜜桃色與橘色，但我喜歡使用接近朱紅色的咖啡色染色鬱金香和深褐色的羅勒，只需要少量的深色，就能替作品增添高雅的氣質。

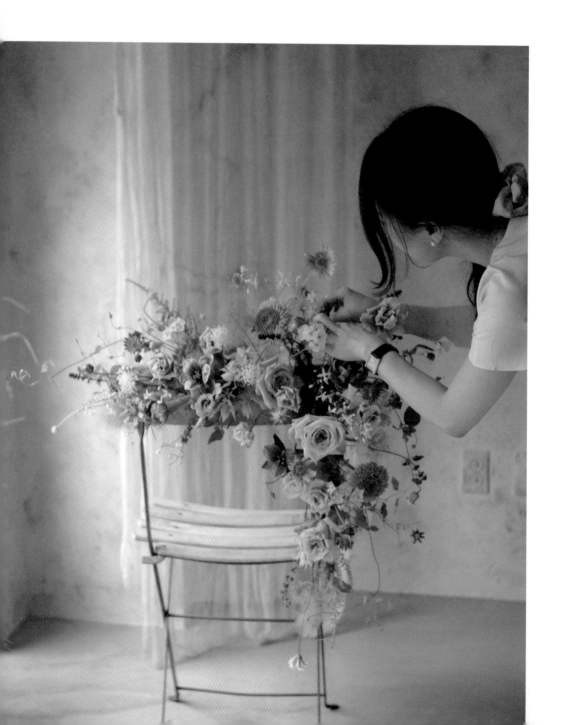

淡紫色＋深紫色＋酒紅色帶出來的高貴感

紫色調的花很多，而紫色的種類也多到無法細數。其中我最喜歡的是接近灰色、帶有
透明感的紫色。最近花市有許多染出來的花色，各有魅力，建議大家可以多嘗試幾種
花材。以下作品使用的就是我在花市找到的藍色染色芍藥。

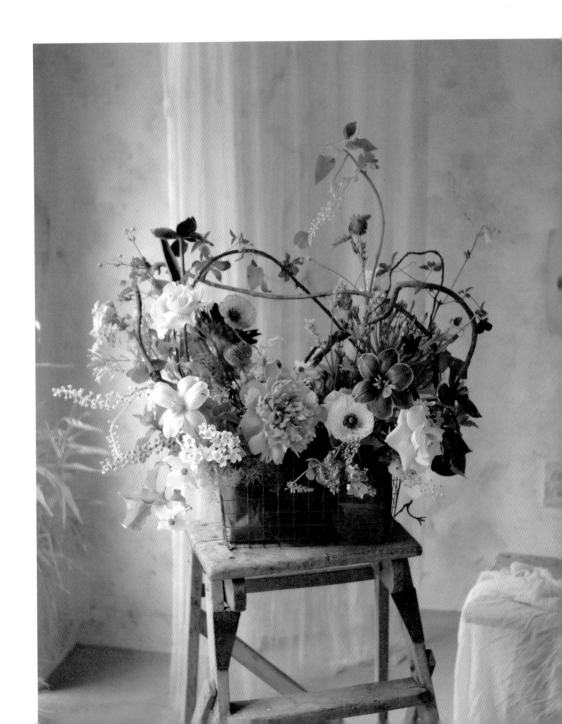

淡黃色+灰色+淡紫色帶出來的平靜

灰色總是讓人覺得有點冰冷，若搭配上溫暖的淡黃色，就能給人平靜又安穩的感覺。
由於這項作品整體都屬於淡色系，所以可加入巧克力色當作點綴，或是加入深黃色來
提升作品的明亮度。

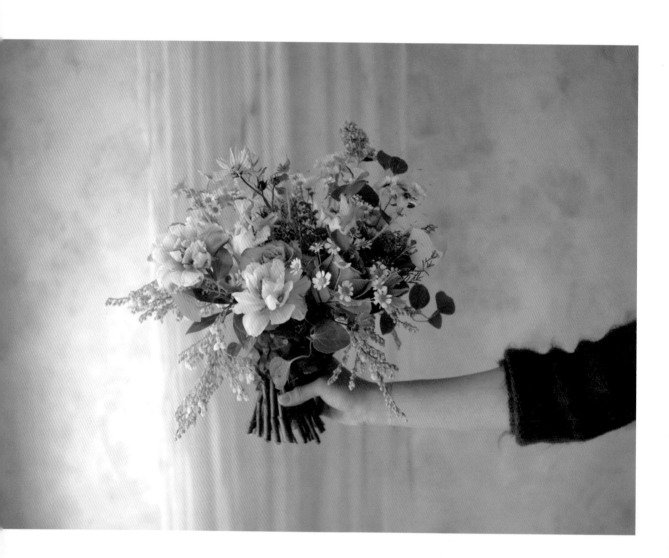

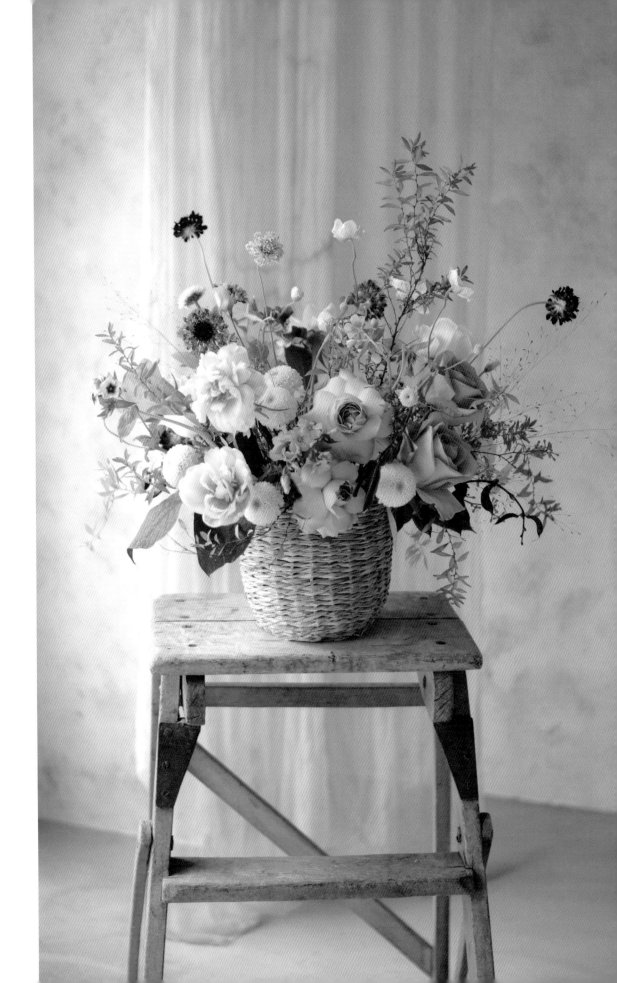

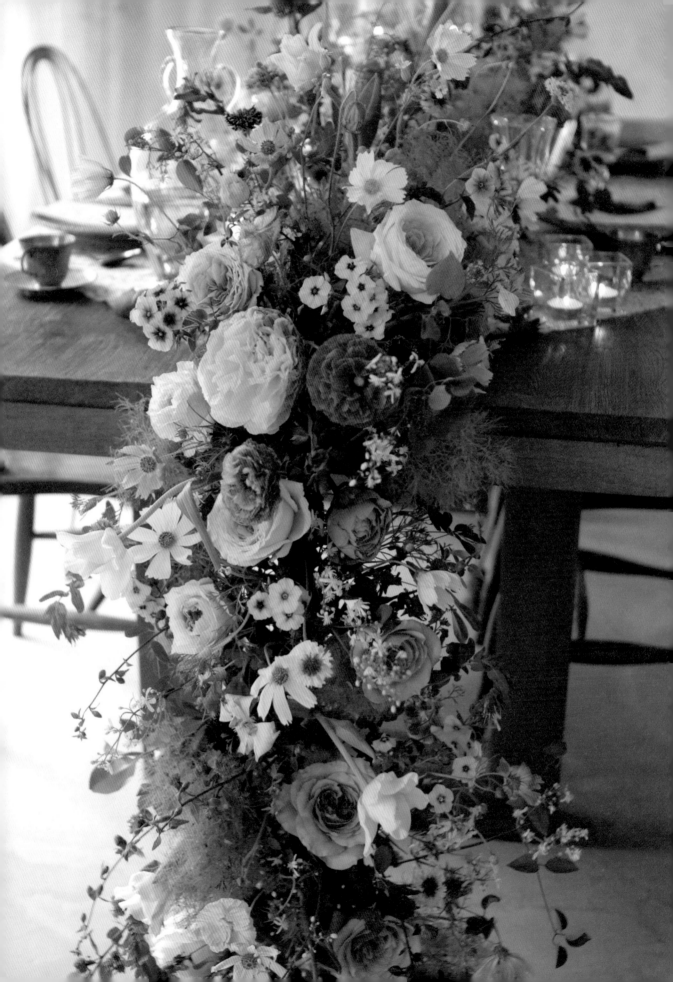

淡黃色＋粉紅色＋茶紅色的春天氣息

花藝師最重要的能力，就是透過作品傳達出季節的氣息。在南方苦艾盛開、人心愉悅的春天，可以在作品中加入如陽光般溫暖的花材。當作品整體都是可愛的顏色時，不妨試著加入茶紅色當作亮點。仔細看這款作品，粉紅之中摻入了許多不同色彩，讓作品不再單調。

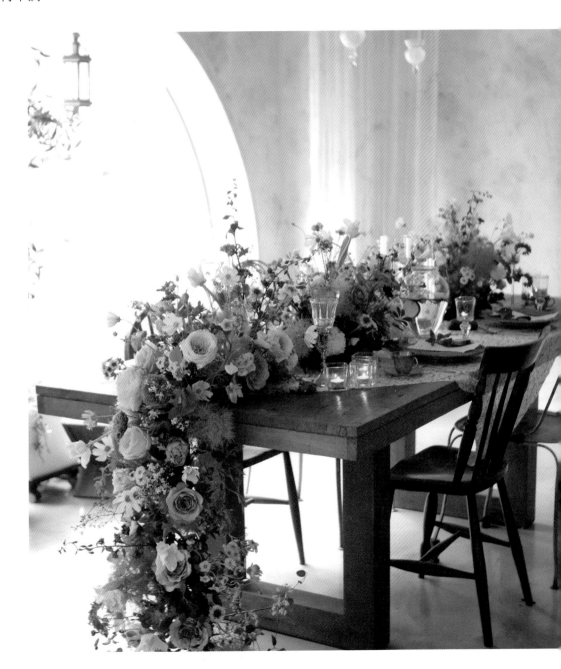

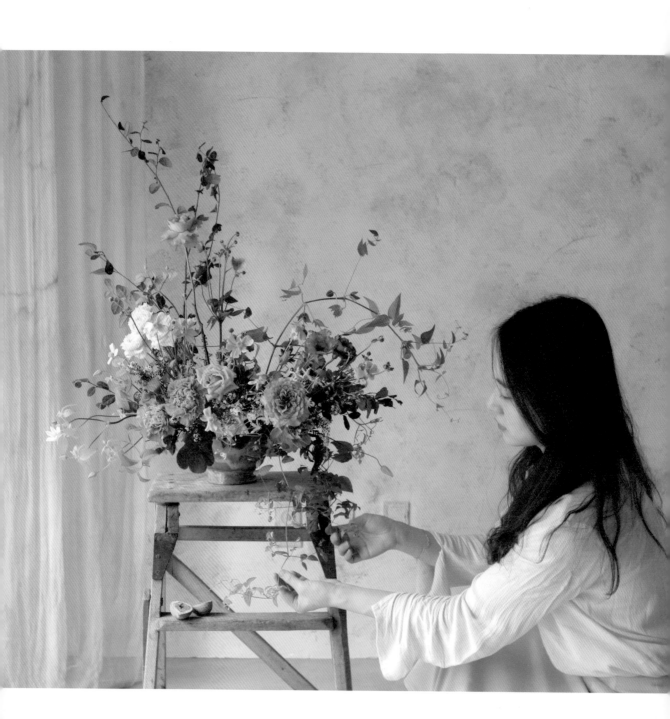

2.

花藝師的生活
The Life of Florist

KEIRA FLEUR的歷史

正在閱讀本書的你應該會感到好奇，我是在什麼樣的契機下開始學習花藝，又曾經歷了什麼樣的過程，才發展出現在的KEIRA FLEUR。這一章將告訴大家，我成為花藝師的故事。

從小我母親便經常插花，那時在她身旁因為好奇而開始接觸花，從此深深地影響了我。之後，我大學考上了園藝系，發現這個領域非常適合我，便開始深入學習各領域的園藝知識。直到現在，我仍然很感謝當時父母除了學校之外，也讓我到專業的花藝教育機構學習。

母親的瓶花與我

母親當時用的花剪

還在求學時，我就經常在學校或其他機構學習花藝，甚至找了與花藝相關的打工，像是花店、婚禮花卉布置、周歲宴布置等。然而畢業後，我卻進了銀行工作，這份工作不但和我一路走來的經歷背道而馳，甚至曾讓我懷疑自己是否太隨波逐流。

銀行的工作讓我又忙又累，可是我卻從未放棄從事花藝的想法，反而讓我腦海中的想法越來越清晰。心想：「即使收入會銳減，也想做自己真正想做的工作。」便毅然決然辭職到花店工作。

真正做過花藝工作的人應該都知道，這份工作比表面上看起來更辛苦，尤其工作環境相對於體力來說，但從事花藝工作本身就令人感到愉悅，也持續做著我擅長的工作，不知不覺便過了十七個年頭。

累積了好幾間花藝店的工作經驗後，我獲得在花藝補習班擔任講師的機會，授課和在店裡製作花藝作品相比，又是另一種魅力。

某天下課後，我坐在空蕩蕩的教室裡稍作休息，想到學生們認真聽課，和看到他們完成美麗作品時，就不禁讓我感到愉快。「這一刻真的太美好了！」的幸福情緒，至今仍讓我印象深刻。這份熱烈的心情，在好幾年後的今天，我仍經常感受的到。

KEIRA FLEUR創立於2014年12月1日，辦公室租在當時首爾宣陵站附近舊大樓的14樓，面積約7〜8坪的小空間。那裡照不到陽光，所以每次上課結束後要拍攝作品照時，都是在走道的窗邊拍攝。幾乎每堂課都和學生一起拿著作品與拍攝道具，走到走廊上攝影，而學生們都沒有露出疲累的神情，讓我非常感謝當時上課的每一位同學。其實在租下第一間工作室前，我曾經短租過某一間咖啡廳的閱讀空間上花藝課，不過那裡的上課條件不佳，讓我對學生們感到抱歉。於是，我希望如果能有一間小小的、屬於我自己的花藝工坊就太棒了。

KEIRA FLEUR第一間工作室。因為光線不夠充足，所以需要在走廊的窗邊拍攝。

KEIRA FLEUR第二間工作室。採光好，而且有隔牆，可將空間分成兩個區塊。

2014年冬天開業初期，我在真善女子高中附近的公寓住宅區發傳單，學生們也會不時來幫我，真的很感謝他們。

當時我會定期到天安一中上花藝設計課，這份經驗也讓我覺得感謝。年輕學生們的吸收能力和創意力令人感到驚艷。曾經有位學生還在比賽中拿到第一，當他告訴我考上大學並主修花藝設計時，真的讓我倍感欣慰。

由於學生人數增加，第一間工作室的空間有限，也有很多不方便的地方。才開業七、八個月左右，我就搬到面積是原工作室兩倍大、採光又好的新工作室。但很快地空間又不夠使用了，租不到一年，我又下定決心再搬工作室。這段期間，不知不覺中增加了工作夥伴，加上我很喜歡空間布置，為了提高作品呈現時的完整度，確實需要尋找空間較大的工作室。

於是，第三間KEIRA FLEUR的工作室出現了。那是位於三成洞，座落於頂樓、由落地窗組成的獨特空間，樓高約5公尺，非常美。由於太常搬遷，讓我渴望能在這個喜愛的空間裡長時間耕耘。當時我期待的工作室條件是挑高天花板、採光佳、通風好，最好能有戶外露台。在如此嚴格的條件下，為了找到夢寐以求的空間，我以束草和江南圈為主，親自看遍所有物件。當時至少看了六、七十戶物件。有趣的是，這間讓我非常喜歡、願意簽約的空間，竟然是在路上隨興走走，無意間發現的。

就這樣，我搬到了三成洞的工作室，在這裡待了約四年，KEIRA FLEUR也遇到了很多事情。一起工作的老師變多，KEIRA FLEUR拓展了服務領域，品牌知名度也越來越穩定。除了花藝教室以外，還拓展到婚禮及造景新事業、同業聯盟、商品製作與訂製花卉，最大的變化就是替外國學生上花藝課。有許多來自美國、中國、新加坡、印尼、馬來西亞等國的學生，為了上我們的課遠道而來，於此同時，KEIRA FLEUR受邀至海外工作坊授課的機會也越來越多。即使外國學生在當地學花藝，他們的花卉背景知識、技巧等，還是與韓國學生有很大的差異。通常他們只能在一天或兩天內學到幾個作品，我也希望能盡量多教一些技巧，比一般的正規課程還要消耗體力。

隨著花藝教室以外的事業領域變得多元，我花了許多心思和其他老師們協調分工、導入員工訓練體制、制定標準的業務流程等，希望能提高作業的效率。因為業務量多、工時也長，KEIRA FLEUR的老師們真的相當辛苦。KEIRA FLEUR能成長到今日的規模，多虧一路上一起打拼的老師。即使現在有許多KEIRA FLEUR的老師已自立門戶，經營屬於自己的花藝店，作為同業的同事，我也在心中真心替他們加油。

KEIRA FLEUR第三間工作室。空間本身就很美，是一個可以陳列大型作品或空間布置等各種設計的藝文空間。

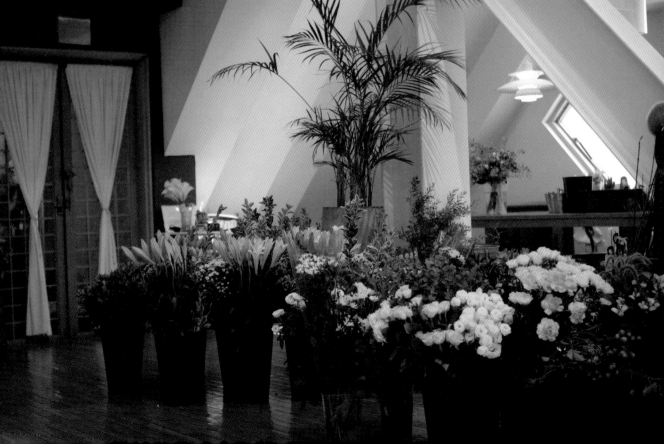

現在位於蠶室的KEIRA FLEUR，是第四間工作室。在這裡也有許多變化。課程大綱、課程經營方式改變很多，工作體制正持續改善中。KEIRA FLEUR的核心目標是培養專業的花藝師，因此，為了提高教育環境的品質與上課成果，我們投注了大量的資源，未來也會持續朝這個方向進行。我認為，進軍美國市場和引進線上課程的意義不凡。雖然有學生從美國來到韓國上課，但我們親自到美國當地授課，在當地進行婚禮花藝設計也是非常愉快的經驗。未來我們也將透過各式各樣的管道，積極開拓韓國花藝的海外市場。韓國有許多實力堅強的花藝師，而且全世界的花藝師都會彼此交流，相互成長，突破國界的限制。這些現象都是拜社群媒體的影響所賜。目前有很多韓國花藝師成功進軍中國、印尼等海外市場，相信KEIRA FLEUR進軍美國市場，也是走向世界的機會。

線上課程從幾年前便開始發展，許多國外和首都圈以外地區的學生都在詢問。然而，若要製作KEIRA FLEUR想呈現的線上課程，需要各方面的投資，也是最需慎重決定的一項服務。開始進行線上課程最大的理由，是為了提供無法出席課程的學生高品質的授課服務。即使仍需要許多投資，加上即時的收益性較低，為了滿足渴望學習花藝的學生，我們還是肩負使命，親自參與影片企劃、拍攝、剪接，甚至平台設計。雖然是線上課程，但我們希望能將實體課程相同水準的內容都如實地呈現在影片裡。我堅信線上課程對需要上KEIRA FLEUR課程的眾多學生來說，是有意義的，日後只要條件允許，我們也會持續開設多元的線上課程。

花藝反映出文化藝術領域中的新潮流。KEIRA FLEUR也受到這波潮流的影響，除了偶爾發揮影響力，也不斷地在進化。除了花藝之外，日後我們也會努力融合各個領域，為大家的日常增添美麗的事物。

目前的KEIRA FLEUR工作室，是最能體現出KEIRA FLEUR感性的空間。

致 準花藝師

希望你一定是很喜歡花的人

雖然任何領域都相同，但是，一定要很喜歡花，才能成為專業的花藝師。花藝設計屬於文化藝術領域的一環，最重要的是得擁有對植物的熱愛，而非以商業眼光來看待。帶著一顆愛花的心，持之以恆地累積相關知識、技巧和觀念，最後欣賞你的設計風格的客人也會日益成長，自然會替你帶來收益。若將花藝當成維生的工作，你一定只會感受到身為花藝師的日常是很耗費體力且非常辛苦。製作花藝作品只是其中一項工作，除此之外，構思設計、購買材料，以及後續的準備及整理等，都比製作過程還要多好幾倍的隱藏工作量。對花真心喜愛，才能在生活中享受一切過程，持續做著這份工作。

以我為例，忙了一週，即使在短暫的假日，我也會不斷想著花。去旅行時，看到漂亮的花，也會想剪下來創作。去濟州島旅行，我也經常帶著鮮花和花器上飛機，到了住宿處便開始靜靜地插花。因為在新的環境下，嘗試各種呈現，不但會帶來靈感也能療癒身心。因為實在是太喜歡花了，讓工作與個人生活總是界線模糊，大部分的日常都是與花一起度過的。對我而言，花是一種療癒。當我身體不舒服，想在家裡休息，可是一到花市，卻又全身充滿活力。因為花市每天都不一樣，這裡充斥著美麗的花朵，只要待在花市，就能讓我恢復元氣。

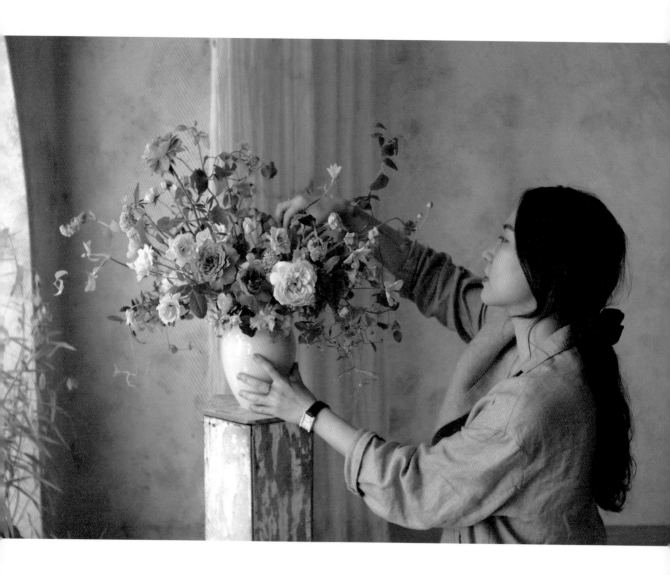

不要停止學習

盡可能學習各種花藝設計，累積深厚的實力。若只學習了一段時間，就想找花藝工作或經營一間花店，很容易錯過進步的機會。花藝師必須隨時根據客戶需求，做出最美的設計與布置。雖然花束和花籃是最普遍的商品，但經營花店，有時也會接到企業活動、戶外婚禮、求婚裝飾、賣場植物造景（Planterior）、百貨公司陳列布置等設計委託，這些可能都是第一次接觸的工作經驗。因此，學習多元化且比基本技巧更上一層樓的應用設計、空間裝飾等，當這些特殊工作上門時，才能抓住機會。

即使你已經在學習花藝的階段或從事花藝工作，也應持續學習與關注潮流，並將自己的設計與之融合。現在社群媒體十分發達，只要有心，即可獲得許多最新流行的花藝設計或最新品種花朵等相關資訊。除了尋找花的資訊，還要多看美麗的庭園、裝潢、建築、家具等，這些都有助於培養美感。即使工作再忙，抽空關注與美相關的潮流，久而久之，你也將成為潮流的一部分。

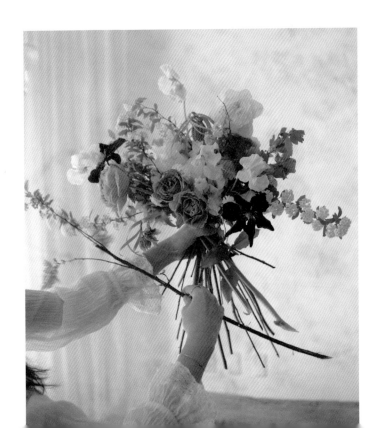

照顧好自己的健康

從事花藝工作，身體經常會感到疲倦。除了工時長，得準備和整理花材、處理各種行政事務，一天轉眼即逝，經常忙得讓人忘記吃飯，健康狀況也會急轉直下。因此，無論再怎麼忙，都要為自己訂定休息時間，好好吃飯。即使想做的欲望強烈、工作量多，該休息時還是要休息，建議下班後或放假，也務必試著運動、培養體力。認識我的學生們，看到這段話一定會覺得我很矛盾。因為有好幾年的時間，我每天都工作12小時以上，經常很晚才回到家吃第一餐。所以若你是真的很喜愛花，想將專業花藝師當成長期的工作，就要將這份工作視為馬拉松，好好調整自己的步調，努力讓自己保持身體健康，並給予自己充分的休息時間，這樣不僅容易有新的靈感，作品也才會持續進步。

花藝師的興趣

喜愛花，也讓我培養了幾個與花藝有關的興趣。因為花藝可以延伸到各種領域，以下將介紹幾個對花藝師有幫助的興趣。

書法 (calligraphy)

開始寫書法至今大約五年了，而且書法與花搭配在一起的效果很加分。從花藝商品附加的訊息卡片、當作裝飾的菜單、捧花上的絲質緞帶，都可以運用到書法。即使只學習基礎書法，也能為自己提升花藝以外的競爭力。雖然我是學習英文書法，但你也可依自己的興趣學習中文書法。

天然染

花藝設計經常需要搭配各種道具一起布置，最常使用、也最不可或缺的就是絲質布料。花束或婚禮捧花也會用絲質緞帶做最後妝點，讓作品看起來更自然。製作作品時，常有不能用的花或素材，有些人會直接丟掉或做成乾燥花，但我會利用這些花做成天然染料，染出各種色彩的絲質布料。像KEIRA FLEUR運用在花藝商品、空間擺設、標籤上的大部分絲質布料，都是我親自用生花染色的。

陶藝

陶器,是我最近沉迷的新興趣。從很久以前,我就對琉璃工藝、陶藝等領域很感興趣,因為我想親自製作喜歡的花器來插花,於是便開始正式學習陶藝。應該有許多花藝師都有同感,要找到自己真正滿意的花器著實不易。雖然製作陶器需要大量練習和持之以恆的努力,但只要帶著毅力,就算作品還不純熟,依然能做出最具有自己獨特風格的花器。用融入自己獨特風格的花器插花,感覺十分療癒,也讓人更加期待美麗的作品。

室內設計

現在的KEIRA FLEUR工作室最能體現過去所累積的美感和詮釋力。在原本空蕩蕩的空間裡打造牆壁和窗戶,從上油漆到家具製作,這個空間裡多數的東西都是由KEIRA FLEUR親自設計和製作。大家在本書照片中看到的背景、工作桌等大部分都是由KEIRA FLEUR製作。從開業以來,我從未委託他人裝潢,也學到了許多技巧,不是過於複雜的工程我都能親自進行。

我認為空間的美感對KEIRA FLEUR來說十分重要,因為無論是老師或學生,都能從空間的裝潢、家具、採光、音樂等所有環境中獲得靈感。若想深入裝潢這門學問,需要很多專業知識和裝備,許多工作也無法靠精簡的人力輕鬆解決。不過,打造一個具氛圍感的空間,其實只需要基礎的裝潢知識和技術。像是每當換季或年節交替時,就可以利用燈光、畫框或相框改變空間的感覺,或製作簡單的家具來布置空間,讓前來拜訪的人從空間中獲得靈感,為自己的設計帶來詮釋。學會基本的裝潢技巧,當遇到空間布置或婚禮會場裝飾等委託時,也會更具競爭力。若是需要使用花藝來布置整個空間時,擁有簡單的木工或接電等技術就能做出不同的運用和變化,也能形成競爭差異。即使技術無法到達裝潢專家的水平,靠著幾項技巧,還是能充分將自己的感性融入在空間裡。

攝影

很推薦花藝師們培養攝影成為興趣。除了花之外,把旅行或值得留念的回憶拍成美麗的照片,也是一件幸福的事。多數花藝師在作業時,都會先在腦海中想好比例、配色、焦點等要素,因此在觀看作品時,最美的角度、距離、和想強調的焦點等,只有花藝師本人最清楚,即使是專業攝影師也很難將這些特點全部反映在照片上。為了能以最精準的視角,將想傳達給讀者的內容拍進照片裡,本書所收錄的照片,都是由KEIRA FLEUR親自拍攝。只有花藝師最了解自己的作品,無人能取代。因此對花藝師來說,攝影很重要,也是我一直持續學習、精進的技能。

以上簡單介紹了幾項我喜歡的興趣,只要做得開心,能讓自己達到充電效果,無論培養什麼興趣都相當鼓勵。

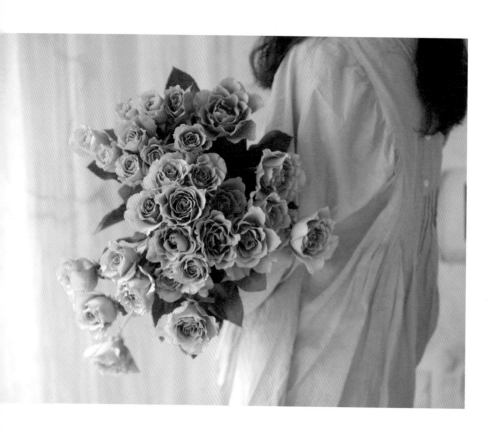

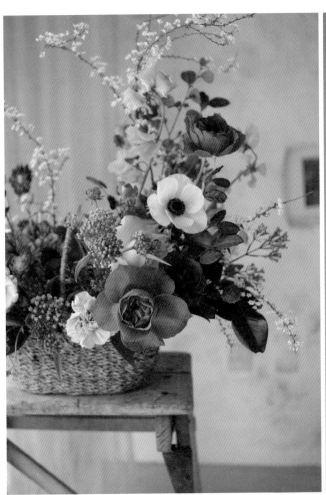

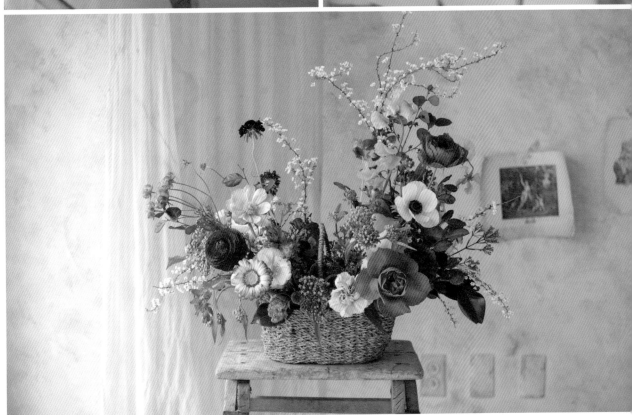

最後想說的話

成為花藝師，需要培養許多技能，花僅僅是基礎，此外還有攝影、布置、宣傳、行政等大量必須的工作。若能具備書法、天然染、裝潢等能力，就能帶來更多能量。一天只有二十四小時，體力也有限，不可能一蹴可幾。因此，我們必須先定下目標，排定優先順序，一項一項完成，或以階段性達成幾項的方式挑戰。花藝就如同馬拉松，調整好步調，一步步向前，就會看到自己一點一滴慢慢靠近目標。

我會為所有愛花之人加油，大家都要幸福哦！

The Life of Florist

*銀鈴花（Lily of the valley）的花語：「一定會幸福。」

KEIRA FLEUR Flower Course
花藝之書：宛如庭園般自然，風格與美學的實踐

作　　者｜金愛眞 KIM AEJIN
譯　　者｜曾晏詩

企劃編輯｜楊玲宜 Erin Yang
責任行銷｜鄧雅云 Elsa Deng
封面裝幀｜謝捲子 Makoto Hsieh
版面構成｜張語辰 Chang Chen

發 行 人｜林隆奮 Frank Lin
社　　長｜蘇國林 Green Su

總 編 輯｜葉怡慧 Carol Yeh
主　　編｜鄭世佳 Josephine Cheng
行銷主任｜朱韻淑 Vina Ju
業務處長｜吳宗庭 Tim Wu
業務主任｜蘇倍生 Benson Su
業務專員｜鍾依娟 Irina Chung
業務秘書｜陳曉琪 Angel Chen
　　　　　莊皓雯 Gia Chuang

發行公司｜悅知文化 精誠資訊股份有限公司
　　　　　105台北市松山區復興北路99號12樓
訂購專線｜(02) 2719-8811
訂購傳真｜(02) 2719-7980
悅知網址｜http://www.delightpress.com.tw
客服信箱｜cs@delightpress.com.tw
ISBN：978-626-7406-33-5
建議售價｜新台幣650元
二版一刷｜2024年01月

國家圖書館出版品預行編目資料

KEIRA FLEUR Flower Course：花藝之書／金愛真著；
曾晏詩譯. -- 二版. -- 臺北市：悅知文化，精誠資訊股份
有限公司, 2024.01
　　面；　公分
ISBN 978-626-7406-33-5（平裝）
1.CST: 花藝

971　　　　　　　　　　　　　　　113000095